U0009991

見築百講

1684-2020 高雄經典建築

KAOHSIUNG 100 ARCHITECTURE

目錄

第四階段 1980-2000 轉型時期——城市高峰與轉型

現代高雄建築導讀（一）：高層建築、集合住宅、現代風格及本土化建築

第五階段 2000-2020 挑戰時期——城市新運動

現代高雄建築導讀（二）：國際合作、捷運建築、港區再造及高雄厝

附錄

CONTENTS

FOREWORD

一九二〇年，「高雄」之名因行政制度改變首次出現，隨著「築港設驛」海陸聯運，啟動了這座城市現代化的開端。

二〇二〇年，當「高雄」滿百歲之際，回顧百年來高雄的成長與變化，可以從歷史鑑往知來，展望未來的發展願景。

高雄從漁村到航海貿易據點、從過去輕工業到重工業時期，伴隨著高雄港快速成長、加工出口區的產業聚集，成為南臺灣最大都市；如今的高雄，經歷高雄縣市合併的行政變革，也從工業化城市轉型為國際港灣城市，現在雖有階段性的成果，也依然面對著當代的諸多挑戰。

高雄走過一百年來社會經濟的發展，各時代的建築塑造出城市樣貌，也反映了這座城市的居民生活型態與人文價值。「見築百講」匯集了一群年輕專業者，將他們對於高雄都市與建築的觀察，書寫成一篇篇的文章，集結了高雄一百個經典建築，以各世代的論述，清楚展現高雄的文化風貌，也讓市民更認識自己的城市及所在的土地。

本書所呈現的百處建築，都是隨著時間的發展，一棟棟從地平面誕生，記錄著這塊土地住民辛勤奮鬥的過程。如「高雄市立歷史博物館」保存了市政治理的現代化軌跡，「經濟部加工出口區」代表著高雄在臺灣經濟奇蹟中所扮演的關鍵角色，「八五大樓」及「高雄世運主場館」則有著高雄城市光榮感的印記。

而我們引以為傲的高雄港，在「駁二藝術特區」、「高雄展覽館」及「高雄市立圖書館總館」等建築的成功運營後，新型態的港灣城市已見雛型，後續接棒的「海洋文化及流行音樂中心」、「高雄港埠旅運中心」等一連串的水岸開發計畫，驅動新高雄的發展動能。產業轉型、亞洲新灣區的發展、綠色環境的建構，都將促成這座城市的發展與進步，也是我們持續努力的方向。

一百年前，高雄市掌握了歷史開端的門窗，大步躍進邁向現代化。一百年後，高雄市同樣面對挑戰，也有絕佳機會再度轉型蛻變，讓下一個百年的高雄，更加美好。

高雄市市長　陳其邁

城市是現代文明的具體表徵，其文化魅力來自於人與都市之間的互動與媒合，孕育屬於自我的人文精神。再以建築的表徵來看，社經文化與生活風貌促成建築的發展樣態，不同風格的建築營造多元的城市精神，建築藝術的文化內涵，更是城市建設最重要的一環。

二○二○年，是高雄名稱誕生一百年，在這關鍵的時點，爬梳這百年來城市的發展與蛻變是重要的工作。因此，我們籌劃了「見築百講」，盤點高雄現存的文化資產，以及現代化發展下的各類建築，從歷史鑑往知來，探尋這座城市的文化魅力。

「見築百講」觀察高雄自清代發展迄今的歷史進程，帶領你我認識一百個高雄經典建築；在仔細閱讀這百樣建築的文字此刻，同時回顧高雄百年來的城市成長軌跡。您也可以藉由對這百座建築的認識，提出屬於自己的建築觀察，建構自己的城市描述。

非常感謝學界與高雄市建築師公會協助本書的出版，也感謝各位作者提筆撰寫，許多單位無私地提供珍貴的照片，豐富本書內容。正如美國著名作家海明威（Ernest Miller Hemingway）在一封寫給友人的信裏所提：「如果你夠幸運，在年輕時待過巴黎，那麼巴黎將永遠跟著你，因為巴黎是一席流動的饗宴」。在此，我們以同樣態度，透過「見築百講」憶打狗、講高雄，相信高雄這一席流動饗宴也能永遠跟著你我。

高雄市政府文化局局長　王文翠

高雄是個豐富文化資源的地方，從清代的開港通商，定位了航海貿易的發展始點。到了日治時期，高雄港開港與都市計畫開發，促使這座城市邁向現代化。戰後，高雄港經歷了多年的修建開發，以及加工出口區設立，使其成為全球最大的貨櫃港之一。二十世紀末，在台灣經濟最鼎盛之際，長谷世貿聯合國大樓、高雄八五大樓誕生了，城市天際線因此有了劃時代的改變。二十一世紀開始，高雄面臨產業轉型的巨變，也激發新的公共治理思維，透過正確的城市投資行動，塑造了現今高雄的城市新風貌。

二〇二〇年正值「高雄」之名誕生滿百歲之際，一百年前的彼時，高雄從航海據點轉變為港灣城市之列，一百年後的此時，也是邁入國際城市的重要時機，《見築百講》一書恰如其分地為高雄每個發展序列，記錄了多元豐富的建築故事。

《見築百講》以高雄歷史發展脈絡的敘事方式，歸納一系列的城市主題論述，不以流派、類型或系譜來界定建築，透過一百則專文，向世人訴說百年來這塊土地上的人如何透過空間的利用來定義建築，而這本專書處理的正是值得思索的城市歷史與人文發展之重要環節。

INTRODUCTION

清代高雄的建築發展

高雄市在清代屬於鳳山縣，因民變之故演變為一縣雙城——左營「鳳山縣舊城」、鳳山「鳳山縣新城」，見築百講的開篇即以雙城記為題，記錄過去築城防禦的建築形態。

然而，在清代二百多年當中，閩粵移民陸續遷入墾拓，逐漸形成聚落與市街，閩式民居、宗教廟宇、書院逐步開展，並因應農墾之需，水利設施隨之建置。譬如，鳳山舊城孔廟——左營崇聖祠、鳳山龍山寺及鳳儀書院，見證清代教化性建築與生活的重要鏈結，以及曹公圳與產業發展的重要性。

清末天津條約開港通商之後，開啟國際貿易的接觸，陸續出現洋行、教堂、領事館與燈塔，今旗津與哨船頭設置了砲臺等海防設施，如玫瑰天主堂、旗後礮台、打狗英國領事館等建築，呈現了多元豐富的建築樣貌。

日治高雄的建築發展

日人進入台灣之後，社經制度開始根本性的改變，西方都市的建築觀念也隨之移入台灣。日人治台之初，重新劃定新的行政區劃，並逐步實施市區改正與都市計畫，將西方格子狀道路系統與圓環的都市空間植入台灣各地的聚落，造成現代城鎮與傳統聚落混合的樣貌，從現今左營區埤子頭街或鳳山區三民路周邊便可看出端倪。

在日治時期，高雄港的興建、鐵路與產業設施的設立，促成哈瑪星與鹽埕的高度繁榮，也引進了現代化的市街與建築，如台泥石灰窯、舊打狗驛、高雄燈塔、竹寮取水站、哈瑪星街廓等，都是重要的歷史見證。

此時期大量引進西式的建築技術與樣式，從建築立面到街立面的塑造，以及圓環與亭仔腳等都市節點的產生，我們從旗山老街與旗山火車站的互聯關係，以及金融第一街、哈瑪星山形屋、貿易商大樓與舊三和銀行等歷史景觀，可清楚窺見的都市與建築的現代化發展樣貌。

戰後高雄的建築發展

日治時期的高雄因港而生，戰後的高雄持續因高雄港而繁華。美援的引入帶動高雄港修築與擴增，加工出口區與十大建設的經濟發展，促成高雄都會的高度擴張，此時西方營建技術的引入，驅使建築的數量與高度不斷成長，建築式樣也逐漸轉變為機能與效率掛帥的現代主義建築，此時期的建築擺脫古典建築式樣的限制，結構、布局、造型的特殊表現，呈現新型態的發展樣貌，如三信家商波浪教室與高雄佛教堂，在建築結構與機能規劃上的結合堪稱典範之作，而左營果貿社區則見證了臺灣現代公共住宅建設的篇章。

與此同時，中華文化復興運動的推行，促成了中國文藝復興建築式樣，透過現代的營建材料與工法，將中國傳統建築元素移植於高雄，如高雄孔廟、高雄銀行台灣分行等。

現代高雄的建築發展

一九九〇年代，正值高雄經濟發展的顛峰，此時的建築發展也來到高峰，長谷世貿聯合國大樓與高雄八五大樓誕生了，綻開著後現代建築的精緻表現。

一九九五年之後，高雄面臨著產業轉型的經濟挑戰，城市產生了為數不少的閒置空間資產，高雄在此時啟動了公共建設引導民間開發的新起點。

汗水下水道建置與愛河水岸景觀的再造、城市光廊與城市綠地運動、高雄捷運與水岸輕軌的開發、駁二藝術特區的成功營造，為城市空間重新注入新的力量；大東文化藝術中心、高雄世運主場館以國際合作的方式，高雄展覽館、高雄市立圖書館總館則為國內建築師為主力，合力引進國際型態的重要建築，成功為高雄激起城市意象變遷的動能。

此時的新高雄建築，往更為自由奔放的樣貌持續發展，以區域性發展的面，取代過去點或線的操作，不再拘束於建築樣式、工法與社經意識。此時，同屬亞洲新灣區的重要建築—高雄流行音樂中心、高雄港埠旅運中心即將誕生，也是傳承奮力進步的高雄精神。

高雄市政府文化局出版這本書，為高雄百年創造了更充實且豐富的記憶能量，與市民大眾共同構築屬於高雄的文化願景。

第一階段 一六八四—一八九五 清領時期—— 築城與開港貿易

十七世紀初，臺灣因西方大航海時代來臨而浮現歷史舞臺；歷經荷蘭、鄭氏的統治，到了清代，今日高屏地區被劃為鳳山縣，行政中心設於興隆庄，亦即今日左營舊城之所在。高雄於是成為地方治理上的重要區域。

清初臺灣社會不穩、民變不斷，做為地方治理的行政中心，為加強防禦，乃以夯土和莿竹興築，共構出二重城，是為鳳山縣舊城。不幸地，此城在一七八八年林爽文事變中被攻破，導致殘破不堪，縣府於是順勢遷移至今日的鳳山。鳳山新城也取代左營舊城，成為政經中心。

清末，清廷與英法簽訂北京條約，臺灣被要求開港通商，打狗港一躍成為重要口岸。在港口兩岸的哨船頭與旗後，洋人外商相偕進駐，倉庫商棧、海關、英國領事館和領事官邸也相繼興建，揭開了海港與高雄共榮的序幕。

左營、鳳山和打狗三地，突顯清代高雄三核心的特殊歷史脈絡，文化資產因而顯得多樣化。至今，左營、鳳山並存的「一縣雙城」，以及哨船頭洋風建築與旗津的海防施設，皆成為意涵豐富的文化註腳。

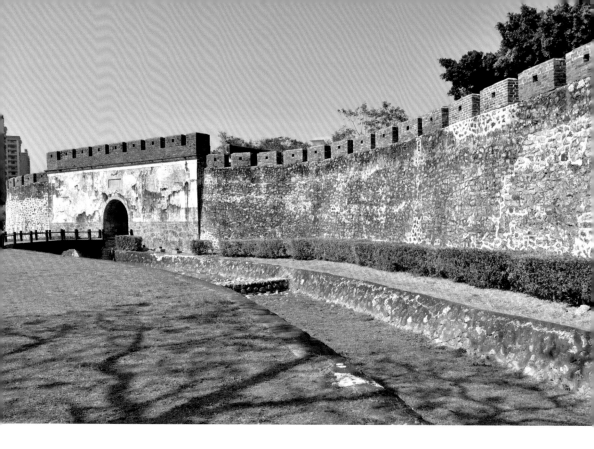

鳳山縣舊城（左營舊城）／左營

文／黃于津

臺灣納入清國版圖後，將鳳山縣治設於左營興隆庄，也就是今日的左營舊城。左營舊城曾經歷過兩次築城，第一代為土城、第二代為石城，是目前全臺保存最完整的城池，有許多碩果僅存、獨一無二的城池遺跡。

左營舊城除了外觀上仍保有北門、東門、南門、西門遺跡等，城牆也大抵保存下來，東門至南門段，保有鳳儀門、護城河、砲台、城牆，氣勢相當壯闊。城門壁體由咾咕石砌成，多呈六角形，合聚力強大，足以承受臺灣的地震，而城門兩側則留有數百公尺的城垣與馬道。東門城牆上留有九座「雉堞」，便於士兵防禦、窺敵與射擊之用。

值得一提的是，目前全臺僅剩左營舊城還留存水關。水關作為城的排水設施，分別位於東門南、北側的城牆下，而且左營舊城的兩側水關是以不同的施工方式建成。

左營舊城北門的外牆上，有泥塑浮雕神荼、鬱壘兩位門神，用以驅吉避凶。南門為戰後重建，是今日四座城門中唯一有城樓者；屋頂為歇山式，左、右兩側坡出檐短，脊用三川脊。若要瞭解清代古城池，左營舊城是個相當值得探訪的地方。

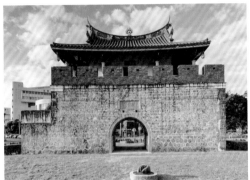

Zuoying Old City

Zuoying Old City is a proud representation of Qing architecture, and has the most complete city fortification in Taiwan, with many unique relics, featuring the most preserved city fortification structure in Taiwan.

建築看點：

民眾可由城峰路東門（鳳儀門）登上城門的頂端，沿著步道可散步至南門（啟文門），沿途的城牆與水關保存清代城池設施的建造方式。勝利路上的北門（拱辰門）仍保有民眾通行的日常風景，一旁的鎮福社小巧而精美。

左上圖 / 高雄市立歷史博物館提供

位置	左營區埤仔頭街
創建時間	清康熙 61 年間（1722）
結構材料	石灰、垣面馬道鋪甓磚，箭孔及雉堞悉為磚造

1

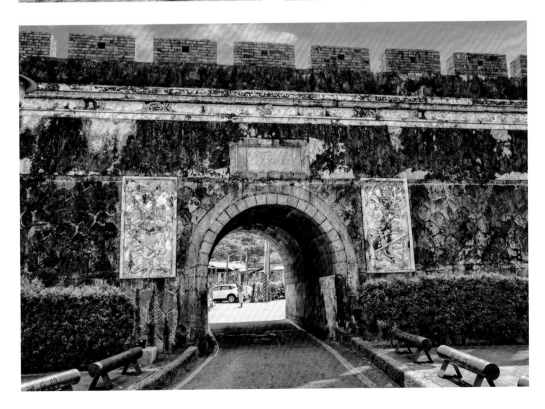

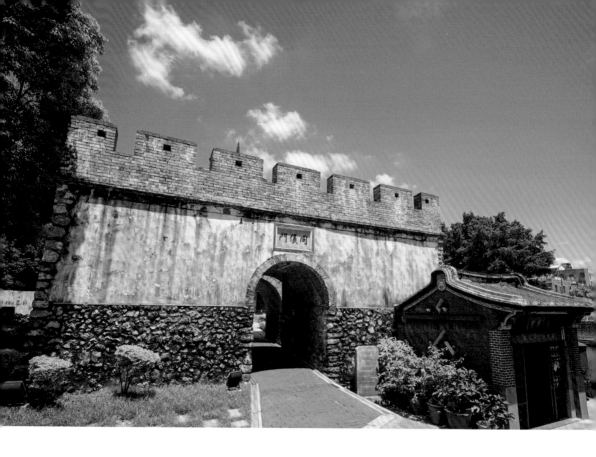

鳳山縣城殘蹟（鳳山新城）／鳳山

文／黃于津

林爽文事件後，原本作為鳳山縣治（相當於行政中心）的興隆庄舊城（今左營舊城）變得殘破不堪，因此清廷便將縣治遷往當時更熱鬧的下埤頭街（今鳳山）。此後，下埤頭街的縣城稱為「新城」，原興隆庄的城池則稱為「舊城」。鳳山縣的官民曾在這兩座新、舊城池間來回遷徙，形成「一縣雙城」的有趣現象。

起初，鳳山新城並無堅固的城池，僅環植刺竹與編棘為籬，形成一防禦工事；直到知縣吳兆麟興建四方共六座城門，後知縣曹謹又增建城樓，並砌了六座城門，然後挖築濠塹，引曹公圳河水為護城河。

一八四七年鳳山新城正式成為縣治，結束長年來的雙城爭議，但仍要遲至民變之後，才由南路參將曾元福以堆土為牆的方式興建鳳山新城，並在城牆外栽植刺竹，形成二重城牆的形式。

日治之後，土牆因疏於維修，加上日人開拓道路、延伸南部的鐵道系統，導致土牆和刺竹圍籬陸續遭到拆除，大大影響了縣城的樣貌。隨著時代更迭，今日的鳳山新城僅留有東便門、平成砲台、訓風砲台、澄瀾砲台等部分殘跡供世人懷思，也紀念那段「一縣雙城」的歲月。

Fongshan County

Fongshan County was renamed "Fongshan New City" after moving to Xiapitou Street. Today, Fongshan New Town still holds remnants of its former glory that include: Dongbianmen, Pingcheng Fort, Hsunfeng fort, and Chenglan Fort, etc., to commemorate the "one county and two city" era.

建築看點：

位於鳳山溪旁的東便門與東福橋仍有民眾跨河通行的生活景色，現存的訓風砲台和澄瀾砲台相當精緻。以捷運鳳山站為中心，往南向體育場、往北至鳳山火車站的路徑上，保存了清代護城河的風貌。

位置	鳳山區
創建時間	清道光 18 年（1838）
結構材料	磚、咾咕石、夯土

2

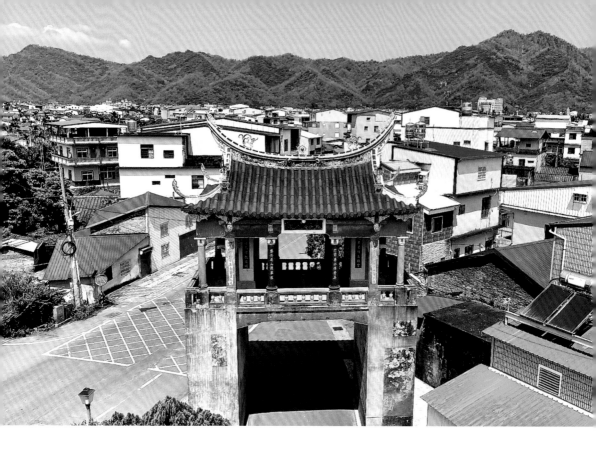

瀰濃庄東門樓／美濃

文／黃于津

瀰濃庄東門樓的由來，原是早期定居早期美濃（舊稱瀰濃庄）的先民在永安庄四周遍植刺竹，並設立東、南、西三道柵門，作為村落防守之用。之後，素來注重知識教育的客家人為期待庄中文人輩出，便將東柵門改建為門樓，讓此處得以遙望屏東南大武山的文筆峰；據傳當年的東門樓屋頂，為龍閣鳳橡，並以綠色琉璃瓦蓋成；樓上供奉文昌帝君石像，並刻有太白星君及關聖覽春秋像，具有祈願全庄青年文武雙全、聰明智慧與伶俐的寓意。後來，「客家第一進士」黃驤雲在東門樓揮毫「大啟文明」四個字，並在雕刻後放置於門楣上。

日治之初，東門樓毀於日軍砲擊，後由地方仕紳倡議重建；並因應戰爭時期，在上層的小屋加掛巨鐘，作為防空監視之用。如今保存下來的東門樓，為戰後一九五〇年重建，造型已偏向城門式樣，且因沿用日治時期建造的鋼筋混凝土基座與結構，門拱呈現為少見的方形入口式樣。

今日的瀰濃庄東門樓，雖與清代興建的原初形式多有不同，但背後象徵的客家文化素養與歷史脈絡，仍凸顯了這座門樓的重要精神價值。

Meinong East Gate Tower

One of the main gateways to Meinong; its structure today may differ from the original Qing Dynasty architecture, but its representation of Hakka cultural literacy and historical context highlights the spiritual value and importance of this gate.

建築看點：

東門樓下部的鋼筋混凝土基座與上部的中式城樓樣式，呈現著不同建築型式混用的特色樣貌。

左上二圖：高雄歷史博物館提供

位置	美濃區東門街
創建時間	清乾隆年間（1755）創建、1950 年重建
結構材料	磚造

3

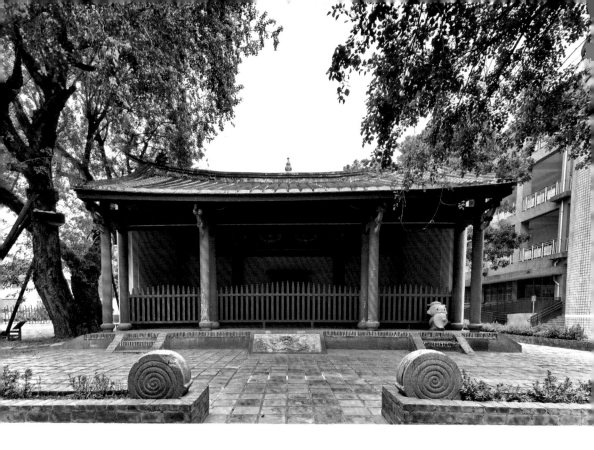

鳳山舊城孔子廟崇聖祠／左營

文／黃于津

高雄第一座孔廟為創建於清代的「鳳山縣孔廟」，如今孔廟整體建築僅剩崇聖祠；但其作為高雄第一座孔廟，仍然別具意義。

鳳山縣孔廟為清代鳳山縣知縣楊芳聲所建。興建之初，僅有大成殿及崇及崇拜、祀奉先聖先賢牌位的「啟聖祠」（清雍正年間改稱崇聖祠）。往後歷經數次修建，崇聖祠成為平列的九開間（享堂三間、左右官廳房各三間）。日治後，日人在孔廟內創設舊城公學校（今舊城國小）；原孔廟建築只留存崇聖祠。祠堂原有的型制也因年久失修，僅剩目前可見的中央三間享堂。

二戰後，新建高雄孔廟之前，曾將崇聖祠權當大成殿使用，因此崇聖祠也多了一些裝飾性雕飾，例如屋頂的葫蘆、螭吻以及正面的御路等。

當今留存的崇聖祠享堂，以「三通五瓜」——即三條通樑、五個瓜柱式樣的屋架為主要特色，具有支撐沉重屋頂及分散屋頂壓力等功能。這樣的施作方式可以減少室內的落地柱，使空間更具開闊性；屋脊上的龍形陶偶與葫蘆脊飾，造型相當質樸典雅。此外，崇聖祠屋後另有十一方石碑的碑林。一九八三年整修後被列為市定古蹟，碑林妥善保存之餘，也紀錄在《南部碑文集成》中，頗具歷史價值。

Chongsheng Temple

As the first Confucius Temple in Kaohsiung, Chongsheng Temple is renowned for its roof design, featuring an intersecting structure of three beams and five decorative rafters at the building's eaves and was named a city monument after renovations in 1983.

建築看點：

崇聖祠建築本體的木構屋架形式相當簡樸，呈現清代官方建築的典雅風貌，現存的碑林則紀載著鳳山縣舊城的豐富歷史。

位置	左營區蓮潭路
創建時間	清康熙 43 年（1704）
結構材料	木造柱樑祠廟

4

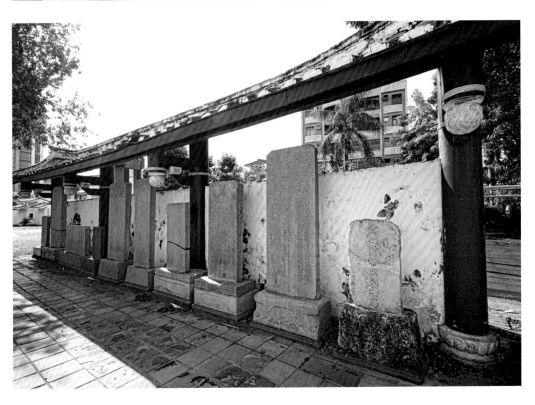

鳳山龍山寺／鳳山

文／黃于津

鳳山龍山寺主祀觀世音菩薩，約創建於清乾隆年間，不僅是鳳山在地人的信仰中心，縣市合併前，也是高雄縣層級最高的國定古蹟，藝術價值更與艋舺龍山寺、鹿港龍山寺齊名。

從清代留存的三塊重修碑記可知，鳳山龍山寺於清代歷經過三次大規模修葺；日治時期，則先配合市區的改正計畫，於寺前闢建一條橫線大道，連帶地也讓寺前場域變得更為開闊。後來，廟宇兩側的護室改建為水泥造的洋式建築，並進行前殿與正殿等修護；這段期間還歷經多次換瓦、油漆彩繪等工程。

鳳山龍山寺雖歷經數次修建，但據研究考證，其中軸建築幾乎仍保留清代乾隆、嘉慶時修建的樣式，相當珍貴。戰後翻修時，更特別聘請臺南的剪黏師傅葉鬃，使得寺內的細部設計不僅精緻可觀，也別具巧思。

三川正面的木彫窗是龍山寺的特色，以及藝術精華所在；中門兩邊的木彫窗，頂板為人物戲齣，身板為團鶴，左右板還暗藏對聯「東門保泰，南海流芳」與「靈通鳳彈，德普海疆」，之中的鳳彈指的即是鳳山尾端（今鳳山區）。

整體而言，鳳山龍山寺的細部設計精巧、保留了傳統匠師的技藝，兼具歷史、藝術價值與意義。

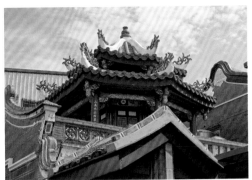

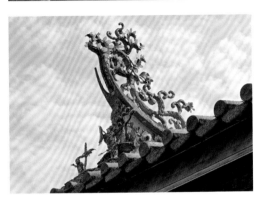

Longshan Temple

Longshan Temple was founded in the Qing Qianlong Period. Its original floorplan features exquisite and unique details and is not only the center of Fongshan worship, but also the highest ranked national monument in Kaohsiung County before the county and city merged.

建築看點：

三川殿正面的石雕牆身與木彫窗是龍山寺的精華所在，寺內牆體上的剪黏龍壁非常立體，其人物像精采生動。

位置	鳳山區中山路
創建時間	清乾隆初年
結構材料	磚石及大木結構

5

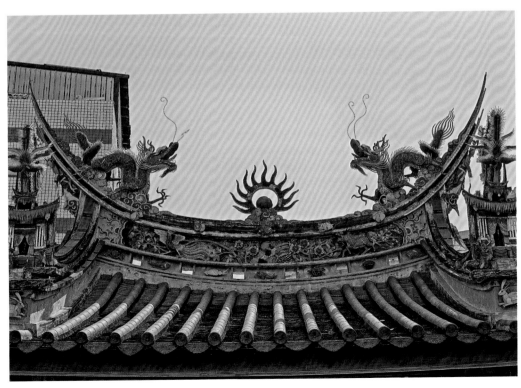

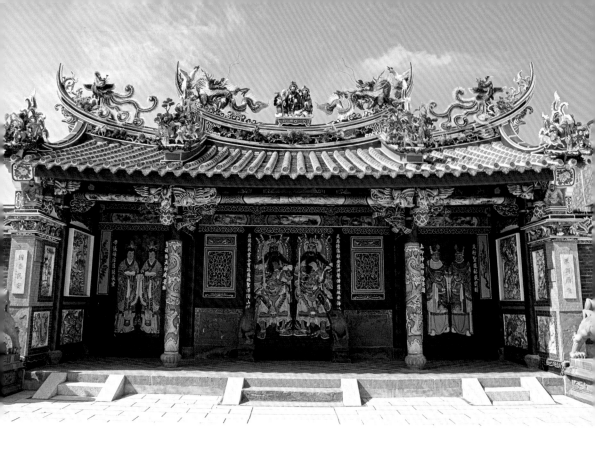

旗山天后宮／旗山

文／黃于津

旗山天后宮為旗山區的民間信仰核心，主祀天上聖母。歷史悠久的天后宮為清嘉慶年間，羅漢門地方官員、仕紳與商家等共同出資興建。往後雖歷經重建與整修，但仍保留傳統樣式沿襲至今，極能彰顯傳統廟宇的美學。

天后宮的空間是典型的閩南廟宇格局，各處充滿傳統木雕、彩繪與石雕，以色彩豐富、造型熱鬧的剪黏和泥塑為裝飾。其護龍外牆採用罕見的美式砌法；此砌法於日治時期引入臺灣，即使到了現代也相當少見，因此可能是一九三〇年代之前所做。

天后宮三川殿的石雕，其中兩對龍柱（雲龍柱）應為清代作品，頗類似臺南開基天后宮的龍柱，而此三川殿龍柱的形式又與主殿龍柱相同，可謂相當巧妙的安排。除了本身的建築之外，天后宮有眾多文物保存下來，如：據推測刻鑿於清代的鎮殿媽祖神像（軟身媽祖）、清代石碑、清道光年間的匾額、清光緒年間鑄造的鐘、日治時期鑄造的鐘等，皆為珍貴的文化資產。

因此，無論旗山天后宮建築的本體或典藏文物，都別具歷史與藝術價值，亦凸顯旗山天后宮在旗山民間信仰中的悠久歷史與地位。

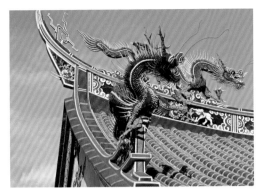

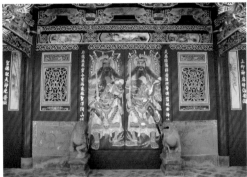

QishanTianhou Temple

QishanTianhou Temple is at the core of the folk belief in Qishan District. The temple is home to Mazu, the Goddess of Heaven, and has a long local history. QishanTianhou Temple architecture and its cultural relics of the collection hold significant historical and artistic value, in addition to emphasizing the temple's long history and elevated status in Qishan folk belief.

建築看點：

建物本體、彩繪和雕塑呈現豔麗的色彩表現，特別是各式剪粘、神龕及門神畫像獨具有藝術性；護龍外牆罕見的美式砌法，迥異於傳統廟宇建築的建造特色。

位置	旗山區永福街
創建時間	清嘉慶 22 年（1817）
結構材料	磚木混合構造

6

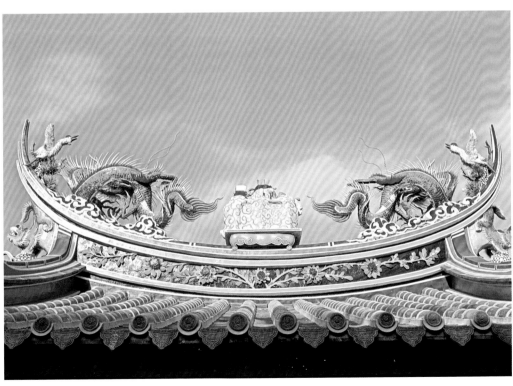

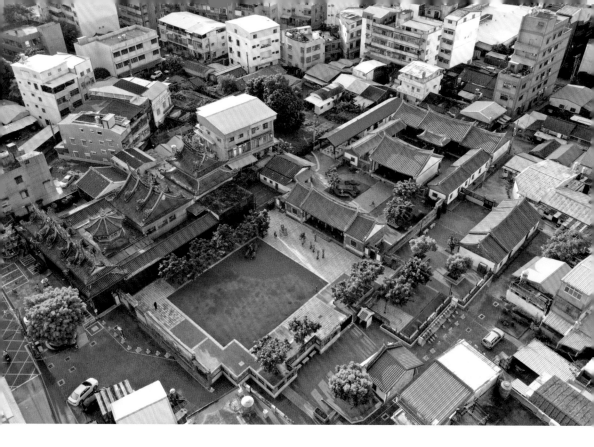

鳳儀書院（曹公圳）／鳳山

文／黃于津

鳳儀書院為臺灣現存最完整的書院建築，無論建築規模或藝術表現皆首屈一指。若要瞭解清代書院建築，鳳儀書院可謂典範。創建於一八一四年（清嘉慶十九年），為知縣吳性誠倡議、當地仕紳團體共同捐資、歲貢生張廷欽負責操辦興建之後曾於一八九一年（光緒十七年）重修。日治時期曾作為陸軍衛戍病院及鳳山養蠶所使用，戰後則被違章建築覆蓋。

臺灣現存較完整的書院，有高雄鳳山的鳳儀書院、彰化和美的道東書院、南投的登瀛書院等三座；其中又以鳳儀書院的建築規模最為宏大完整。

鳳儀書院內部的建築與裝飾特色呈素雅之風；抱鼓石及石柱珠的造型與雕紋，展現質樸雅趣；其所採用的尖角瓜筒，為清代乾、嘉時期的風格，並未使用清末流行的趖瓜筒。其木造結構用料簡約，雕刻藝術素雅質樸，營造出學習環境所需的莊嚴蕭穆之感；整體空間高敞明亮，是現存少見較完整的書院建築。

此外，鳳儀書院內部另設有曹公祠，以紀念清代鳳山縣知縣曹謹，其任職期間修築「曹公圳」，用以灌溉三萬餘畝田地，對鳳山地區的農業開發至關重要、影響深遠。雖然當今的鳳山曹公廟，但最早紀念曹謹的公祠，卻設置於鳳儀書院內部，以感念曹謹對鳳山縣民的貢獻。

Fongyi Academy

Fongyi Academy is the most complete academy architecture in Taiwan, and superior in terms of architectural scale and artistic performance. Fongyi Academy is a model example of Qing Dynasty architecture. It was founded in 1814 (19th year of Qing Jiaqing), proposed by the county magistrate Wu Xian-cheng and funded by local officials and merchants.

建築看點：

鳳儀書院的建築布局與規模保存的相當完整，可清楚觀察清代書院的整體脈絡；園區設有文昌祠供民眾祭祀，而整體園區的夜間燈光設計也是本書院的重要特色，曾獲得 2017 年美國國際照明設計協會優秀獎。

位置	鳳山區鳳明街
創建時間	清嘉慶 19 年（1814）
結構材料	磚造承重牆與大木架構並用

7

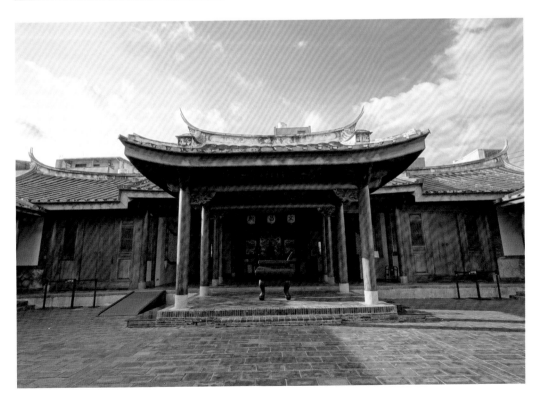

玫瑰聖母堂／苓雅

文／陳坤毅

一八五八年清國簽訂天津條約後，准許外國傳教士在境內傳教。隔年道明會神父郭德剛和洪保律抵達打狗港，便在前金的靠海區域購地搭建臨時傳教所，為天主教在臺重新開教的發祥地。不久將臨時傳教所改建為小教堂與神父住宅，初具規模。一八六二年聖堂再次改建，落成時自西班牙迎奉聖母像，命名為玫瑰聖母堂。鑲嵌於聖堂立面的「奉旨」和「天主堂」聖石，是一八七四年由同治皇帝所頒賜。日治時期由於教友日益增加，遂計畫新建聖堂，於一九二九年開工，歷時兩年完成，是當時臺灣規模最可觀的天主教聖堂。戰後，玫瑰聖母堂被指定為主教座堂，一九九五年又獲教廷敕封為宗座聖殿。

這座國內歷史最悠久的天主教堂，建築風格融合哥德式樣與仿羅馬式樣。立面鐘樓漸次退縮的角隅扶壁，自基部延伸至八角尖塔，形塑向上收分的造型，並以兩翼斜簷與八角衛塔襯托，更顯其高聳壯觀。聖堂兩側皆由圓拱、圓窗與扶壁柱構成頗富韻律感的牆面，拱內圓窗為簡化的玫瑰窗，拱腹圓窗則以簡化的四葉造型裝飾。玫瑰聖母堂內部採用巴西利卡式的平面格局，並分為中殿、兩側通廊及聖壇，特別的是通廊上方可見內拱廊空間。天花板的造型為裝飾性強烈的交叉拱頂，與科林斯柱式共構成華麗的視覺感。聖壇中央的木造聖龕則充滿哥德式樣的垂直元素，當光線自高處拱窗透入，神聖的氛圍也更加凸顯。

Holy Rosary Cathedral

The oldest Catholic church in the country, with an architectural style that combines Gothic and Romanesque styles featuring towering towers and gradual volume structure, Holy Rosary Cathedral bridges the distance between heaven and Earth. The structure adopts the architectural design of the Basilica of Santa Maria della, with cross vaulted ceilings in the nave and central corridor, creating a gorgeous space with the intersecting columns.

建築看點：

玫瑰聖母堂外觀的尖塔、小尖帽、扶壁、玫瑰窗、四葉飾等語彙，顯見以哥德式樣作為主導風格；而圓拱內包含一扇圓窗及一對拱窗的組合，以及內部天花板的交叉拱頂，則是仿羅馬式樣建築常見的特徵。

設計者	高雄天主教公會
位置	苓雅區五福三路
創建時間	清咸豐 8 年（1859）
結構材料	磚造承重牆、鋼筋混凝土造柱樑、木造屋架（今以鋼骨替換柱樑與屋架）

下圖：高雄市立歷史博物館提供

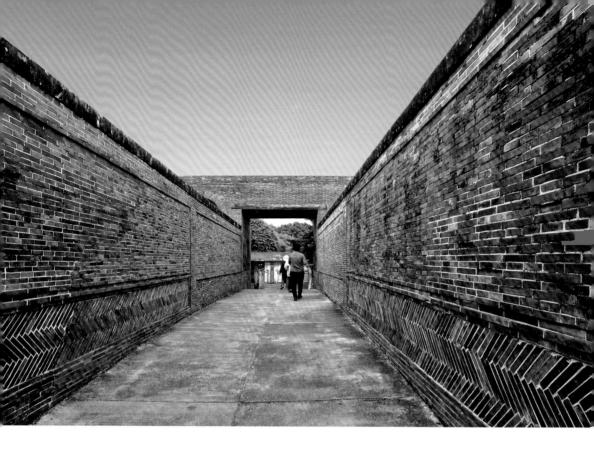

旗後礮臺／旗津

文／陳坤毅

牡丹社事件後，清國政府逐步在臺灣的基隆、淡水、安平、打狗等四個重要港口設置新式礮臺。打狗港南側的旗後礮臺於一八七六年完工，額題「威振天南」，安置四門七吋阿姆斯壯式前膛砲。一八九五年乙未之役時，旗後礮臺遭日軍砲擊，造成營門、牆垣等多處受損，後來此處因眺望區位良好，搖身一變成為遊覽勝地。戰後，礮臺區長期處於軍事管制的狀態，逐漸荒廢破敗，終在指定為古蹟後修復並開放，成為熱門觀光景點，至今仍見證打狗港昔日的煙硝風雲。

旗後礮臺建於旗後山上地形平緩處，格局大致呈現矩形平面，並分為北側的營舍區、中央的指揮觀測處與南側的礮座區三大部分，機能劃分清楚，以立體化動線進行連結。

礮臺以老古石疊砌及三合土夯實形成的承重牆結構為主，樓板採用三合土木樑的形式，磚砌構造的部位變化豐富且精美。此座礮臺最特別的是在西式設計中，融入了許多漢文化的建築語彙。其中，營門的囍字裝飾為全臺僅見，兩側紋樣略有不同，包含中央指揮觀測處兩側踏道的相異鋪面之特徵，暗示當年的興建工程可能為「對場」施作。其餘的裝飾圖騰，則蘊含長壽、賜福、圓滿、富足等寓意，為軍事要地的蕭殺氛圍帶來些許祥和感受，可謂臺灣獨樹一幟的防禦工事。

Cihou Fort

Cihou Fort is located on the south side of Takao harbor and completed in 1876, with the inscription "Southern Might" over its main gate. Built on Cihou Mountain's flat terrain, with a roughly rectangular structure that divides into barracks to the north, a central command observation office, and an ammunition depot to the south, with four muzzle-loading 7-inch Armstrong guns in place, Chihou Fort stands as a monument to Takao's turbulent history nowadays.

建築看點：

旗後礮臺區域機能劃分清楚，並利用立體化動線連結，創造流暢的空間系統，是當時臺灣少見礮臺的設計。礮臺各處可見紅磚砌築的多樣圖騰裝飾，入口營門的八字影壁更是氣勢十足。

位置	旗津區旗後山頂
創建時間	清光緒元年（1875）
結構材料	土石造與磚造承重牆、木造柱樑

9

上圖：高雄市立歷史博物館提供

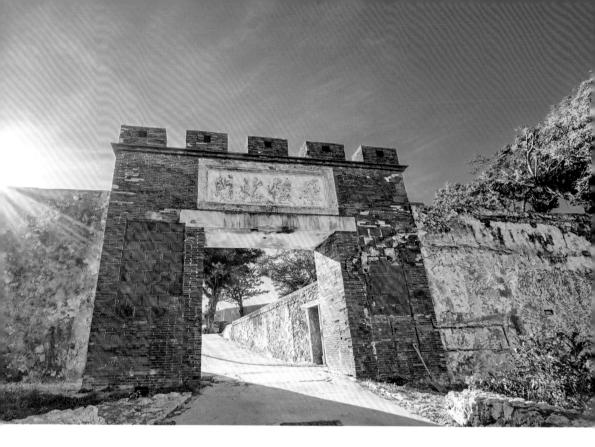

哨船頭礮臺（雄鎮北門） ／ 鼓山

文／陳坤毅

一八七四年發生牡丹社事件後，沈葆禎先後派淮軍統領唐定奎、副將王福祿主持打狗港礮臺的興建，聘請英籍工程師設計與督造。其中，打狗港北側的哨船頭礮臺座落打狗山尾端的小丘上，一八七六年完工，額題「雄鎮北門」，設有兩門六吋阿姆斯壯式前膛砲。日本統治臺灣後，礮臺區早期有陸軍補給廠打狗出張所進駐，專責軍用物資的輸送。一九〇八年築港工程啟動，由於該地臨港扼要處的重要區位，後續又設置有浚渫事務所與信號所，肩負起打狗港碼頭水域建設與船隻航行安全的重任。戰後，信號所沿用為信號臺，西側臨海處曾因戒嚴而新建哨所與圍牆。目前被指定為市定古蹟的哨船頭礮臺再度進行整修，計劃恢復早年景觀，重現扼守海疆的歷史現場。

由於地形之緣故，礮臺平面約略呈現不規則之橢圓形狀，入口營門上方設有雉堞，外觀彷彿城門座，兩側斗仔砌磚牆散發臺灣傳統建築的韻味，相異的面積大小疑為昔日對場施作之特徵，是此座西式礮臺的有趣特色。營門後方的坡道兩側，可通往半地下化的兵房與貯藏空間，上方的三合土木樑樓板在日治時期曾改為鋼筋混凝土構造。礮臺四周的牆垣主要以三合土及老古石砌築而成，西段的礮座區使用了版築法夯實牆面。兩處礮座的磚造弧形子牆旁，昔日各設有一棟進子藥房，然而現今僅存北側建物的殘跡。

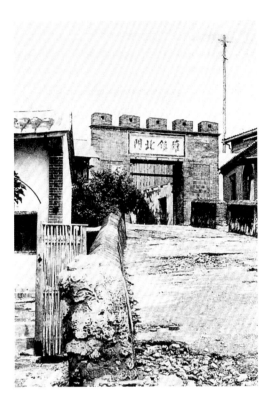

Shaochuantou Fort

Shaochuantou Fort stands on a hillock at the end of Takao mountain, with the title "Syongjhen North Gate" inscripted over its gate. It is shaped irregularly due to the area's topography, and has two six-inch muzzle loading Armstrong guns mounted on the battlements.

建築看點：

哨船頭礮臺座落之小丘為昔日打狗港水門中央的涼傘嶼，是扼守打狗港的礮臺中，距離港口最近的「明臺」，內部因應地形而有半地下化的兵房與貯藏空間之設計。

左圖：高雄市立歷史博物館提供

位置	鼓山區蓮海路
創建時間	清光緒元年（1875）
結構材料	土石造與磚造承重牆、木造柱樑

10

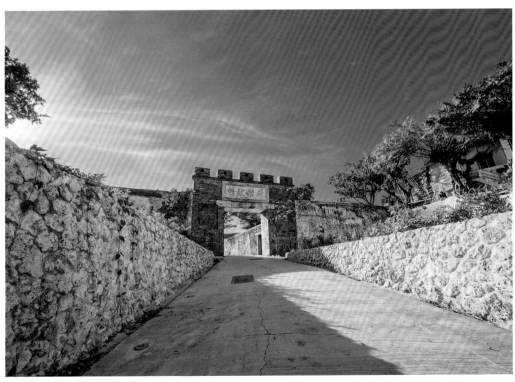

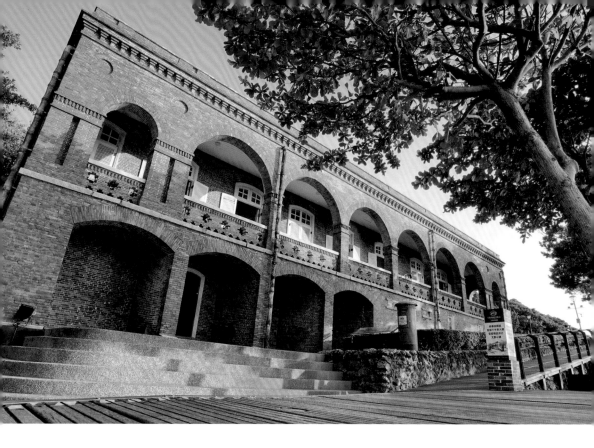

打狗英國領事館及官邸／鼓山

文／陳坤毅

打狗港於一八六四年正式開港，英國在此設立副領事館，隔年升格成為英國駐臺灣第一個正式領事館。爾後，英國領事館於哨船頭興建辦公室與官邸，由皇家工程師設計，施工者多為中國工匠，建築材料皆運自中國，並於一八七九年完工啟用。領事館位於山麓濱海處，官邸則在小丘上，兩者以石階相連。一九二五年領事館物業售予臺灣總督府後，水產試驗事務所進駐原辦公室，而官邸則在一九三一年設立海洋觀測所，繼續肩負高雄港發展的重任。經指定古蹟並整修後，目前領事館、官邸與登山步道以文化園區的形式整體經營，不僅見證高雄港開港通商的關鍵歷史，也展現西方文化洗禮下的建築風情。

打狗英國領事館與官邸皆為殖民地式樣的建築，具有適應熱帶氣候的外廊設計，外觀基本上由基座、屋身、屋頂三段部位組成。基座為磚造結構搭配花崗岩緣石，並設有通氣孔防潮，而領事官邸基座則因地形變化緣故，另有地窖空間的設置。屋身以韻律感豐富的拱圈構成，其中領事館使用弧拱造型，列柱以線腳裝飾模仿托次坎柱式；領事官邸採用圓拱形拱圈，柱頭以磚砌的凹凸齒狀裝飾，該特徵也出現在磚工精良的欄杆上。屋頂主要為四坡水的洋式屋架，並鋪設紅色板瓦，領事官邸屋簷特別置有矮牆抗風，底部開設連續方孔利於排水，下方挑簷還可見磚砌的托座裝飾，形成豐富的陰影變化。

1

Former British Consulate at Takao

Takao Harbor officially opened in 1864. Soon after, the British consulate built an office and official residence at Shaochuantou that was designed by the royal engineer and completed in 1879. The British Consulate and official residence are colonial-style buildings with a veranda design that adapts to the tropical climate.

建築看點：

領事館與領事官邸的外廊列柱，皆於轉角及入口處以併柱形式表現，強調建築中央的重要性以及視覺比例的平衡感。領事館曾配備有牢房空間，不過後因年久失修而拆除，現僅存部分磚造基礎可辨識。

「打狗英國領事館及官邸」於 2020 年獲得「第五屆國家文化資產保存獎」殊榮

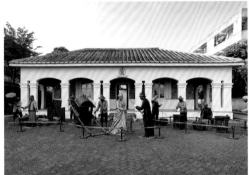

位置	鼓山區哨船頭
創建時間	清光緒 5 年〔1879〕
結構材料	磚造柱與承重牆、木造屋架

11

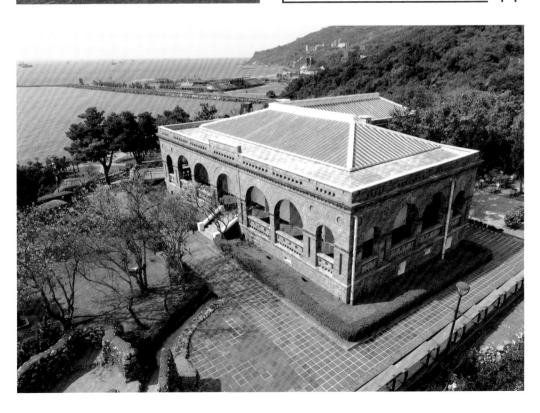

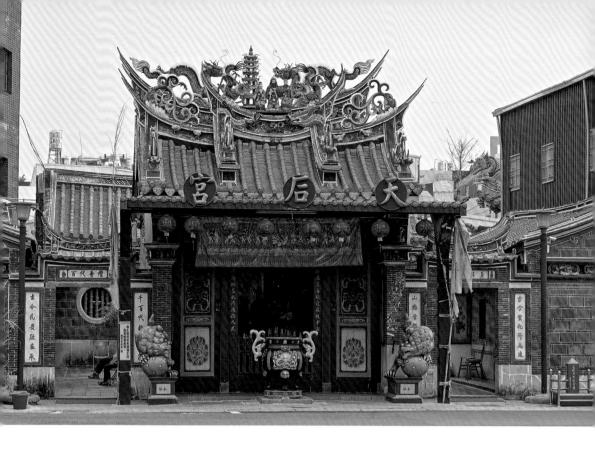

楠梓天后宮／楠梓

文／蔡侑樺

楠梓天后宮原名楠和宮，約創建於清乾隆年間；主祀媽祖，是高雄市被指定為古蹟的三間媽祖廟之一，也是過去楠仔坑街（今楠梓區享平里、東寧里、五常里一帶）的信仰中心。

其正面由正門（拜殿）、左右兩門及兩護龍構成，類似的正立面是日治時期以前臺灣寺廟建築的典型。但因建築規模相對較小，乃以拜殿兼正門，並與正殿相連；拜殿、正殿的構造皆為壁擔楹。

正殿後方，尚有祭祀觀世音菩薩及阿彌陀佛的後殿；依建築格局推測，出現時間應較晚的後殿，於室內作三通五瓜大木棟架，不過屋頂並未如一般寺廟建築，採翹脊形式。

整間廟宇內部可見木雕、磚雕、交趾陶、剪黏泥溯、彩繪等各種裝飾，具備古樸美感的磚雕及交趾陶作品，應屬其中最可觀者。廟內尚仍存落款於一八〇八年（嘉慶十三年）的對聯，可見廟史悠久。

整體而言，現存的楠梓天后宮建築規模相對有限，卻保留了相對較老的廟體，以及嘉慶年間的對聯、古樸的交趾陶作品等歷史元素，見證了高雄市楠梓區自楠仔坑街發展而來的歷史，而俱備文化資產價值。

NanzhiMazu Temple

NanzhiMazu Temple, formerly known as Nanhe Temple, was founded in the Qing Qianlong Period and mainly worships the goddess Mazu. One of the three designated Mazu Temple heritage sites in Kaohsiung, it is also the center of old Nanzikeng Street (now Hsiangping, Dongning, Wuchang Villages).

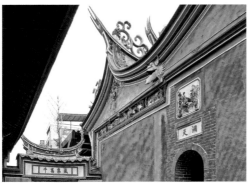

位置	楠梓區楠梓路
創建時間	清康熙 52 年（1713）
結構材料	石灰岩、花崗岩、長方形厚紅磚、長方形條板磚、洗石子、土碌粉、灰泥漿、混凝土、紅鋼磚、磁磚、板瓦、筒瓦、瓦當、滴水、交趾陶、木料、漆料、彩色玻璃……

12

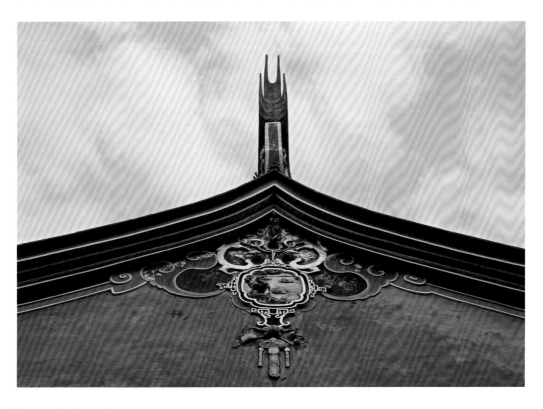

第二階段 一八九五──一九四五 日治時期── 鐵路、築港與現代化

一八九五年，臺灣進入一個不同的歷史階段。日治前期（一八九五─一九三○），日人以「工業日本、農業臺灣」為治理規劃，高雄因而成為臺灣農產品的出口樞紐，而鐵路、現代化港埠和相關施設亦隨之展開。

一九○○年，打狗港至臺南的鐵路修築完成，南臺灣農產品和農產加工品的輸送有所改善，特別是興建於一九○二年的橋仔頭製糖廠，開啟了現代化製糖業，奠定了打狗港與日本的穩定貿易機制。

1895 -1945

為了擴大效益，臺灣總督府鐵道部隨即於一九〇四年填築海埔新生地，並於一九〇八年正式設置打狗驛，大幅提高海陸運輸的成效。同年，打狗港第一期築港工程展開；到了一九一二年間，新式碼頭、濱線鐵道系統和哈瑪星新市街相繼完成。於是，砂糖、稻米以及後來移植的香蕉等，奠定了高雄港的發展基礎，並開啟港都高雄的歷史底蘊。

日治後期（一九三〇—一九四五），日本發動第二次日中戰爭和太平洋戰爭；隨著軍事行動而來的「南進政策」，使得臺灣的戰略地位轉變為「工業臺灣，農業南洋」的治理方針。高雄的發展也順勢進入不同階段。

首先，一九三四年開始建置全臺第一座工業區——戲獅甲工業區，重化工業從此在臨港區區生根。其次，陸軍、海軍以及發展中的航空隊，皆著眼於高雄的山海要塞，相繼在壽山、左營、岡山、鳳山、林園、後勁等地建立要塞、軍港、軍用機場、無線電信所和海軍第六燃料廠（煉油廠）。於是，工業、軍事和港共構出高雄做為南臺灣第一大城的文化底蘊。

一九一九年，臺灣總督府展開臺灣行政區的重劃調整，一九二〇年正式將「打狗」更名為「高雄」，並將今日的高屏地區劃設為高雄州，州下設高雄郡，而州郡政府皆位在新興高雄。

一九二四年廢高雄郡、設高雄市，市役所設於今日的哈瑪星。高雄州、高雄郡、高雄市的設置，確立現代化高雄「城起」於海港文化的規劃。於是，高雄成為治理今日高屏地區的首府。

到了一九三〇年代，哈瑪星、鹽埕相繼成為城市新街區的政治和商業重心，吸引大量日臺人口移住。一九三六年，總督府發布「都市計畫令」，高雄市都市計畫的分區也大致底定。

今天的愛河東岸也進入了都市發展的雛形脈絡中，特別是新高雄驛（今高雄車站）建置後，逐漸成為嶄新的高雄市中心。當時，從新高雄驛通往港邊的道路名為昭和通，被稱為通往南洋的道路。此外，市街區的區域風貌也逐漸形成，如將「前金區」劃定為官舍區，而「戲獅甲」則成為臨港工業區。

都市計畫擘劃出高雄城市發展的紋理，而城市的建築風格除了日人移植的和風外，深受日本襲取歐陸式樣的影響也在遺留下來；來到今日的哈瑪星、鹽埕、前金等新市街區，仍可見到多元風格的建築，如山形屋、三十四銀行、臺灣銀行、銀座（國際商場）、高史博、高雄車站，以及和洋混搭的街屋和常民建築等。

2

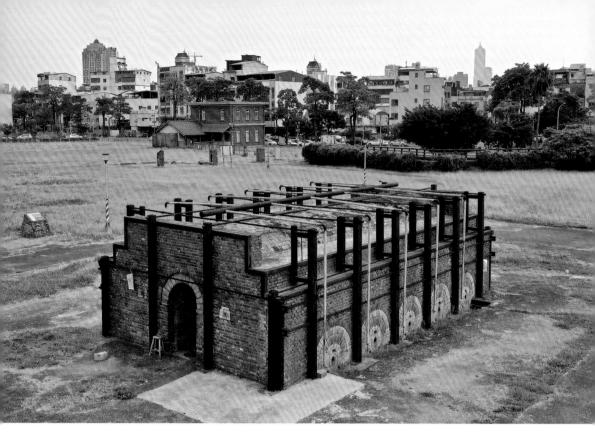

臺灣煉瓦會社打狗工場（中都唐榮磚窯廠）

／三民

文／陳坤毅

中都唐榮磚窯廠前身為鮫島商行創辦一八九九年的煉瓦工場，是打狗地區紅磚製造事業的嚆矢，後宮信太郎接手經營後，在一九○九年引入最先進的霍夫曼窯（八卦窯），紅磚產量曾一度佔有全臺總額的極高比例。爾後在總督府的投資下，臺灣煉瓦株式會社於一九一三年成立，鮫島煉瓦工場被收購後更名為臺灣煉瓦株式會社打狗工場，在設備漸次擴充下，成為該會社工場規模最大者，以高產能設備生產具有「ＴＲ」（Taiwan Renga）標誌之紅磚，南臺灣重要建築的磚材大多由此供應。

戰後，煉瓦工場由臺灣工礦公司接收，一九五七年再由唐榮公司購入經營，又陸續新建倒焰窯與隧道窯，成為臺灣四大耐火材料製造廠之一，但因不敵時代潮流而全面停工，荒廢許久的廠區於二○○五年被指定為國定古蹟。廠區內現存的霍夫曼窯、隧道窯、倒焰窯、實驗窯、煙囪與事務所，主體結構皆由紅磚砌築而成。霍夫曼窯內部拱頂與開口拱圈造型優美，修復時以鋼構材料進行防護，維持原有線條的動態美感；兩座八角形煙囪磚工精良，頂端各以不同造型的飾帶妝點；事務所的屋簷、屋身以水平挑簷及線腳創造隆重感，前方門廊貼附有黃色面磚。這些以實用性為主的產業建築，造型十分簡潔卻富變化，保留了不同時期的生產設備，見證高雄工業的發展進程。

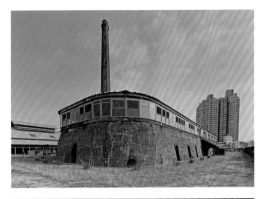

ZhongduTangrong Brick Kiln Factory

ZhongduTangrong Brick Kiln Factory was formerly the Samejima Trading Company smelting factory. Founded in 1899, this climbing kiln is the first brick manufacturing factory in Takao. The compound mainly consists of industrial, brick buildings that were built with practicality, has little decoration but is quite varied in architectural design, embodying a wonderful chapter in the development of Kaohsiung's industrial history.

建築看點：

臺灣煉瓦會社時期建造的霍夫曼窯為臺灣現存規模最大者，共有二十二個窯門。而兩座八角形的煙囪，更是臺灣目前所見磚造煙囪中高度最壯觀者。

設計者	臺灣煉瓦株式會社
位置	三民區中華橫路
創建時間	日明治 32 年（1899）
結構材料	磚造承重牆、鋼筋混凝土造柱樑、鋼骨造柱樑與屋架

13

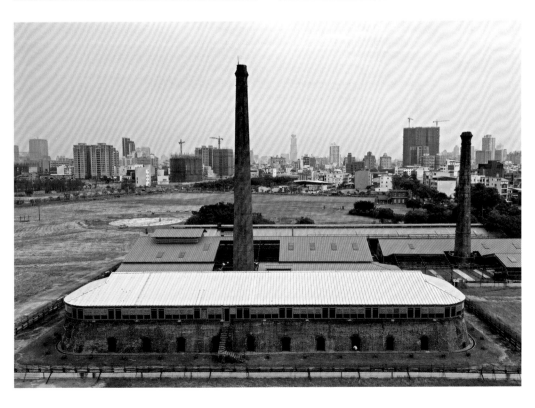

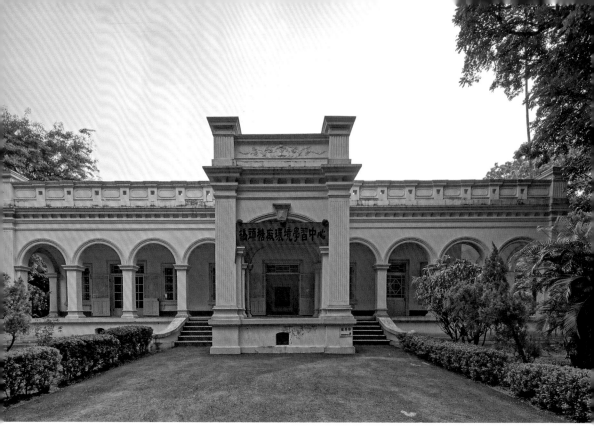

橋仔頭糖廠（原社宅事務所）／橋頭

文／蔡侑樺

糖業是日治時期在臺灣的重要投資項目之一，橋仔頭糖廠是臺灣第一座現代化新式製糖工廠，由臺灣製糖株式會社投資，一九〇一年動工興建，一九〇二年一月十五日正式運轉，開啟臺灣現代化製糖工業的濫觴。

基於此，舊糖廠的廠區內已有多棟建築被指定為古蹟。其中之一是一九〇二年落成的原社宅事務所，所謂事務所就是辦公室；曾作為臺灣製糖的這棟總辦公室，落成之初不只是一棟辦公室而已，還兼具廠長宿舍的功能。到了一九一二年以後，才轉變為廠長居住、辦公的專屬空間。

由於建築物興建當時臺灣局勢尚未穩定，為了因應潛在的威脅勢力，主要入口前方曾架設加農砲，並開挖地下室以應避難所需。為呼應臺灣的氣候，建物周遭設有連續拱圈外廊，並在局部施以西洋建築語彙的裝修，屬於典型的陽臺殖民式樣建築。屋頂除了外走廊為平屋頂構造之外，中央部分為木屋架所構成的四斜坡「寄棟屋頂」。為表現建築物的豪華感，在幾個重點部位施以西洋建築語彙作裝飾。

建築物木屋架上留下了當時上樑的棟札，從中可得知當時參與興建的相關人名資訊。棟札與聖觀音像，皆可說是附屬在這棟原設宅事務所下之重要古物。

Qiaozitou Sugar Refinery

The Qiaozitou Sugar Refinery is the first modern sugar factory in Taiwan. Its original office building was completed in 1902. Once the main office of Taiwan Sugar, it was not only an office area but also a functioned as the director's living quarters.

建築看點：

園區內製糖廠、日式宿舍、防空洞、紅磚水塔、水池造景等昔日古物值得一看；辦公區內的黑銅聖觀音像，見證早期日人的生活信仰。

位置	橋頭區糖廠路
創建時間	日治時期
結構材料	紅磚、木屋架

14

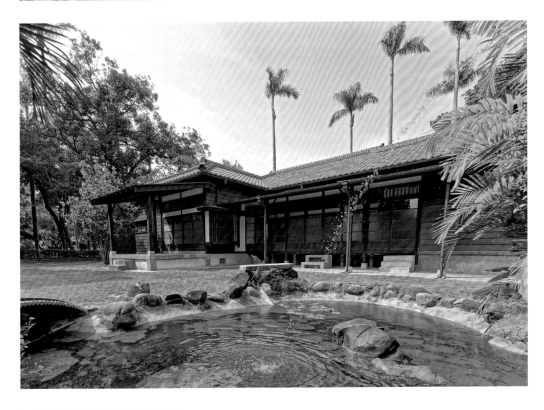

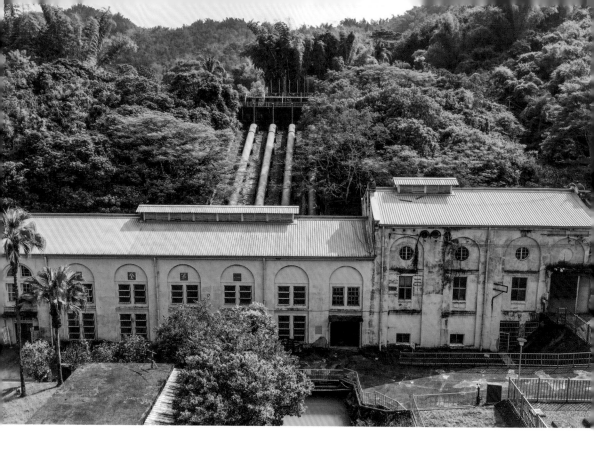

竹仔門電廠／美濃

文／蔡侑樺

竹仔門水力發電廠為臺灣第一代電廠，是目前僅存興建於一九〇〇年代，仍可運轉的川流式電廠。一九〇〇年建築體完工，一九一〇年開始發電。當初選擇在南臺灣興建這座電廠，主要考慮縱貫線鐵路一九〇八年通車之後，由鐵路聯結打狗港，加上如新式製糖工業等之發展，亦需要電力供應，因而有竹仔門電廠的建設計畫。

這座發電廠也與獅子頭圳水利建設有關，其發電水源引自荖濃溪，利用二十一・三公尺的高差將溪水引入發電機房，藉以帶動機組發電；產出電力不僅提供臺灣南部主要城市用電，還曾支應打狗築港工程和竹寮取水站的電力需求，是奠定南部現代化的重要基礎建設。水流發電後，經引入獅子頭水圳，還可灌溉美濃平原。因此這項工程不僅是一項電力建設工程，也是重要的水利工程。

發電廠建築造型典雅樸素，僅於兩側山牆面局部施以線角裝飾，於山牆頂部收為栱型，正面則為連續拱圈。建築物在立面上作大面開窗，兩坡屋頂上設有藉以通風的太子樓，藉以促進機房內的垂直對流。

現況完整留下相關水利系統、發電機房與機械設備，兼具歷史價值與科學價值，作為臺灣邁入現代化重要見證者。

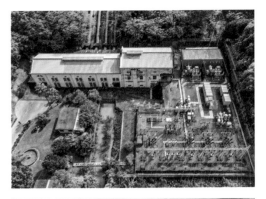

Chusaimen Power Plant

Chusaimen Power Plant is the first generation of Taiwanese power plants, and is currently the only power plant built in the 1900s that remains operational. Chusaimen Power Plant is home to antique-grade generators, as well as attractively placed large water-conducting steel pipes at the rear of the building.

建築看點：

竹仔門電廠為臺灣第一代電廠，其內部發電機組極具歷史價值，且仍在運作中，是臺灣第一座「產業古蹟」。電廠周邊的獅子頭水圳河道寬廣，是美濃孩子們的戲水場。

位置	美濃區獅山里竹門
創建時間	日治時期
結構材料	紅磚、混凝土、鋼屋架

15

舊打狗驛及鐵道文化園區／鼓山

文／黃于津

一九○八年鐵路縱貫線全線通車後，新築的打狗驛不僅成為旅客往來的車站，更肩負起港口與鐵道的海陸運輸作業；到了一九四一年，大港庄新建「高雄旅客驛」（即現在的高雄車站），舊打狗驛則改稱「高雄港驛」，逐漸專辦貨運。二戰期間，原站房遭炸毀，重建後改名為高雄港站。

在內部設備的配置上，日治時期的舊打狗驛有一座十六股的扇形機關庫，用於鐵道營運調度與車輛維修整備，可惜二戰期間遭美軍轟炸，導致扇形機關庫部分毀損，之後於一九九三年拆除。

此外，打狗驛原有用來調度列車的南、北兩側號誌樓，但南號誌樓因二○○二年興建捷運西子灣站而拆除，僅北號誌樓仍原地保留至今。今日的北號誌樓是全臺灣碩果僅存，就連謂為鐵道文化資產大國的日本，也未留存任何一棟，因此號誌樓被視為舊打狗驛故事館的鎮館之寶。

作為昔日縱貫鐵道最南端的終點站，舊打狗驛曾見證高雄港區發展歷程；今日的舊打狗驛故事館與鐵道文化園區，則是目前全臺灣保存最完整的貨運車站，完整保存了月台、北號誌樓等遺址，凝結了當年海陸聯運鐵道作業區的歷史意象。

Takao Railway Museum and Cultural Park

After the cross-country railway finished construction in 1908, Takao Station was built to accommodate passengers, and to oversee sea and land logistic operations. Today, Takao Railway Museum and Cultural Park are best preserved freight stations in Taiwan, including its platform area and the Northern signal tower, which illustrates the historical image of the station's illustrious past in sea and land transport.

建築看點：

園區位處駁二藝術特區、棧二庫及哈瑪星觀光街區的核心位置，園區保留行駛於各個年代的火車頭，一起伴著運行中的輕軌，交織出特殊的運輸地景。

位置	鼓山區鼓山一路
創建時間	日明治 33 年（1900），1908 年遷建
結構材料	檜木木材、磚牆、RC 柱樑

16

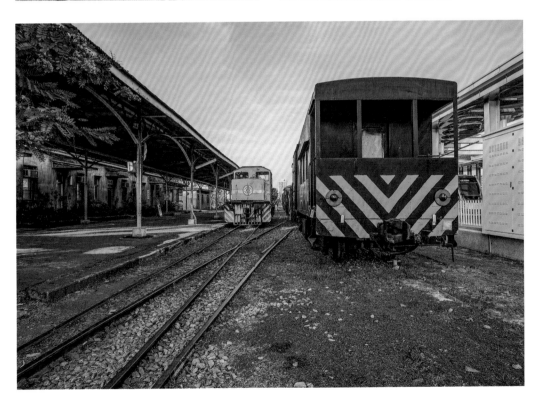

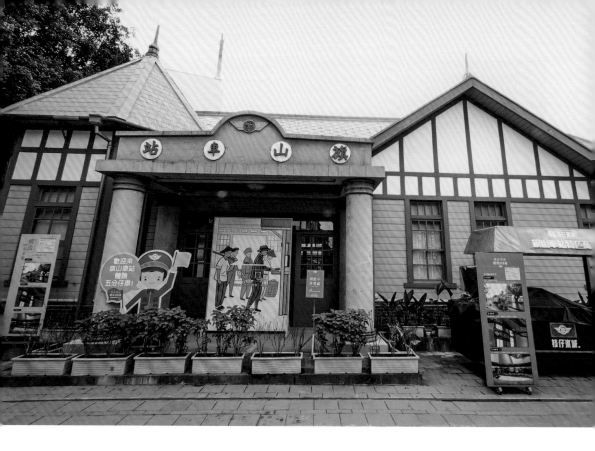

旗山車站 （原旗山驛）／旗山

文／蔡侑樺

旗山車站是高雄市僅存的糖鐵木造車站。旗尾線鐵路開通後，為服務旅客上下車，大約在一九一三年至一九一五年左右，完成今旗山車站（原蕃薯藔驛、旗山驛）的站體，成為蕃薯藔街（旗山街）民眾出入九曲堂，轉接縱貫鐵路的門戶。

多數車站的鐵軌會配置在車站的後側，但旗山車站站體前、後兩側原本各鋪設有五分車軌道線路，兩條線路在面對車站的左側（即東側）匯集。但目前僅在車站前、後兩側鋪設約等同於車站面寬的鐵軌，供後人憑弔。

車站平面格局與同時期木造車站類似，有候車室、候車月臺、辦公室、站長室、值日室等空間。車站外貌採用臺灣現存案例數量相對較少的洋風木構造，尤其是屋頂在西側頂部採用日本大正年間至戰前（一九一二至一九四〇年代）盛行的「袴腰屋頂」，並於東北角設有「八角尖頂」，使車站建築如同西方童話插圖中的小屋，為最具特色之處。

然而，包覆在裝修層後方的木構造，卻同時採用西式（洋風）與日式（和風）木構造系統。屬於日式木構造的真壁（土壁），應用於西側站長室與值日室等處。車站構造的多樣性，也是旗山火車站的重要特色之一。

Cishan Station

Cishan Station is the only remaining Taiwan Sugar Railways wood-built station in Kaohsiung City. The station incorporates both Western and Japanese wood construction techniques. Therefore, a diversified structure is also one of the important features of Cishan Railway Station.

建築看點：

旗山火車站位於旗山老街的端點，與兩旁的老屋及騎樓石拱圈烘托出時代感。到車站一訪，觀賞展覽並瞭解旗美地區運輸與產業發展特色，不定時的火車汽笛聲，感受舊時糖業的歷史風景。

位置	旗山區中山路
創建時間	日大正 2 年（1913）~ 日大正 4 年（1915）之間
結構材料	磚、木材

17

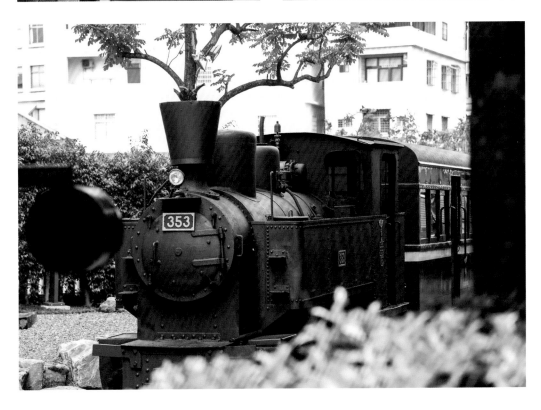

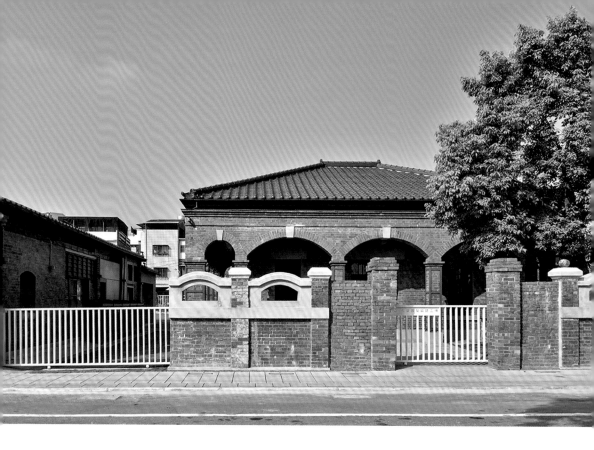

九曲堂泰芳商會鳳梨罐詰工場
／大樹

文／黃于津

目前全臺僅存的日治時期鳳梨罐頭工場——九曲堂泰芳商會鳳梨罐詰工場，一九二五年由臺北大稻埕富商葉金塗所創建。葉金塗先生是在臺北設立泰芳商會，以雙鹿、雙獅為商標製造與生產鳳梨罐頭。之後陸續在鳳梨的主要產地：員林、鳳山、大樹等地建立工場；鼎盛時期全臺共有六間鳳梨罐頭工場。到了今天，九曲堂泰芳商會鳳梨罐詰工場歷經轉型，以「臺灣鳳梨工場」的面貌重現在世人面前。

九曲堂泰芳商會鳳梨罐詰工場即當時的第三、四鳳梨罐詰工場。一九三五年，「臺灣合同鳳梨株式會社」合併全臺灣的鳳梨罐頭工場後，泰芳商會的第三、四鳳梨罐詰工場因規模太小，僅作為辦公室使用。此處修復完成後，三棟主建物及原有的部分圍牆保留了下來。洋式紅磚樓房的建物以外部的環繞式拱廊為主要特色；其「四角方柱」的磚柱以紅磚疊砌，柱式相當優美，並透過柱列形成柱廊。

屋頂的兩處開窗更別具特色，其中一處以菱形木構開窗，另一面外牆上則設有「牛眼窗」這種蘊含西洋元素的裝飾窗。我們也可從開窗的形式推斷，當時施工的民間工匠應沒受過正統建築教育，因此不受形式與比例束縛，而創造出如此有趣又生動的開窗模式。

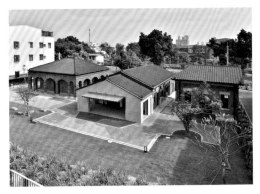

Taiwan Pineapple Museum

The only remaining pineapple canning factory from the Japanese colonial era still standing in Taiwan was founded by Ye Jin-tu, a wealthy businessman from Dadaocheng, Ye built factories in the areas of Yuanlin, Fongshan and Dashu to specialize in pineapple produce. The buildings are red brick built according to European-design, with the external arcade its main feature.

建築看點：

園區內三座建物與圍牆保有相同的磚色，建築形狀、樣式表現及細節完全不同，A棟洋房的不對稱量體、C棟的環繞式拱廊非常值得一看；其建築燈光設計也是一大亮點。

位置	大樹區復興街
創建時間	日治時期
結構材料	磚

18

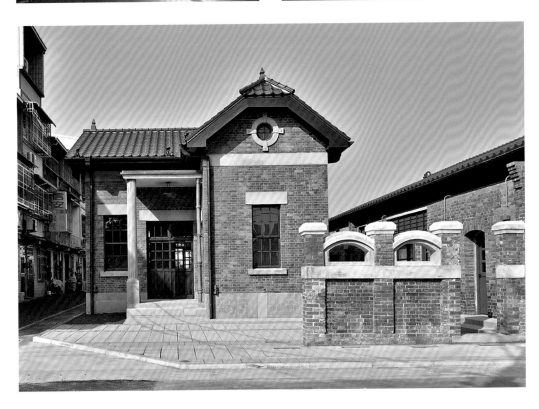

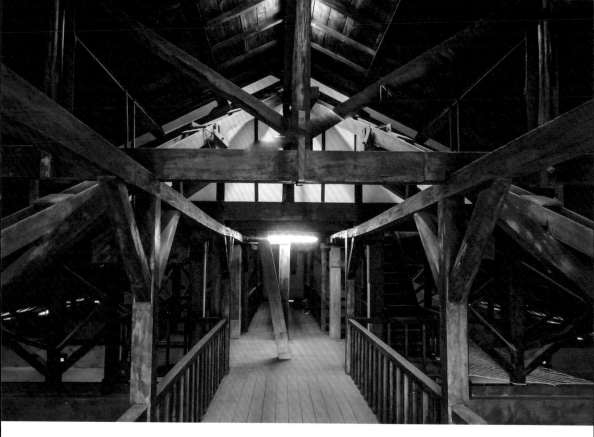

旗山碾米廠／旗山

文／蔡侑樺

創建於一九四二年的旗山碾米廠，原名「旗山信用購買販賣利用組合工場」，是高雄市現存唯一一棟具文化資產身分的碾米廠建築。過去為了利用旗尾線鐵路作為交通動線，米廠因此座落於旗山火車站後方，這是理性考量後的結果。

日治時期，在今旗山、美濃地區興建不少水利設施，水圳之建設促進水田開發，進而增加米作生產。一九三四年，蓬萊米運往日本的輸出量高達總產量的百分之九十六，排擠臺灣既有稻米生產，使政府意識到必須管制米穀流通，並設立具備碾米設備的農業倉庫。進入戰爭時期，為確保糧食充足，旗山街許多香蕉田便轉為稻田，一九四一年開始籌設農業倉庫，復於一九四二年完成旗山碾米廠的興建。

碾米廠雖經歷幾次修建，但因應米廠機能而構築的空間與構造，大致仍維持過去的樣貌，大部分機具至今仍可運作，農民將乾燥後的稻穀送至碾米廠前，要先經過秤重；接著則利用四部升降機，將稻穀送到散米倉庫存放。碾米時，利用輸送帶將稻穀送至碾米機房，經碾製後，分別將粗糠及糙米送至粗糠間與檢米庫，最後由檢米庫送出糙米。

碾米機房不僅是碾米廠最重要的心臟，因應機能而高起達三層樓的建築量體，也是整棟建築物最具特色之處。

Cishan Rice Factory

Founded in 1942, Cishan Rice Factory, formerly known as the Cishan Credit Purchase and Sales Combination Factory, is the only existing rice mill in Kaohsiung with cultural attributes. The factory is strategically located behind Cishan Railway Station in order to utilize the Ciwei line.

建築看點：

廠房內碾米設備是早期機電運轉米穀進儲、碾米一貫化作業的寶貴資產，也是極少數保存日治時期精米工業的重要古物，相當值得造訪參觀。

位置	旗山區延平一路
創建時間	日昭和 16 年（1941）
結構材料	磚、木材

19

茄萣竹滬鹽灘鹽警槍樓／茄萣

文／蔡侑樺

臺灣西南沿海因降雨量較少、日照充足，成為鹽田主要的分布地帶。在工業臺灣的南進政策指導方針下，尤其是一九三七年戰爭爆發後配合軍事生產需求，在臺灣西南沿海大量收購民地開闢土盤工業用鹽田；完成於一九四二年，位於茄萣區的竹滬鹽田便是其中一處。

戰後因實施「鹽」專賣制度並課徵鹽稅，使得鹽價高漲，進而衍生出偷鹽的鹽賊，以及販賣私鹽等不法情事。一九四七年為取締之而成立鹽警，直到一九七七年取消鹽稅時，鹽警被賦予的主要任務才終於結束。

鹽警槍樓就是戰後初期為強化監控取締鹽賊而興建的構造，西南沿海各鹽場曾經存在多座類似槍樓，但目前僅留存四座，本槍樓是今高雄市僅存的一座。槍樓連同屋突共有三層，牆體為紅磚承重牆構造、屋頂版採用鋼筋混凝土，二樓樓版則為木構造。其平面為六角形，每一面皆有槍孔，過去由鹽警駐防其中，據高臨下，以嚇阻不法情事發生。

雖然茄萣竹滬鹽灘鹽警槍樓為戰後建築，構造也相對簡單，但構造物的留存直接見證戰後《鹽政條例》下政府對於鹽的管控，也間接標示日治後期開啟的工業用土盤鹽田開發歷史。

Saltern Watchtower

Jhuhu salt mine in the Cieding District opened in 1942 and was developed for salt-alkali raw materials during the World War II. After the war, due to the salt monopoly system and salt tax levies, prices soared led to salt thieves and illegal trade. The Saltern Watchtower was built in the early post-war period to enforce monitoring and control over salt thieves.

位置	茄萣區竹滬溼地東北側
創建時間	1947 年以後
結構材料	紅磚、鋼筋混凝土

20

原烏樹林製鹽株式會社辦公室／永安

文／黃于津

位於高雄永安區的原烏樹林製鹽株式會社辦公室，是少見的鹽場附設之洋樓形式的辦公建築。烏樹林鹽場開闢於日治時期，一九一○年高雄富商陳中和入股，並設立「烏樹林製鹽公司」經營鹽場；太平洋戰爭時期，其被併入生產工業鹽的「南日本製鹽株式會社」；戰後隸屬台鹽，之後台電購得此地，並在附近興建興達火力發電廠，自此製鹽廠才正式走入歷史。

原烏樹林製鹽株式會社的辦公室建物，約建於日治一九二三年至一九三一年間，為二層樓的平屋頂建築，並以多處結合東、西方的建築形式為特色；其立面為洋式風格，山頭為圓拱（半圓）型，山牆中央以精美的洗石子做出渦捲紋及草葉紋的裝飾，並有象徵烏樹林製鹽株式會社的標誌。另外，以類似稻穗的植物與書卷紋為裝飾，不同於西方常見之以橄欖葉為陪襯的做法，格外能展現臺灣洋樓建築的在地特色。

烏樹林製鹽株式會社辦公室的建物另有南、北兩側附屬建築；雖為臺灣傳統合院式建築，但卻採用西式屋架，形成特殊的建築構造形式。二○○六年臺電先行修復原烏樹林製鹽株式會社辦公室，兩年後，原烏樹林製鹽株式會社辦公室被當時的高雄縣政府公告指定為縣定古蹟，成為今日臺灣少數指定為古蹟的民間鹽業建築。

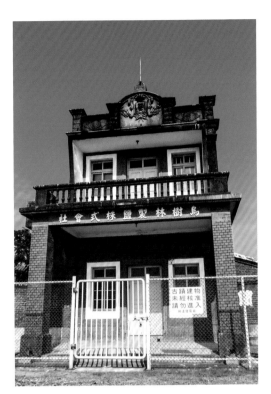

Former Offices of Wushulin Salt Co., Ltd

The Former Offices of Wushulin Salt Co., Ltd. is a rare office building adjacent to salt fields and located in Yongan District, Kaohsiung. The Former Offices of Wushulin Salt Co., Ltd were built between 1923 and 1931 and is a two-story flat roofed building. It features a combination of eastern and western architectural characteristics, with an arched (semicircular) facade.

建築看點：

本案由中央的洋樓建築、兩側的合院建築組成，布局相當有趣；洋樓正面的山牆、欄杆、開窗結合不同風格的建築裝飾，外牆混用洗石子、磚兩種材質，風格相當多元有趣。

位置	永安區鹽田路
創建時間	日大正 8 年（1919）
結構材料	磚造，二樓為木質地板

21

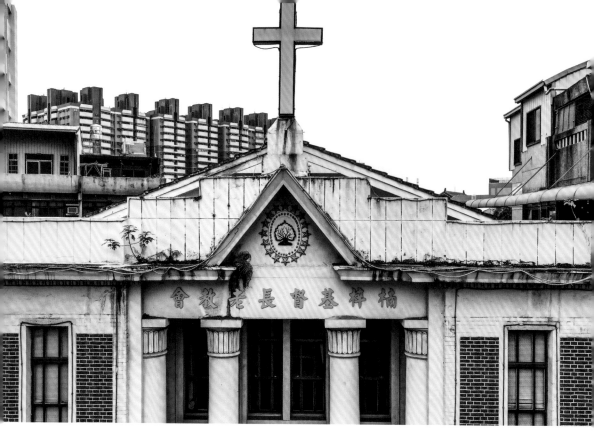

台灣基督長老教會楠梓禮拜堂

／楠梓

文／黃于津

一八六五年基督教長老教會的馬雅各醫師以打狗（今高雄）為宣教中心，正式在臺灣開啟醫療宣教事業。之後與李麻牧師、萬巴德醫師在南臺灣展開宣教，為南部教會的發展奠定重要的基礎。

一八九九年設立的基督長老教會楠梓教會，至今已有百餘年歷史。前身可追溯自一八七二年設立於橋仔頭的「耶穌教安息堂」。基督長老教會楠梓禮拜堂見證了基督長老教會在高雄宣教的歷史與軌跡，相當具有紀念性與歷史價值。

當今的禮拜堂建築，興建於日治時期的一九二九年，據教會史料紀載，楠梓禮拜堂由黃曹工程師設計，捨棄傳統西方哥德式或尖塔等教堂的形式，風格相當自由且獨樹一幟。

其正立面以矩形牆面、簡單的線條及材料，表現出簡潔的輪廓。正面崇高向上的兩支仿羅馬古典圓柱，平添禮拜堂的崇高氣勢；正面採用山牆式，中央牆面則有十六顆五芒星圍繞的勳章飾，以及長老教會「焚而不毀」的荊棘象徵，整體來說相當豐富，而且有層次；是相當具有紀念性與歷史價值的建築，並且見證了基督長老教會在高雄宣教的歷史軌跡。

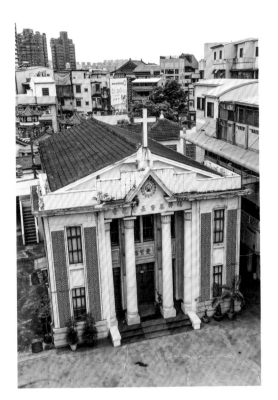

Nanzih Presbyterian Church

The Nanzih Presbyterian Church dates back to 1899; its history can be traced over a century to the Ciaotou "Chapel of rest" established in 1872. The Nanzih Presbyterian Church stands witness to the Presbyterian Church's commemorative growth and historical trajectory in Kaohsiung. The chapel was built during Japanese rule in 1929, with a unique architectural design that abandons the traditional Western Gothic or minaret characteristics to embrace a liberal form.

建築看點：

建築正面以山牆為中心，塑造建築量體、柱列、開窗的對稱性比例，中間具有層次的空間退縮及圓柱將量體拉高，使這座建築呈現高聳的神聖意象。

位置	楠梓區楠梓路
創建時間	日治時期（約 1929 年）
建築材料	紅磚及混凝土共同構築

22

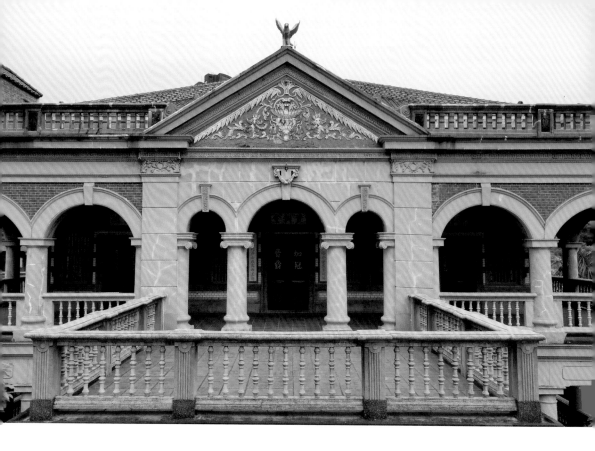

陳中和紀念館／苓雅

文／陳坤毅

臺灣五大家族之一的高雄陳家，最具代表的人物是第一代奠基的陳中和。他因糖業貿易而崛起，主導新興製糖株式會社、烏樹林製鹽株式會社、陳中和物產株式會社三大公司，遂成為南臺灣首富，並曾出任高雄州協議會員。

一九二五年陳中和位於苓雅寮的新宅邸落成，鶴立於傳統合院群落旁，樓高兩層的建築特別顯眼。一九七〇年代宅邸因後人遷出而逐漸荒廢，爾後成立陳中和翁慈善基金會，將洋樓整修並重新規劃為陳中和紀念館，紀念這位曾在歷史上叱吒風雲的高雄名人。這棟洋樓住宅以西洋歷史式樣為主導風格，四周設有外廊空間，二樓外側為富有韻律感的連續拱圈。立面採對稱設計，凸出的門廊以對柱來強調隆重感，中央高起的古典山牆則為視覺焦點，頂端設置老鷹雕像，內部則有西式花草紋樣，下方的三連拱柱式，則以仿愛奧尼克式柱頭點綴。

其寄棟造四坡屋頂覆以日式黑瓦，設有三座老虎窗，更添洋樓的雄偉氣勢。屋身結構以磚造承重牆為主，柱樑部位則見鋼筋混凝土材料。外牆以洗石子搭配切割線條，模仿磚石造建築的表情，並於內牆呈現些許「辰野風格」之韻味，水平相間的紅磚帶與洗石子帶，與外廊列柱的垂直感相映成趣。洋樓內部融入傳統建築格局，許多裝飾細節呈現了閩洋折衷風格的潮流，是當時臺籍士紳住宅常見的特徵。

Chen Jhong-he Memorial Hall

The Chen family in Kaohsiung is one of the five most influential families in Taiwan. Their most representative figure is Chen Jhong-he, who laid the foundation for his family's prosperity. In 1925, Chen Jhong-he finished building a two-storey mansion in Linyaliao; its architecture stands prominent among the traditional compounds. The luxurious mansion features a western architectural design, with an imitation brick exterior, arched columns and classic gables.

建築看點：

陳中和紀念館正面外廊的內牆裙堵貼附藍、白二色磁磚，形塑華麗的面貌，其餘三面內牆的裙堵則以染色水泥與凸圓灰縫模仿紅磚疊砌質感，甚是特殊。

位置	苓雅區苓東路
創建時間	日大正 14 年（1925）
結構材料	磚造承重牆、鋼筋混凝土造柱樑、木造屋架（現今以鋼骨替換屋架）

23

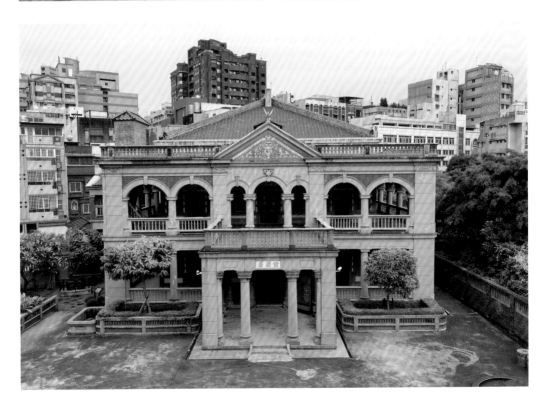

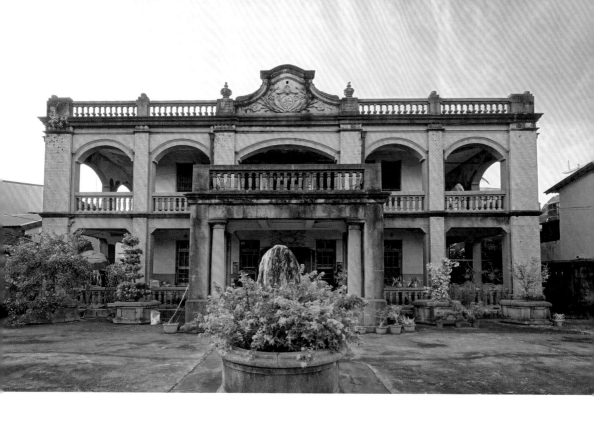

內惟李氏古宅／鼓山

文／陳坤毅

內惟李氏古宅創建者李榮，最初於李氏祖厝的護龍經營福興號商店，並開設有福興棧碾米廠，逐漸累積財富後，遂躋身地方仕紳之列，曾擔任保正、町委員、高雄州委員等要職。一九三一年他在頂厝李群落後方新建的洋樓住宅完工，隔年其子李文燦迎娶陳啟貞之女陳火月，也住進新穎的大宅中。屹立至今的洋樓，是內惟老聚落的重要歷史場景，更見證日治時期高雄臺籍仕紳的發展過程。

偌大的前院彰顯洋樓的氣派，主體建築四周設有外廊空間，為西洋建築用以適應臺灣氣候的慣用設計，常見於日治時期臺籍仕紳的洋風住宅。立面門廊設置一對仿托次崁柱式，以強化入口的意象，而兩側簡化科林斯柱式的附壁柱，搭配造型優美的連續弧拱，帶出外觀的韻律感。中央簷部山牆的曲線造型，略帶一點巴洛克風格的韻味，內部勳章飾書有「李」字，周邊以西式花草與蛋鏢飾妝點。外牆採用的黃褐色系溝面磚、洗石子與砂壁的裝修都頗具代表性，是一九三〇年代盛行的材料，反映了當年的建築風潮。

建築的主結構為磚造承重牆，並搭配鋼筋混凝土樑與樓板，鋪瓦的寄棟造屋頂由木造西式桁架支撐。其中，屋架中脊的棟木以太極八卦的彩繪表現出臺籍人士住屋的營建習俗，內部格局上也承襲傳統閩式建築的使用習慣，部分空間還融入和室裝修，甚至使用龍眼木作為床柱，相當特殊。

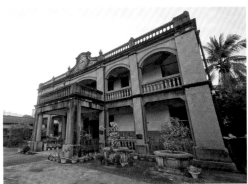

Li Family Historical Residence

The Li Family Historical Residence is adjacent to the Li family village. Its symmetrical facade emphasizes the building's dignified air, with a hipped roof and simplistic details adding to the building's charm. This building witnessed the historical development of Kaohsiung gentry in the Japanese era, its architecture and spatial design demonstrates Western influence seen in traditional Taiwanese residences.

建築看點：

內惟李氏古宅整體建築裝飾呈現較簡樸之風貌，視覺焦點集中於中央部位，簷部山牆兩側還立有獎盃裝飾的短柱，而屋頂高起的量體，加上避雷針後十分顯眼。

設計者	張成
位置	鼓山區內惟路
創建時間	日昭和 6 年（1931）
結構材料	磚造承重牆、鋼筋混凝土造柱樑、木造屋架

24

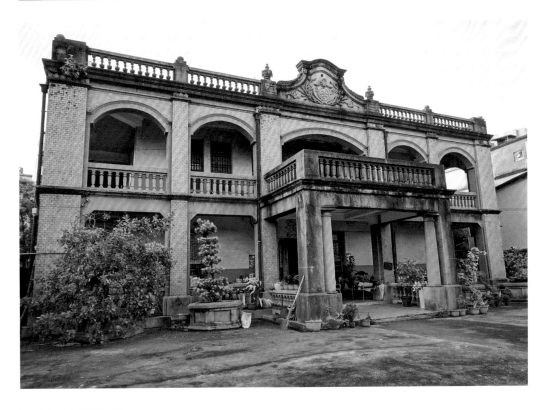

打狗水道淨水池／鼓山

文／陳坤毅

一九一三年完工啟用的打狗水道淨水池，擔負起儲存和供給潔淨用水的調節功能，並以地形位差供應予市區住民及港邊船舶，給水區域包括今日的旗後、哨船頭、哈瑪星及苓雅寮等地。一九二〇年改名為高雄水道後，隨著人口增加而階段性提高給水能力，擴張管線系統，供水範圍拓展至鹽埕、前金、三塊厝一帶，是高雄早期規模完備的上水道系統，為近代高雄市發展打下重要基礎，沿用至今。

受到西洋歷史式樣影響的打狗水道淨水池，利用古典建築的造型語彙，形塑厚重、沈穩的外觀，凸顯潔淨水源供應場域的神聖性。該地主要有三層階狀平臺，駁坎由咾咕石砌築而成，緣石則採用花崗石，而設施物結構多採用鋼筋混凝土材料。

淨水池的矩形池體分為兩區貯水，池頂覆土植草，以阻絕過多的輻射熱源，並設置鑄鐵通氣管，來維持池內的空氣流通。淨水井設一挑高的圓柱量體，圓頂有四處開口通氣，入口則強調門廊造型，由楣樑與挑簷線腳構成豐富的層次。

量體小巧的量水器室，其立面造型類似官署門廊，以托次坎柱式襯托入口意象，並在中央設置階狀山牆，額坊則有三槽板飾與小間壁飾，呈現華麗的視覺感。

Li Family Historical Residence

Takao Water Works opened in 1913 to manage the storage and supplying of clean water. In present day, Kaohsiung city recognizes the facility's water purification pools, purification wells and water meter rooms as historical preservation sites. European continental style, and its overall design is similar to the official office's entrance with a porch, gables, embossed sigils and a richly decorated truss.

建築看點：

淨水池入口原有一座凸出量體，可惜已於戰後拆除，目前僅存第二道仿石砌弧拱門，和兩側通往頂部的階梯。而淨水池頂部尚留有一處水泥基座，推測為昔日水神祠的遺跡。

設計者	臺灣總督府土木局
位置	鼓山區鼓山一路
創建時間	日大正 2 年（1913）
結構材料	磚石造承重牆、鋼筋混凝土造柱樑與屋頂

25

竹寮取水站／大樹

文／蔡侑樺

竹寮（竹仔寮）取水站是高雄市第一個現代化自來水工程的關鍵元素之一，於一九一三年十二月竣工。其配合打狗港（今高雄港）的築港工程，供應港埠及新市街地的所需用水，自一九一〇年起展開自來水新建工程。

在竹寮取水站抽取下淡水溪（今高屏溪）的溪水，送至小坪頂作淨水處理後，將水送至打狗山（今壽山）上的淨水池儲存，進而供給作為各地的家戶用水。整個站區仍留下許多舊時的取水構造，高大的唧筒室為其中最醒目者，由兩層樓的辦公空間（宿值事務室）、抽水機室（唧筒室）、蒸汽鍋爐室（汽罐室）以及服務空間四部分組成，形成一組軸線錯開的十字平面建築。

正立面垂直開窗、立柱、對稱的圓弧形山牆，成為這座建築物帶給人們的主要意象。這個山牆語彙也以一層樓的高度均衡地被應用在正立面的左、右兩側，以及南、北兩側立面。建築平面雖然依機能作非對稱配置，但仍考慮到整體立面之對稱美感。

抽水機室是整棟建築的核心，其內部仍留存許多古董機器。為散除機器運作時產生的熱，該空間作挑高處理，並在周牆大量開窗，形成高大明亮又充滿歷史感的空間。

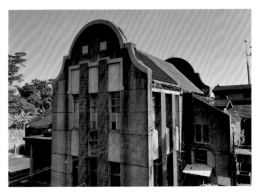

Zhuliao Water Station

Zhuliao Water Station, a key element in Kaohsiung's initial tap water modernization project, was completed in December 1913. The water station retains much of its old intake structures, most prominently a tall cylinder room which consists of two floors of office space, pump room (cylinder room), steam boiler room and service space.

建築看點：

竹寮取水站是高雄最早的現代化自來水系統，以新式動力的抽水機具自高屏溪取水，藉由地形差的重力將乾淨的水送至打狗水道淨水池，供應哈瑪星及哨船頭地區，這些寶貴的機具設備仍留存於此，值得造訪。

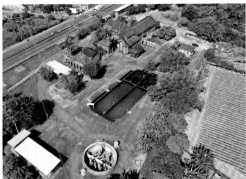

位置	大樹區竹寮路
創建時間	日大正 2 年（1913）
結構材料	磚造、木材

26

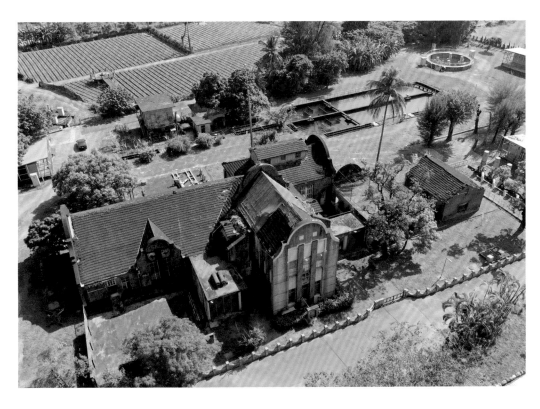

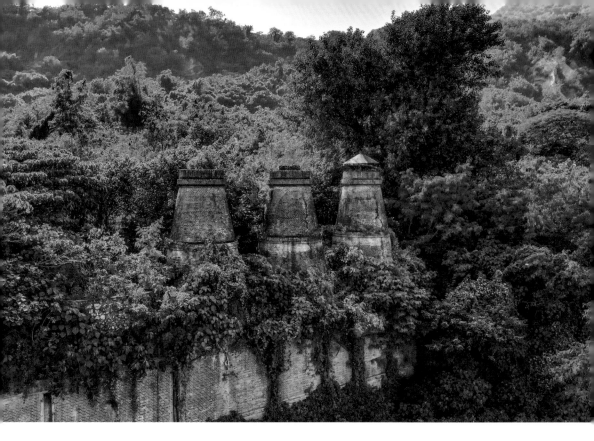

台泥石灰窯／鼓山

文／黃于津

壽山山腳下的臺灣水泥高雄廠今雖已停產，但部分廠區改為鼓山區「柴山滯洪池」公園，兼具防洪、休閒之用。但罕為人知的是，公園鄰山處留有三座百年歷史的石灰窯，為台泥高雄廠前身──日治時期的淺野水泥臺灣工場所有。

一九一五年，日本富商淺野總一郎在打狗山下（即壽山）設立臺灣第一座現代化水泥廠「淺野水泥臺灣工場」，不僅是全臺最早成立的水泥大廠，也在很長一段時間內，作為全臺灣最重要且產量最大的水泥廠。

一九一八年淺野水泥臺灣工場為增加產量，將原先的「原石燒成法」改以「生灰燒成法」製造，因而興建七座新的石灰窯；其窯高十二公尺、寬六公尺，以紅磚環繞成圓柱型堆砌而成，底部挖空，深度與高度相仿。使用方法是以一層煤、一層礦的方式往上疊，然後將石灰石置入窯內，點火燃燒。

之後，隨著生產方式與設備的改變，此七座石灰窯約在一九三二年間停用；時至今日，全臺僅存此三座彌足珍貴的石灰窯。台泥高雄廠停工、拆廠後，仍將這三座石灰窯以及一棟百年紅磚倉庫保留下來，記錄下臺灣第一座水泥工廠與臺灣水泥產業的發展史。

Taiwan Cement Kaohsiung Plant

Taiwan Cement Kaohsiung Plant at the foot of Shoushan Mountain is presently closed, with part of the original factories converted into Gushan District's Chaishanzhihongchi Park used for flood control and leisure purposes. Three century-old limestone kilns previously owned by the Japanese Asano Taiwan cement factory are hidden in the mountains adjacent to the park.

下圖：高雄市立歷史博物館提供

位置	鼓山區鼓山三路
創建時間	1918 年（大正 7 年）
建築材料	磚造

27

【臺灣高雄】…セメント會社工場

《昭和十四年　一月十四日地帶模第三号　高雄要塞司令

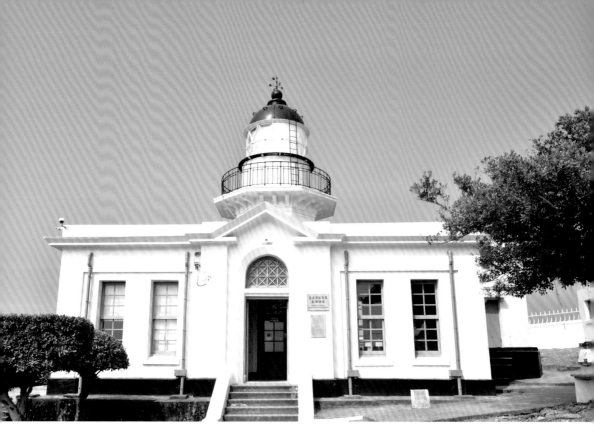

高雄燈塔／旗津

文／陳坤毅

打狗港正式開港後，商船往來日漸繁多，由於出入港門的航道中礁石不少夜間船隻進出時的導航設施更顯重要。一八八三年水師副將王福祿聘請英籍工程師，於港門南側的旗後山上興建磚造「燈房」，內設六等單蕊定光燈，見距約十浬。

到了日治時期，由於舊有燈房的微弱燈光相對不足，於是官方在一九一六年著手興建新燈塔，兩年後完工點燈，三等紅白換色旋轉透鏡燈器的見距約有二十浬，為臺灣第一座使用電燈設施的燈塔。爾後因築港需求，一九二六年舊有燈房改建成新式燈塔，作為副燈之用。歷經二戰轟炸，至今仍負責夜間航海安全的重任，送迎往來船舶逾百年歲月，見證十九世紀末以來高雄的海事發展，也是第一港口具代表性的地標。

燈塔本體為八角形燈塔與四方形辦公空間相連的格局，主結構以磚造為主，部分採鋼筋混凝土材料與金屬構件。外觀受到西洋歷史式樣影響，於立面中央設有三角山牆，並搭配附壁柱及雙托座。牆面以切割線條模仿石砌質感，並加上拱心石、窗台石與橫飾帶的裝飾，形塑出整體建築的厚實感。可惜歷經戰後的整修，今已不見許多線腳細節。塔頂尖端的風向儀鑄有漢字的方向標，為日治時期的原始設計，全臺僅此一例。

Kaohsiung Lighthouse

Kaohsiung Lighthouse is a brick structure built partially with reinforced concrete. The main building is an octagonal lighthouse connected to the square office space. Its appearance shows Western influence, with the cut lines imitating stonework and decorative arches, window sills and a horizontal belt, creating a sense of solid stability. In 1926 it was converted into a minimalistic designed two-story secondary light, with historical traces only seen in the entrance threshold and balcony brackets.

建築看點：

高雄燈塔中央入口的三角山牆搭配下方圓拱型開口，是日本時代官方建築常見的語彙組合。燈塔修護平臺下數組托座與部分線腳完整保留，見證當年講究的細節裝飾。

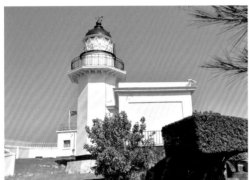

設計者	臺灣總督府土木局
位置	旗津區旗下巷
創建時間	清光緒 9 年（1883）
結構材料	磚造承重牆、鋼筋混凝土造樑與樓板

28

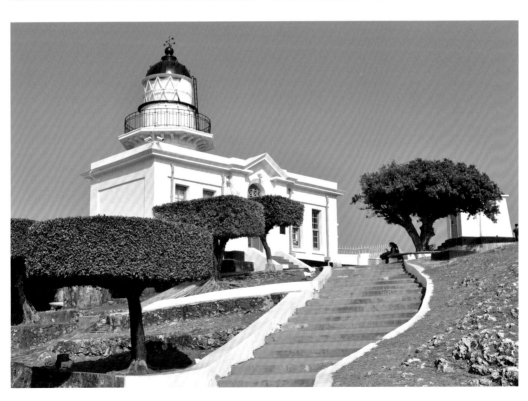

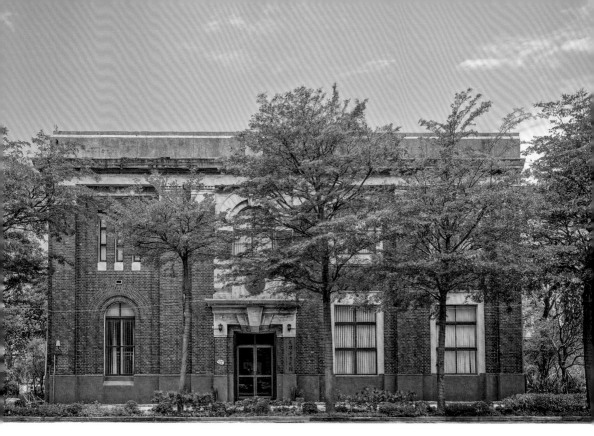

高雄港港史館／鼓山

高雄港港史館位於今日的高雄港邊，建於日治時期。一九一六年動工、隔年完工，原作為「收稅官吏打狗出張所廳舍」使用，主要負責徵收打狗港（高雄港）區的砂糖消費稅；之後又曾做為稅關、海事出張所與高雄港務局使用。二戰期間，高雄港遭到猛烈轟炸，高雄港港史館的建物相當幸運地未遭炸毀，戰後延續作為高雄港務局與聯合檢查中心使用，見證了高雄港的發展與演變。

高雄港港史館的建物為紅磚造、鋼筋混凝土為版樑的西洋歷史主義式樣建築；在高雄相當少見，也是高雄唯一、全臺少見之屋面全部使用鋼筋混凝土版的平屋頂建築。

其牆體以高品質的紅磚為建材，採洋式規格；磚材邊角結實、筆直且色澤均勻；使用空間以獨立磚柱與鋼筋混凝土版構成，配合西洋柱式的線腳裝飾，塑造出古典氛圍的大空間意象，是當前的早年建築中較為罕見的案例。

高雄港港史館建物歷經各時期不同的使用單位，並隨著功能轉變、建築構材老化以及損壞等情形，大抵上已非原物或原貌；但外觀大致的原貌仍完整保留下來，不論建築本體或其蘊含的歷史背景，皆是高雄港務發展中相當重要的一棟建築。

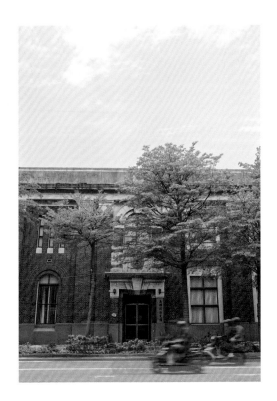

Kaohsiung Harbor History Museum

The Kaohsiung Harbor History Museum is located next to Kaohsiung Port. During World War II, Kaohsiung Port was heavily bombed. The Kaohsiung Harbor Museum was luckily spared and continued to be used as the Harbor Affairs Bureau and Joint Inspection Center after the war, witnessing the development and evolution of Kaohsiung Port. The museum is a two-story, flat roofed Western classical brick building with reinforced concrete plates and beams, featuring an architectural combination that is extremely rare in Taiwan.

位置	鼓山區蓬萊路
創建時間	日大正 5 年（1916）
結構材料	紅磚、洗石子， 磚造折衷式樣建築

29

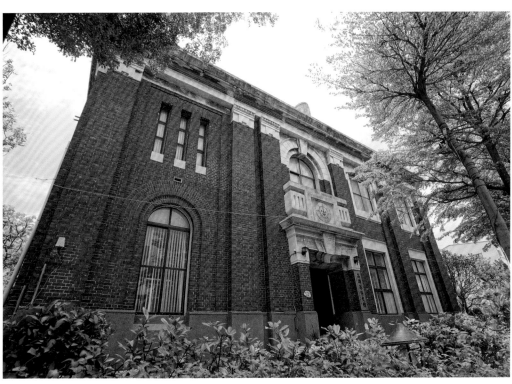

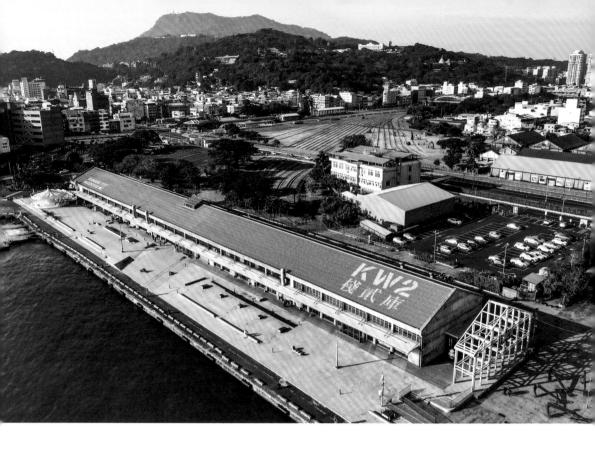

棧二庫、棧二之一庫／鼓山

位於高雄港二號碼頭旁的棧二庫、棧二之一庫，原址為打狗築港計畫在一九一二年填築完成的岸壁，官方在此興建數座混凝土造的倉庫，提升港口的貨物吞吐量。二戰期間，高雄港區受到嚴重轟炸，所幸岸壁與倉庫設施只有部分受損，高雄港務局接收後曾稍加修復。

一九五〇年代，高雄港因獲得美援貸款而展開港埠擴建工程，原有的四座舊倉庫，改為容納量較大的新式倉庫，一九六二年完工後是為「棧二庫」。到了一九七〇年，又拆除兩座舊倉庫，並擴建成「棧二之一庫」。

棧二庫、棧二之一庫的結構，主要為鋼筋混凝土柱樑的屋身，以及鋼構桁架的屋頂組成，力霸式鋼架的幾何單元富有機械美感，象徵早期高雄港區倉庫建築結構材料的轉變發展。挑高空間設有水平帶窗，以利通風與採光，底部的出入開口上方則有水平雨庇出挑。甚少細部裝飾的倉庫建築，簡潔的外貌與大跨距的空間，顯示以使用機能為主導的規劃設計，面寬長達一百六十多米的量體，是港區可觀的倉儲空間之一。

現今的再利用設計，不僅適度增加南、北立面的開口，創造更佳的空間透視性，同時以鋼構平臺、廊道形塑複層動線，提高內部空間的使用效率及變化彈性。

KW2 / KW2-1 warehouses

The original sites of KW2 and KW2-1 warehouses were completed in 1912 with the Takao Port Construction Project and located near Kaohsiung's Pier 2. KW2 and Kw2-1 are composed of reinforced concrete column beams and reinforced concrete roof bars. KW2 and KW2-1 feature a simple appearance with an open interior that emphasize functional design. The warehouses measure over 160 meters in width and are impressive port landmarks in Kaohsiung.

左上：高雄市立歷史博物館提供

建築看點：
棧二庫、棧二之一庫南北牆面的高處設有水平帶窗，以利通風、採光，現今仍留有數組昔日的鋁窗與電動開窗機設備，頗為特殊。

設計者	高雄港務局
位置	鼓山區蓬萊路
創建時間	民國 51 年（1962）
結構材料	鋼筋混凝土造柱樑、鋼骨造屋架

30

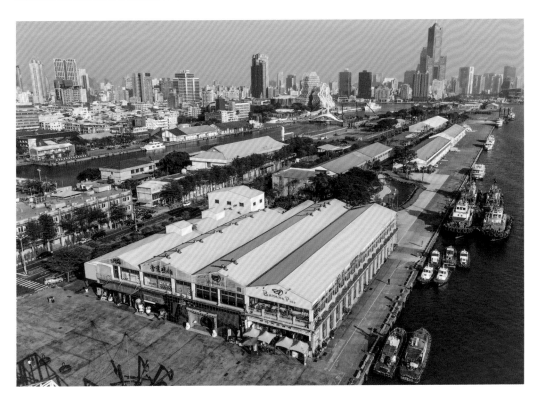

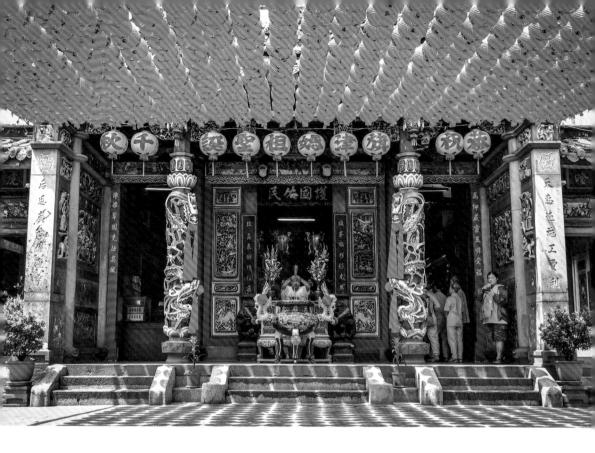

旗後天后宮／旗津

見證打狗漁村發展的旗後天后宮，是高雄市歷史最悠久的寺廟之一，起建於明鄭時代，當時有漁民逐漸在旗後定居，迎奉湄洲媽祖來臺，並建廟奉祀。清國時代又歷經三次修建的天后宮，廟前商家林立，昔日曾為高雄最繁華的地帶。

日治時期的旗後天后宮，亦進行大規模重建，但天后宮仍是當時臺灣人的信仰重鎮，旗後街儘管失去政經優勢，確立近代廟貌之格局。戰後，地方人士於一九四八年鳩資大修，由大木匠師蔡丁山主持，格局維持原樣，但將基座墊高三尺，並向前延長護室空間，同時聘請多位名匠施作，包含張木成的石雕與陳玉峰的彩繪等，藝術價值不菲。

天后宮的平面由前落三川殿與後落正殿間夾一拜亭而成，兩側皆配置護室與中軸的殿宇相連。屋身結構以磚石造承重牆搭配石造柱式，承接上方的木造屋架系統。屋頂高度則以正殿為最，彰顯該空間的神聖性，三川殿與正殿的鋪瓦屋頂作燕尾脊，而拜殿和兩側護室則是馬背脊，起翹的曲線錯落層次，將傳統建築的美學表露無遺。廟中的裝飾題材也呼應海洋文化的內涵，像是三川殿簷部可見象徵漁人豐收的豎材，水族語彙則出現於牌樓面腰堵及龍柱柱礎的雕刻。而拜亭、正殿附壁柱的簡化科林斯柱頭，以及三川殿、護室等處山牆脊墜的西洋花草，均呈現外來文化影響下的建築特徵。

2

左二圖：高雄市立歷史博物館提供

CihouTianhou Temple

CihouTianhou Temple bears witness to Takao's development from fishing village to international port, and is one of the oldest temples in Kaohsiung. Built during the Kingdom of Tungning, fishermen settled in the Cihou area and welcomed Mazu from Meizhou Island to Taiwan. At present, Tianhou Temple has two main halls and two side wings and is a demonstration of early post-war reconstruction.

建築看點：

三川殿後步口與正殿的對看牆彩繪裝飾，皆以灰作的影塑來強調人物立體感。正殿中央明間則是主神媽祖神龕之所在，突出之量體從上方的重簷屋頂、看架斗拱，再到下方的龍柱、花鳥柱，宛如一座廟中廟。

設計者	蔡丁山
位置	旗津區廟前路
創建時間	明永曆 27 年（1673）
結構材料	磚石造承重牆、木造柱樑與屋架

31

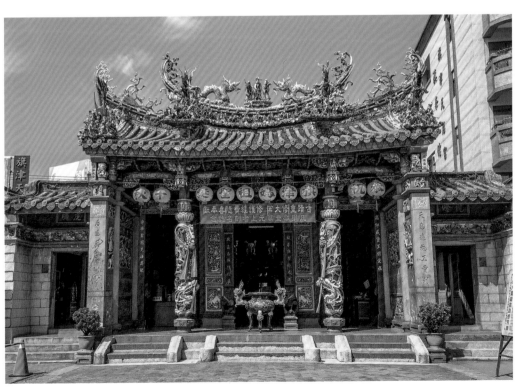

新濱町一丁目街廓／鼓山

文／陳坤毅

一九〇八年第二代打狗驛遷建至哈瑪星地區，車站前則蓋起店屋及宿舍，逐漸形成新的商業街區──「新濱街」，並快速發展為當時的核心市街，地方制度改正後，成為新濱町一丁目。由於鄰近鐵道場站與港口碼頭，而有旅館料亭業、運輸業及米肥糖雜貨批發業等相關業者聚集於此。

二戰期間，高雄港區遭受美軍嚴重的轟炸，新濱町一丁目四十七番地與四十九番地大部分的建築倖存，保留了哈瑪星最完整的商業街區樣貌，成為城市發展變遷下的重要見證。

作為木造結構代表的明治製菓高雄配給所與一二三亭，屋身的雨淋板、戶袋與連子窗，搭配變化豐富的屋頂，是和風建築中常見的特徵；其中一二三亭雖在戰後更替為鋼筋混凝土結構，但仍完整保留原有的屋架。而受到洋風影響的合美運輸組，不僅有優美的線腳裝飾，柱身還帶有「辰野式」的趣味；至於和洋折衷式樣的本島館與高州館，則是文化交匯下的有趣火花。

甚少裝飾的佐佐木商店，白色抿石子牆面與高挑的屋身，使其格外顯眼，大面積的開口搭配出挑的雨庇與陽台，呈現時代的特色。協和商店與相鄰的連棟店舖住宅，外觀以清水磚牆為主要表情，呈現簡潔俐落的風貌，山牆處的裝飾則帶有些許裝飾藝術風格之趣味。

2

Hamasen Block

In 1908, the second-generation Takao Station relocated to Hamasen. Shop houses and dormitories were built in front of the station, forming a new commercial block and city center that was renamed Sin Bin Old Street after local development.
Hamasen Block's Japanese wooden architecture is represented by Meiji Fruit Kaohsiung Distributions and Ichinisan Restaurant. The buildings feature rain panels on the roof, storage compartments for window panels, and paneled windows.

建築看點：

新濱町一丁目街廓歷經不同時期的新建和改建，不僅具有精彩多樣的建築材料，還包含傳統日本式樣、西洋歷史式樣、和洋折衷式樣、過渡式樣等風格語彙。

設計者	各會社商行
位置	鼓山區濱海一路周邊
創建時間	日明治到大正年間（1910 年代）
結構材料	磚造承重牆、鋼筋混凝土造樑、木造柱樑與屋架

32

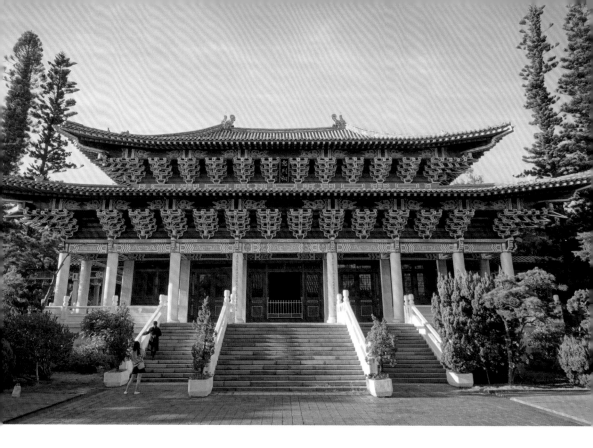

高雄市忠烈祠及原高雄神社遺跡

／鼓山

文／陳坤毅

一九一〇年打狗地區的日本仕紳及漁民在打狗山麓處倡建金刀比羅神社，主祀航海的守護神大物主命，以及崇德天皇，一九二〇年改名為高雄神社並增祀能久親王。不久後，因社殿老舊且腹地空間有限，於是有了遷建計畫。最終擇定壽山東南角的山腰處為新址，並於一九二八年開始動工興建。隔年執行落成奉告祭，一九三二年升格成為縣社。

戰後，官方將高雄神社的建築稍加修葺，改祀民國烈士，以之代行忠烈祠的功能。到了一九七二年進行重建，歷時五年完工，為現今所見之主體建築。

高雄市忠烈祠興建之際，正值中華文化復興運動時期，具顯著的中國古典式樣建築的特徵。主體建築由正殿、前殿與迴廊圍塑成一處方形院落，鋼筋混凝土結構的表面以斬石子模仿石造建築的質感，樑枋則繪製清式彩畫，正殿檐部還裝飾著繁複的仿木構斗拱。鋪設黃色琉璃瓦的屋頂，含正殿重檐廡殿頂、前殿歇山頂以及迴廊卷棚頂等部位。

在大規模改建後，原高雄神社的建築僅剩部分遺跡。其中大鳥居牌坊為仿石造的鋼筋混凝土結構，戰後頂部加上一座廡殿頂，以此充作忠烈祠山門。此外，還可見石造的唐獅子像、社號標、燈籠基座等，見證日治時期重要的歷史。

2

Kaohsiung Martyr's Shrine

Kaohsiung Martyr's Shrine was rebuilt during Taiwan's Chinese Cultural Revival Movement. The building is an innovative design following classical Chinese styles with its archway, worship hall, cloister and main hall demonstrating the characteristics of northern Chinese palace architecture.

建築看點：

高雄市忠烈祠正殿座落於須彌座臺基上，以高度彰顯空間的神聖性，並採用檐柱外圍繞一圈廊道的「副階周匝」形式。高雄神社時期殘留的大型獻燈基座，仍可辨認「大東亞戰爭完遂祈願」字樣，是當年日本軍國主義的象徵。

設計者	岡本源藏（神社）、趙飛虎（忠烈祠）
位置	鼓山區忠義路
創建時間	神社（1929）、忠烈祠（1978）
結構材料	鋼筋混凝土造柱樑與屋架

33

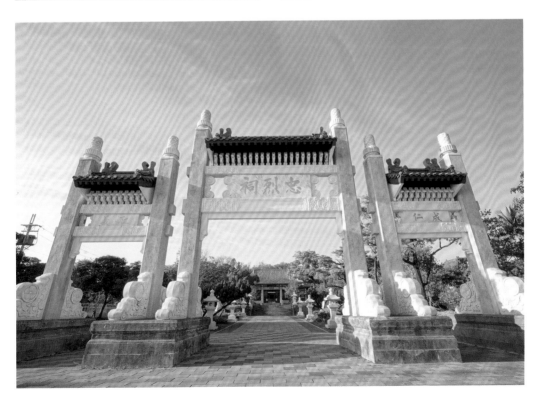

哈瑪星山形屋／鼓山

文／黃于津

哈瑪星山形屋興建於日治時期，一九二二年由日人山田耕作所建。當時，山形屋位處高雄驛前（今舊打狗驛故事館附近）要道的商業精華區，為高雄的著名書店。除了書籍之外，還販售雜誌、文具、樂器、毛織品、玩具、各種節慶用品及其他百貨，類似今日複合式經營書店的型態。

其中，山形屋印行的一系列高雄在地繪葉書（即明信片），記錄了日治高雄的昔日景象，成為今日相當珍貴的影像資料。山形屋的創辦者山田耕作原是公職出身，之後於一九一二年開設山形屋。當時的「山形屋」原是木造建築，直到一九二二年才重新以清水磚起造成今日的二層樓高建物。

山形屋當年興建時，並未使用任何鋼筋，其屋頂原是平面式屋頂，今修改為寄棟屋頂的形式。位在絕佳三角窗位置的山形屋，特色為其山形立面——即中間高、兩邊低的樣式；日文中的「山形」一詞，形容的是像山一樣的形狀；而其建物本身也呼應這樣的形式，由此更加深顧客對它的印象。

今日，山形屋圓弧的外觀與簡潔的水平、垂直線條，搭配極富特色的山形立面，仍蔚為哈瑪星極具特色的民間建築。

2

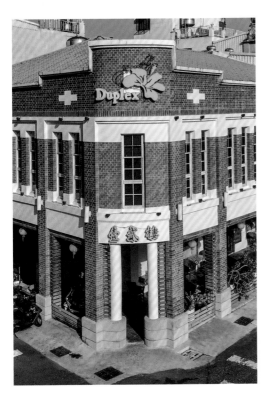

Yamagataya Bookstore

Yamagataya Bookstore was located in the main commerce area of Kaohsiung Station (near Takao Railway Museum) and became a well-known store at the time. The bookstore published and sold a series of painted Kaohsiung leaflets (postcards) which documented the city's images during Japanese rule that have now become a precious historical asset.

建築看點：

位在三角窗位置的山形屋以山形立面作為主要表情，其磚紅色的色調，柔化了垂直線條的建築立面，也融入周邊歷史風貌。

位置	鼓山區臨海三路
創建時間	日治時期（約 1922 年）
結構材料	木造建築、清水磚

34

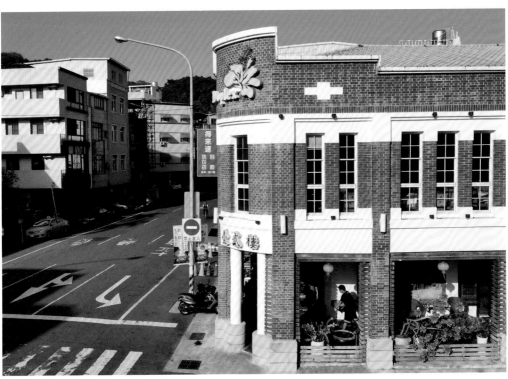

舊三和銀行／鼓山

一九二一年三十四銀行創設高雄出張所，一九二五年升格為高雄支店，不久後將高雄驛前大道旁的三美路商會建築加以整建，並搬遷至此營運。由於三十四銀行、山口銀行和鴻池銀行後期合併成三和銀行，一九三三年高雄支店也一起更名。戰後，三和銀行併入臺灣銀行，故高雄支店的空間一度為臺灣銀行高雄辦事處，接著再轉由警察單位進駐使用。一九九〇年因空間狹隘而遷移，導致該建築長期閒置，目前已完成修復，並再利用為商業空間。舊三和銀行不只是臺灣現存第二古老的銀行建築，更是哈瑪星早期身為高雄金融重鎮的見證。

一九二七年改建的三和銀行廳舍，結合磚造與鋼筋混凝土造的結構，主要呈現過渡式樣的風格，而整體構成也較為簡潔。外觀採用稱的立面設計，包覆三美路商會時期的不稱空間，並以厚重的仿石基座及列柱彰顯銀行建築的堅固感，但正面入口以出挑雨庇取代常見的門廊量體，形成有趣的對比。

二樓外廊設置的托次坎列柱，帶有些許西洋歷史主義的遺緒。外牆裝修除了基座與頂帶使用洗石子與水泥砂漿，以及東側的清水磚牆之外，其餘皆貼附黃褐色系面磚，見證一九二〇年代中期以後的裝飾潮流。簷部矮牆、雨庇托座等處的折角裝飾細節，則帶有些許裝飾藝術風格的趣味。

2

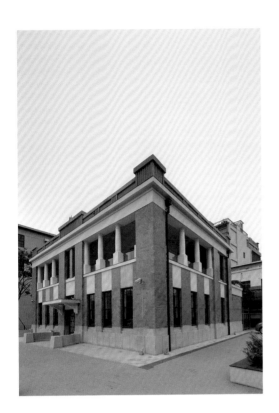

Former Sanhe Bank

The Former Sanhe Bank is not only the second oldest bank building in Taiwan, but also bears early witness to Hamasen's growth into Kaohsiung's financial center. The existing Sanhe Bank building is a 1927 remodel with reinforced concrete beam-column structural designs that present a transitional style.

建築看點：

三和銀行雙坡面的屋頂鋪設有日本瓦，山牆面可見線腳裝飾，木造的屋架為和小屋組，甚為特殊。

設計者	株式會社三十四銀行
位置	鼓山區臨海三路
創建時間	日昭和 2 年（1927）
結構材料	磚造承重牆與柱、鋼筋混凝土造樑與樓板、木造屋架與樓板

35

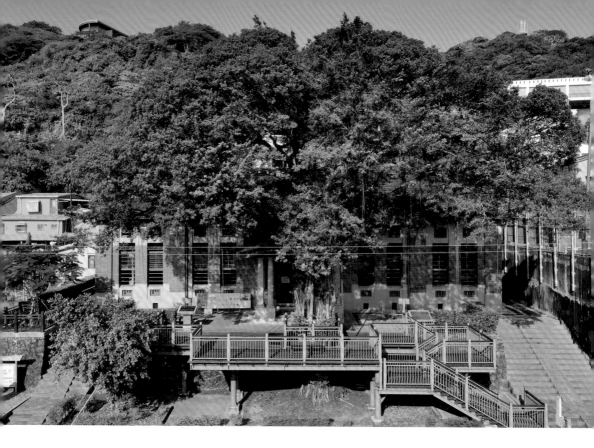

武德殿／鼓山

文／陳坤毅

在日治時期臺灣由警界積極引入武道文化，各地都陸續興建起「武德殿」這類武道設施。大日本武德會高雄支所在壽山山麓新建高雄武德殿，作為劍道、柔道的本館，一九二四年落成，另有「振武館」之別稱。戰後，武德殿曾由鼓山國小代為管理，充為教室及教師宿舍使用。歷經長期荒廢，這座國內現存最老的武德殿在修復完成後，成為臺灣首例恢復原始功能的再利用案，固定舉辦教育推廣活動，是哈瑪星地區重要地方文化館舍。

高雄武德殿主入口設有門廊，內部空間使用上分成左、右兩側的劍道場與柔道場，約可容納一百人，中軸線端部另設有神龕。無落柱的挑高空間使活動安排更方便，豐富的開窗利於採光與通風。抬高的基座設有通氣孔避免潮濕，地板下則以大型彈簧來減緩練武時的衝擊力道。

有別於完全和風的武道場原型，高雄武德殿的建築外觀以紅磚為主要表情，融入不少西洋建築的特色。日式屋頂由洋式鋼桁架支撐，入口的唐博風簷下設有托次坎柱式，開窗則有洋式搖頭窗與日式無雙窗兩種，皆屬於和洋折衷風格的呈現。其中，在洋式砌法的磚牆上，更有特別的箭、靶、束棒等浮雕裝飾，暗示此建築與武道的關聯性，在全臺武德殿中僅見此例。

Wude Hall

Located at the piedmont of Shoushan, Kaohsiung Wude Hall (the oldest surviving wude hall in Taiwan) was established by the Kaohsiung Branch of Dai Nippon Butoku Kai ("Greater Japan Martial Virtue Society") in 1924 and consists of many zones such as kendo ("The Way of Sword") and judo zones that serve as sites for the police and young students to practice kendo and judo.

建築看點：

高雄武德殿座椅壽山山麓的高臺，駁坎以老古石砌築而成，兩側設有階梯拾級而上。內部單一大空間在中軸線端部設置有神龕，特別向後外推成凸出的量體，以象徵其重要性。

設計者	高雄州土木課
位置	鼓山區登山街
創建時間	日大正 13 年（1924）
結構材料	磚造承重牆、鋼骨造屋架

36

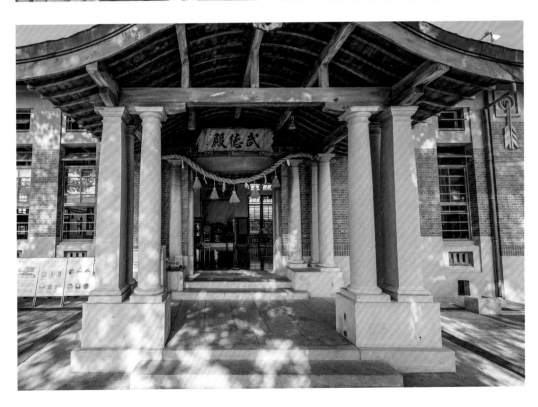

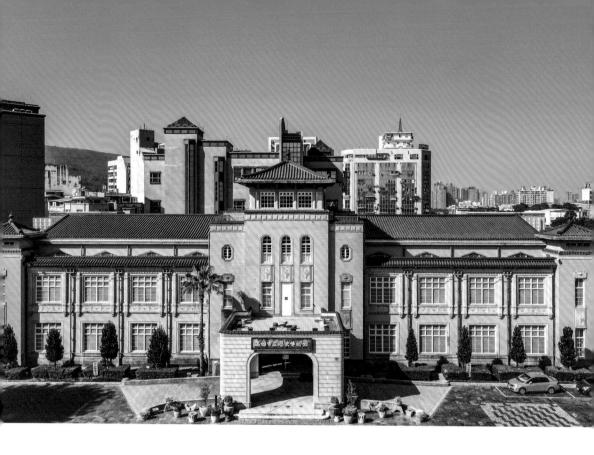

高雄市役所（高雄市立歷史博物館）

／鹽埕

文／黃于津

矗立於愛河旁的高雄市立歷史博物館，原是日治時期第二代的高雄市役所（相當於今日的高雄市政府）。當時隨著都市發展，行政中心從哈瑪星轉移至鹽埕，因而興建第二代的高雄市役所。戰後，高雄市役所延續其功能，成為高雄市政府，直至一九九二年遷至苓雅區四維行政大樓之前，這棟建築一直作為高雄市的行政中心使用。

高雄市役所由大野米次郎設計，日本的清水建設負責興建；一九三八年動工，隔年落成啟用。其以鋼筋混凝土為建材，並因應戰時的防空需求，外觀以淺綠色系為基調。建築外觀的整體，形成一象徵高雄的「高」字；並由中央的主塔，搭配兩側對稱的副塔構成；中軸線的設計，表達出莊嚴、隆重的氣氛；頂部加入日本傳統的四角攢尖頂與琉璃瓦大屋頂的設計之外，也飾以各種飾帶。建築內部，從一樓大廳便可見其氣派大度的Ｙ字型樓梯；特意挑高的天井引入光線，呈現廳堂的氣派宏偉；搭配矗立其間的高聳圓柱，更顯得別具巧思。高雄市役所「帝冠式」的建築風格，蘊含和洋融合的精神；其以古典建築的屋身，結合日本古典的皇宮大屋頂，具宣揚日本國粹的意涵。臺灣的帝冠式建築並不多，但高雄就有兩處：高雄市役所、高雄驛（即今高雄願景館）均為此類型的代表，凸顯當時的高雄作為南進基地的重要地位。

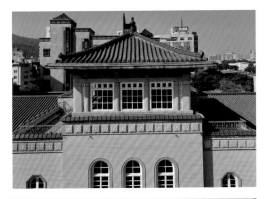

Kaohsiung City Hall under Japanese Rule

Located by the Love River, the Kaohsiung Museum of History was the Kaohsiung City Hall under Japanese Rule. The classical building, combined with a classical Japanese imperial palace roof, promotes the spirit of Japanese nationalism. After World War II, the Kaohsiung City Hall remained in operation until its relocation to Lingya District (Sihwei Administration Center) in 1992.

建築看點：

建築中軸線的主塔量體與外推門廊結合帝冠式屋頂，近似高雄的「高」字意象，兩側屋身對稱的三段式分隔，搭配各式造型的八角窗、桃形窗、弧形窗，以及牆面各種圖案紋飾，都是這座獨特性建築的重要特色。

位置	鹽埕區中正四路
創建時間	日治時期
結構材料	牆身材料為磚牆，屋身為柱樑與承重牆並用的混合式構造

37

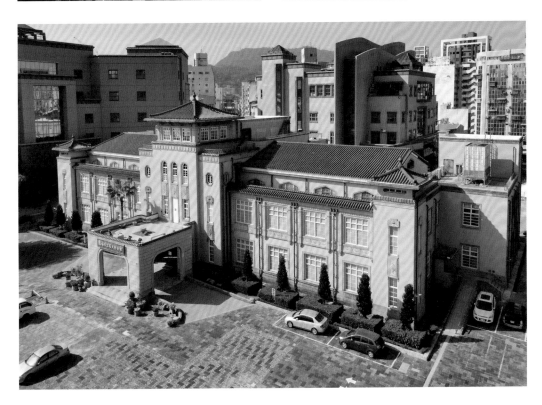

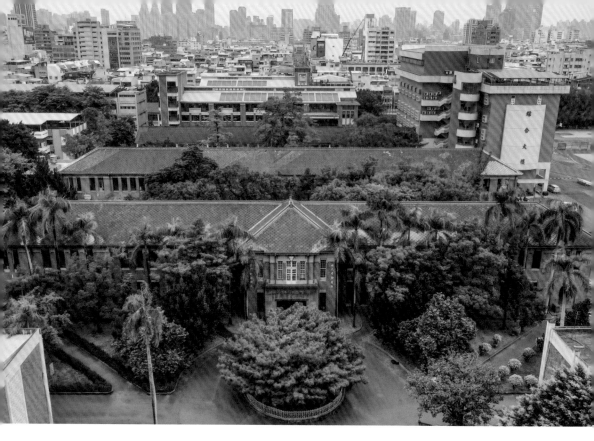

高雄中學紅樓／三民

高雄中學的前身——高雄州立高雄中學校創立於一九二二年，是高雄市歷史最悠久的公立中學。校內共有三棟紅磚造的二層樓建築，被稱為紅樓。前兩棟主要興建於一九二二年至一九二五年間；第三棟則於一九三五年起造，最初僅一層樓，到了戰後一九五〇年代，才增建成兩層樓的樣貌。

建築群外觀繼承日治初期以來經常採用的清水紅磚樣貌，並於南側設置外走廊用以遮陰。但因承重牆頂部導入鋼筋混凝土圈梁，所以過去常見之用於開口部的栱圈元素僅出現在少數位置。長方形開門、開窗為此建築群的主要外觀元素，搭配木屋架構成的斜屋頂，即是一九二〇年代一般公共建築的典型樣貌

第一棟校舍中央部位略為外突，向後退縮的三角形屋頂便成為學校門面的建築元素。正面的車寄中央採十三溝面磚裝修，與其後側的紅磚牆面呈明顯對比。此外，車寄後方的門廊、玄關等空間可見到簡化之西洋柱式等灰作裝修，藉此呈現門面空間的華麗感。在第一、二棟紅樓的牆面上，可見不少彈孔痕跡，那是二二八事件發生後，前來鎮壓的軍隊向學校發射砲彈遺留的痕跡，也成為述說建築群歷史價值的過程中不可或缺的元素。

2

38 / 100 90

KSHS Red Buildings

Established in 1922, the Kaohsiung Municipal Kaohsiung Senior High School (previously the Kaohsiung State Kaohsiung Senior High School) is the oldest public senior high school in Kaohsiung. The school houses three two-story red brick buildings that are referred to as the "red buildings." The building complex adopted the exterior of red bricks often used during early Japanese Rule and features an outer corridor on the south side for added shade.

位置	三民區建國三路
創建時間	日大正 11 年（1922）
結構材料	磚牆、RC 柱樑、木材、洗石子

38

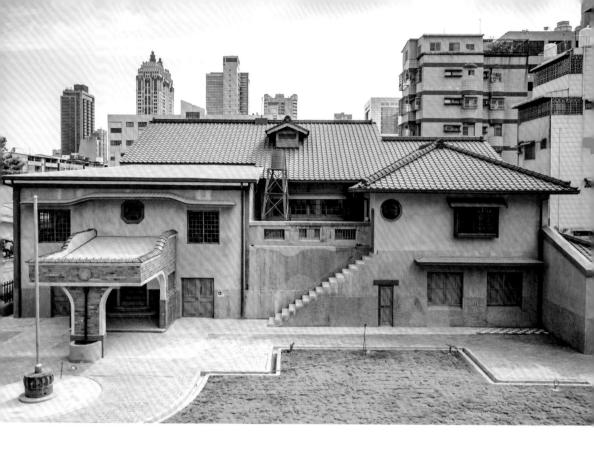

逍遙園／新興

文／陳坤毅

淨土真宗本願寺派第二十二世法主的大谷光瑞，不僅是具貴族身分的高僧，也是著名的探險家。一九三五年大谷受總督府之邀來臺，為發展熱帶產業進行環島視察，隔年決定移居高雄，擇於大港埔興建逍遙園別邸與大谷農園，一九四〇年正式開園，但不久後因戰爭而關閉。戰後別邸本館曾作為國軍高雄總醫院的院長宿舍，周邊則建起陸軍眷舍「行仁新村」。由於醫院遷移的變動及眷村改建的政策，使得逍遙園日漸荒廢，直到二〇一七年才開始修復。

作為戰爭期間臺灣少見講究材料多樣性的私邸，逍遙園當時還被形容成具大谷風格的近代文化住宅。主體構造混合磚、木及鋼骨，主屋架採用改良過的芬克式桁架，為臺灣僅見於民宅的大型鋼桁架，屋瓦與外牆皆採用當時盛行的綠色調裝飾材料。其造型語彙及空間設計，融合和式、洋式兩種風格的特徵，是和洋折衷式樣建築中頗具代表性的案例。

逍遙園內部格局的規劃強調機能性，呈現開放式平面，而左右不對稱的外觀，卻能透過細節安排達成視覺上的協調，甚為特殊。此外，室內部分空間的天花板與牆壁以細緻的網代編織裝飾，其中座敷的舟底天井更留存有西六條藤紋泥塑，是西本願寺大谷家的象徵。

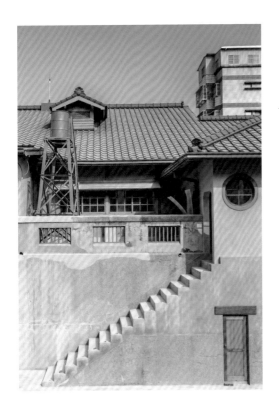

Shinshu Honganjiha

The Shinshu Honganjiha in Japanese Buddhism, or Nishi Honganji, is the earliest Toyo religious institution in Kaohsiung. The main building is a mix of brick, wood and steel structure with an exterior decorated with green tones. The design integrates Japanese-style living space with Western-style public spaces, and is a representation of Japanese-Western Eclectic Architecture.

建築看點：

逍遙園立面門廊為懸臂結構，以豐富的曲線設計，呼應二樓出挑的唐破風造型雨庇。此自三夜莊移建而來的木造唐破風與入母屋破風屋頂，以及露臺邊緣的跳高欄，更使逍遙園帶有些許佛教建築的表情。

位置	新興區六合一路
創建時間	日昭和 14 年（1939）
結構材料	磚造承重牆、鋼骨造柱樑與屋架、木造柱樑與屋架

39

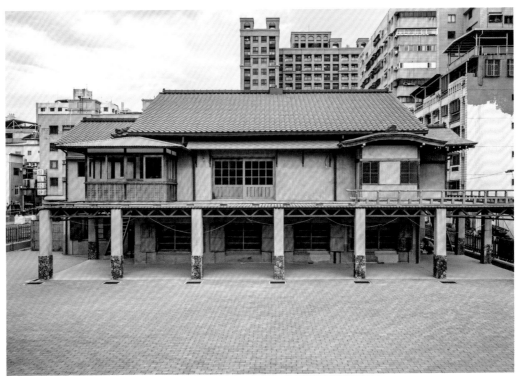

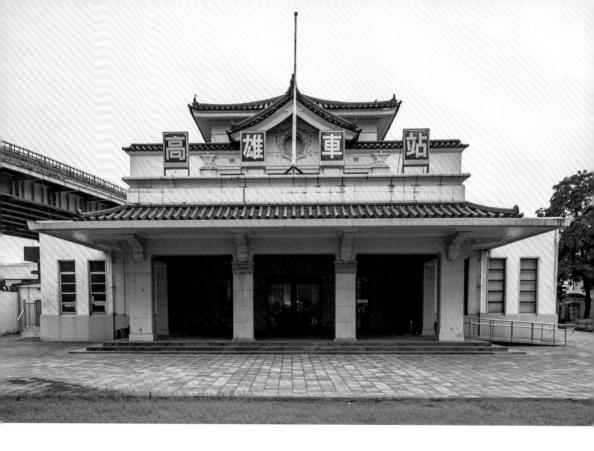

高雄火車站／三民

文／蔡侑樺

高雄火車站（高雄驛）興建於一九三七年至一九四一年間。這個車站完工通車之前，原本的高雄驛位於今日的哈瑪星地區。

新落成的高雄火車站是典型的帝冠式建築，是臺灣唯一以此式樣興建的車站建築。主要的建築構造由鋼骨鋼筋混凝土（SRC）構成，玄關屋頂則為鋼骨屋架，二者皆為當代先進的建築技術。

車站原區分為四個部分：車站本體、辦公室、月臺及公共廁所，過去月臺共有三座，一座岸壁式及兩座島式月臺，月臺間以地下道連接，月臺棚架的立柱及屋頂均以回收鐵軌構成。

在建築風格逐漸轉向現代主義思想之際，日本民族主義思想催生了帝冠式建築，其屋頂造型與細部裝修表現出所謂的「東方趣味」。如攢尖頂、正立面的切妻破風、雨披下的仿木構造托架，以及正立面上方的圓形窗鑄紋飾等等。

因應鐵路地下化的興建，目前僅留下車站本體的「玄關」及「廣間」，該部分為帝冠式建築最具代表性部分，也保有高雄寶貴的門戶意象。

2

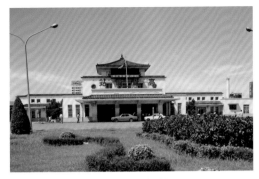

Kaohsiung Station

In the 1930s, due to the rapid expansion of Kaohsiung's population and urban area, the original station's western location and narrow hinterland urged governmental plans to relocate. The newly completed Kaohsiung Station is a traditional imperial crown building. As architectural technology and style gradually shifted to modernism, Japanese nationalist thought led to the emergence of imperial crown architecture.

左上：高雄市立歷史博物館提供

建築看點：

冠式屋頂是這座建築的經典特色，鯉魚造景也是市民的重要記憶，這座建築將成為鐵路地下化高雄新站的重要門面。高雄新車站下沉式廣場的大廳設計、大型天棚及複層空間，不同於過去傳統車站的設計。

設計者	臺灣總督府鐵道部
位置	三民區建國二路
創建時間	日昭和 15-16 年（1940-1941）
結構材料	鋼骨、鋼筋混凝土

40

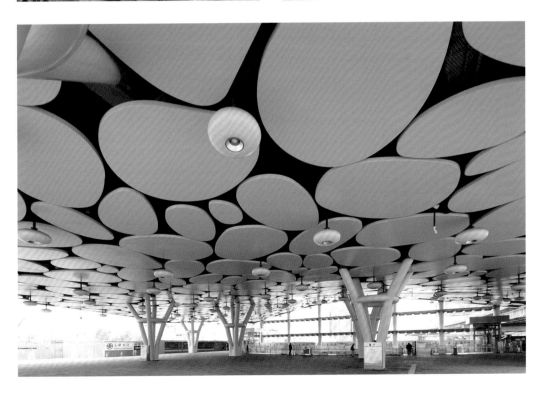

旗山老街／旗山

文／蔡侑樺

旗山街舊名蕃薯藔街，因位於楠梓仙溪旁，通往上游今日的杉林、甲仙區等地的扼要處；乾隆年間，即在蕃薯藔街設置營盤，進而發展成頗具規模的漢人聚落，並於日治初期，成為蕃薯藔廳治的所在地。

一方面，藉由高砂製糖會社於一九〇九年在旗尾庄興建製糖工場，並鋪設旗尾線鐵路，加上周遭進行的水利建設與農業開墾，遂成為持續維繫蕃薯藔街（旗山街）繁榮的重要因素。基於蕃薯藔街（旗山街）在政、經區位上的重要性，蕃薯藔街成為今高雄市轄區內其早執行市區改正的市街。

「亭仔腳」（têng-á-kha）又被稱為是有屋簷的步道，今日旗山老街的石拱圈亭仔腳構造，其興建時間可上溯到一九一〇年前後，目前仍留存者，主要分布於中山路與復新街交叉口，以及在中山路接近平和街的位置。

中山路在永安街與華中街的西側，仍留存許多洗石子牌樓立面的精緻街屋，其約興建於一九二〇年至一九三〇年代左右。多數街屋之外觀為清水紅磚構造，但如騎樓頂部以水平橫梁支承上部構造，二樓開窗皆為長方形等，可知鋼筋混凝土已相當程度被應用在這些建築物中，也作為旗山街經濟活動蓬勃發展之具體見證。

Cishan Old Street

Cishan Old Street is formerly known as Fanshuliao Street. During the Qing Dynasty, camps were set up in Fanshuliao Street that developed into large-scale Han settlements which became Fanshuliaotownhall during early Japanese rule. With Takasago Sugar Co., Ltd. building a sugar mill in Ciwei, and the construction of the Ciwei line railway, as well as the water conservancy and agricultural projects in neighboring areas, Fanshuliao Street is one of the earliest streets in the area converted to Kaohsiung City jurisdiction.

位置	旗山區中山路
創建時間	日治時期
結構材料	石栱圈亭仔腳為砂岩，木材；牌樓立面街屋的主體是磚木結構的斜頂樓房，正立面多用鋼筋混凝土樑與磚頭造，外牆以洗石子工法加上清水磚或磁磚裝飾。

41

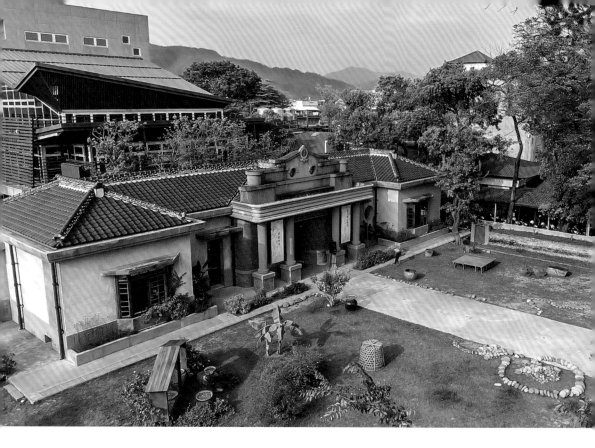

美濃警察分駐所／美濃

文／蔡侑樺

美濃原名瀰濃，是高雄市平原與丘陵交界處的一個重要聚落。因此，一八九六年即有警察單位進駐，並於一八九九年設立瀰濃庄警察官吏派出所，藉以維持當地治安，也即是今日美濃警察分駐所的前身。

最初的派出所坐落於橫街（今美興街）。一九〇四年因獲得廖春玄等人捐贈土地作為派出所建築使用，所以最遲在一九〇六年，派出所遷移至現址。到了一九三〇年代初期，因原有的木造派出所腐朽不堪，在庄長林恩貴發起下進行改建；一九三三年落成後，遂成為今日的歷史建築本體。派出所建築平面為一字形，包含中央的辦公室及兩翼的住宿空間，前方的門柱應為同一時期之構造，由門柱搭配正立面左右對稱的形象，形塑莊嚴穩重之空間氣氛。

乍看其建築物外觀，是一棟藝術裝飾式樣建築。前方的門廊以四根立柱撐起水平線條，向上向內退縮的山牆，山牆施以勳章飾，其下方有兩個牛眼窗，牆面再以洗石子及十三溝面磚裝修，構成整座建築的主要立面特徵。

但其內部裝修卻依著辦公室、住宿等不同機能而有很大的差異，簡單而言，就是一棟融合西式及日式兩種裝修分別對應其空間機能的一棟建築。

2

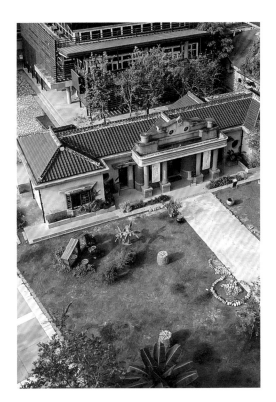

Meinong Village Police Station

The Minong Village Police Station was situated at Heng Street (modern-day Meixing Street) and relocated in 1906 to land donated by Liao Chun-hsuan et al. in 1904. By the early 1930s, the wooden police station suffered decay beyond repair, prompting village magistrate Lin En-kuei to reconstruct the building, giving birth to the architecture we see today.

建築看點：
中軸線上的弧形牆身、山牆與線腳極富裝飾藝術特色，強化這座建築擔任地方治理中樞的重要意象。

位置	美濃區中山路
創建時間	日治時期
結構材料	鋼筋混凝土、紅磚、洗石子

42

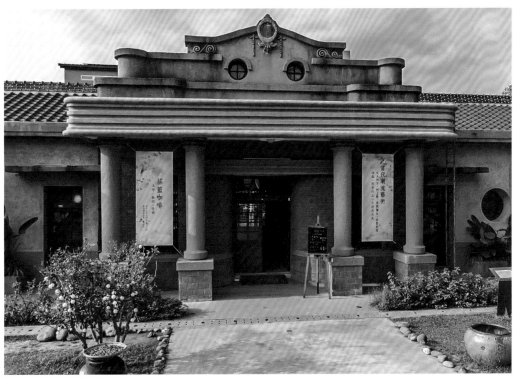

原日本海軍鳳山無線電信所

／鳳山

文／蔡侑樺

一九一〇年代，伴隨大功率長波遠距離無線通訊技術的發展，日本海軍相繼於千葉縣船橋（一九一五）、臺灣鳳山（一九一九）、長崎縣佐世保針尾（一九二二）完成大型無線電信所的興建。不僅建構其在東亞及東南亞地區的通訊網絡，並具體反映其軍事力量向外擴張的企圖。

最初的鳳山無線電信所，除了包含今日鳳山勝利路圍繞的環狀地帶，還包含周邊的傘形天線矩陣，規模相當宏大。此外，相較於較早興建的船橋無線電信所，建築物多在地面層以上，鳳山無線電信所重要的「電信室」是一座以掩體覆蓋之構造物，俗稱「大碉堡」，以因應新的火砲技術發展。

在覆土植草的大碉堡內共有三個併排的隧道拱空間，高大的隧道拱以鋼筋混凝土構造構成，外側牆及室內隔間則採用磚構造。而環狀地帶中另一座具備掩體的構造物則為「彈藥庫」，今日一般稱之為「小碉堡」。小碉堡的構造方式與大碉堡類似，但僅有一座隧道拱。

鳳山無線電信見證二十世紀前半葉軍事通訊之歷史價值。戰後因曾轉作海軍偵審拘禁官兵的鳳山招待所、海軍明德訓練班等使用，而被賦予戰後臺灣另一層歷史意義。

Fongshan Communication Center

The Fongshan Communication Center was built mostly above ground. Accordingly, with many of its important construction equipment shielded by bunkers to protect them from the new artillery technology at the time. After World War II, it was repurposed as Mingde Discipline Center for the navy to interrogate detained officers and soldiers, adding another chapter to its history.

位置	鳳山區勝利路
創建時間	日大正 6 年（1917）
結構材料	鋼筋混凝土、磚

43

三軍眷村／鳳山、左營、岡山

文／蔡侑樺

日治時期，臺灣的兵力布署多集中於基隆、臺北、臺南、澎湖四地。一九三七年以後因配合南進政策而大規模在高雄布署兵力，包括海軍在左營興建軍港、在岡山建立航空隊，及陸軍在鳳山的布署等，同時也興建必要的官舍建築。

這些日軍設施在戰後多由國軍接收，原有官舍群也由國軍延用，並依需求擴大規模，進而留下今日的鳳山、左營、岡山三軍眷村群。戰後，孫立人將軍選定鳳山作為新軍訓練基地，遂整理日軍宿舍作為眷舍，定名為「誠正新村」，可說是戰後臺灣最初的眷村。由於黃埔軍官學校在臺復校，「黃埔新村」遂成為這個聚落的名字。「左營海軍眷村」是臺灣單一軍種最大的眷村集中區域，陸續設置四海一家俱樂部、臺灣豫劇團、中山堂、海軍運動場等，見證左營軍港建港以來之歷史變遷。

岡山醒村是少數留存的第六十一海軍航空廠職工宿舍，部分建物的大跨距空間，採用臺灣相當罕見的釘打木屋架，是戰爭時期導入的構造方法之一。樂群村則是臺灣僅存的日本海軍航空隊高級軍官宿舍，全村的整體規劃、個別官舍的庭院造景、建築格局與建材（台灣紅檜）使用皆相當講究。數眷村目前已被登錄為文化景觀，部分建築則登錄為歷史建築或古蹟，藉以保存宿舍群形塑的空間紋理。

Military Dependents' Village

After 1937, the introduction of political doctrine Nanshin-ron led to a large-scale deployment of troops to Kaohsiung, such as the construction of a navy port for the in Zuoying, an air force team in Gangshan, and a army base in Fongshan. Concurrently, the necessary residential buildings for officials were built. Most of these military dependents' villages have been registered and preserved as cultural landscapes, whereas other valuable buildings have been registered as historic buildings or monuments.

位置	黃埔新村（鳳山區中山東路） 左營明德新村（左營區海富路） 岡山醒村（岡山區介壽路）
創建時間	日治時期
結構材料	建築本體多數為加強磚造、 鋼筋混凝土構造、木構造， 屋頂多數為水泥瓦

44

日本第六海軍燃料廠附屬眷舍
（中油宏南宿舍群）／楠梓

文／黃于津

中油宏南宿舍群建置於日治時期，一九四四年日本政府在鄰近的左營海軍基地設置日本第六海軍燃料廠（即中油高雄廠之前身）。為了解決住宿問題，特別設置宿舍。日籍高級職員住在今日的宏南宿舍區。二戰後，日籍職工及台籍高級職工則住在今日的宏毅宿舍區。

二戰後，六燃廠由中國石油公司接收，兩宿舍區也成為中油公司的宿舍。宏南宿舍群內的建築，當地住戶依其樣式，分為甲、乙、丙、丁四種。甲種為日治時期的將官宿舍，僅有一間，戰後擴建為招待所；乙種及丙種為獨棟建築；丁種則是雙拼建築，為本區數量最多的樣式。戰後也多所增建（稱為新丁種）。

今日宏南留存的日式宿舍，在空間配置上，從浴室和廚房的位置都可見外突的紅磚拱牆，此為早期使用煙囪燒柴煮飯、煮水的紅磚牆遺跡。此外，宏南宿舍群內還設有數個配合戰爭時期的防空洞，以及手壓式汲水幫浦、消防水池，以便在遭遇空襲時，能迅速撲滅火勢。

宏南社區內部規劃完善，道路筆直，大道兩旁的樹木枝葉扶疏且生活機能充足，自成一完整社區。此外，宏南宿舍群今已登錄為文化景觀，不僅保留日式的老建築，區內更有許多老樹及鳥類，成為兼具歷史文化與生態保育的珍貴場域。

CNPC Wang Hongyi Housing Complex South

The CNPC Wang Hongyi Housing Complex South was constructed during Japanese Rule. After World War II, the 6th Naval Refinery Plant was expropriated by the CPC Corporation, and these housing areas became their living quarters. The housing complex is well-planned and complete, featuring straight roads, lush trees on both sides of the streets, and all necessary facilities supporting residents' daily needs.

位置	楠梓區宏南社區
創建時間	日治時期
結構材料	木造及磚造混合

45

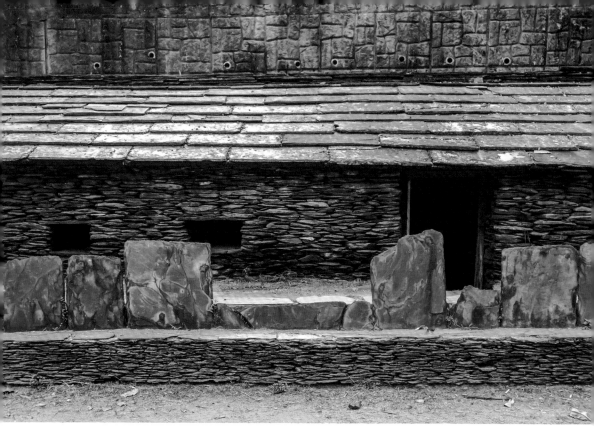

萬山石板屋／茂林

文／黃前維

位於高雄市茂林區的萬山部落，舊時稱為萬斗籠（mandaulan），此名稱一直沿用至日治時期；其舊部落位於海拔一四七五公尺的萬頭蘭山下，曾是茂林最偏遠的村落；直到一九五六年，族人才從舊部落遷至萬山村現址。

舊部落中除了有民居遺跡之外，最為外人所知的是神秘的萬山岩雕。岩雕最初由高業榮教授於一九七八年發現，刻鑿年代與意涵至今未知；岩雕所在的萬斗籠社傳統獵場，更是不易抵達。

二〇〇八年，文化部公告萬山岩雕群為國定遺址時，共計發現四處，十四座岩雕本體。近年來，萬山村民積極推動從魯凱族正名為歐布諾伙族（Oponoho），除了流傳至今的傳統祭典、漁獵農耕及語言文化不同於周邊其他部落外，一棟遵循古法搭建而成的下潛式石板屋也是村中一大特色。

這棟下潛式石板屋有三分之一位於地面下，進入時須低頭彎腰入內；除了居住考量外也有禦敵效果，讓入侵者不易直接進入。而低身彎腰也較易從室內砍下首級。房屋建構主要由挖掘後的地穴開始依周邊疊砌板岩，並以木頭為屋架，外層再放置較大塊的板岩作為屋頂。因岩石的材質具良好的恆溫效果，室內起居空間得以冬暖夏涼，非常舒適。

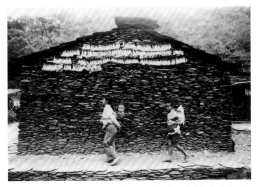

上圖：排灣族石板屋〔位置不詳〕，高雄市立歷史博物館提供

Wanshan Stone Slab House

The Wanshan tribal community is located in Maolin District, Kaohsiung, and formerly known as "mandaulan;" a name that remained in use throughout Japanese rule, when the community relocated to Wanshan village in 1956. In addition to unique characteristics in traditional ceremonies, fishery, hunting, language, and culture, the most distinctive feature of the village is a sunken stone slab house built using ancient techniques.

建築看點：

萬山村的村民們仍遵循古法，於現今村落中完整復刻了一棟石板屋傳統民居。下潛式的起居空間皆以就地取材的原始材料搭建，除了木頭的屋架外，大部分的建材皆為板岩，透過材料本身的性質達到冬暖夏涼與堅固實用的特色。

位置	茂林區萬山里
創建時間	不詳
結構材料	石板

46

第三階段 一九四五──一九八○ 戰後時期──工業化發展與高雄城市的耀昇

戰後的高雄港，首先展開為期十年的損壞修繕，至一九五五年間，戰時被炸毀的碼頭大部分修復完畢，港口也逐步恢復至戰前的高點，間接帶動了拆船業的興起。

其次，自一九五八年起，相繼實施十二年擴建工程、新商港區開發計畫以及二港口開闢計畫；邁入一九七○年代後，因應時代需求開始建造貨櫃中心，至一九八九年，高雄港躍居世界第三大貨櫃吞吐港。

高雄市在高雄港的產業支撐上，同時接受美援，並肩負落實國家產業政策的雙重使命，因而發展出引領全臺的工業化城市。

一九五○年代以深化日治以來的重化工業為主，北高有煉油廠，南高則在美援挹注下發展出臺塑產業鏈，兩者在引進輕油裂解技術後，從一輕到五輕，擴大了高雄的石油化工產業。

一九六○年代同樣在美援支持下，推出以出口替代為目標的第一座加工出口區；引進日美代工技術，成功奠定並締造臺灣經濟奇蹟的基石。

一九七○年代在十大建設的國家政策下，中鋼、中船在

高雄港邊建廠，並結合中油大林蒲廠、臺電……等，在高雄港最南端建置臨海工業區。至此，石化工業、煉鋼造船、機械鑄造、電子代工等皆成為工業城市高雄市對臺灣的貢獻。

不同階段的產業，牽引了不同市區的發展。

一九五○年代，鹽埕區陸續出現大新百貨、崛江商場及周邊商業聚落，可見高雄舊港區的商業發展依然旺盛，也帶動建築開發的能量，如華王飯店的設立、五福路商店街的帶狀發展，以及愛河畔人潮熱絡的地下街商區，皆呈現高雄曾經色彩絢麗的都會風貌，甚至外溢至新興區，出現高雄最大的大統百貨。

這段期間，新生代建築師以現代主義的簡約美學及營建效率，配合現代都市計畫的實行與房地產的開發大量興建，塑造出高雄當代與日治時期古典風格截然不同的都市建築樣貌。

現代主義建築的理性與模矩化雖然加快了營建速度，但普遍相似的建築造型，卻使高雄當時的商業建築、住宅群、公有設施與多數亞洲城市的樣貌相仿，也日趨沉悶無趣。

臺灣銀行高雄分行／前金

臺灣銀行高雄分行於一九四九年完工，乃國民政府接收日治時期的株式會社臺灣銀行全臺各支店於原地改組成立的分行。

該作品為戰後第一代的中國北方宮殿式建築，由光華建築師事務所與陳聿波共同設計，與永寧建築師事務所設計的臺灣銀行嘉義分行（一九四八年），開啟了中國古典式樣新建築的先河。

臺灣銀行高雄分行的建築裝飾語彙及風格，明顯呈現濃厚的中國北方宮殿樣式；琉璃屋瓦與走獸、RC造的仿木構、和璽彩畫風格的橫飾帶等，但整體比例與配置與同樣坐落於中正四路上，隔著愛河相望的原高雄市役所有幾分神似。

原高雄市役所為清水組的大野米次郎設計監造，一九三九年完工落成的辦公廳舍，為當時日人崇尚的興亞式帝冠風格，在和洋折衷的風格中多採用日式傳統造型的屋頂、斗拱及木鼻等語彙，是一種宣揚日本民族主義並對抗現代主義的風格。

在兩棟建築分別落成的十年間，歷經戰後政權轉移；隨著原高雄市役所到臺灣銀行高雄分行的建築脈絡，承襲並見證了民族主義在建築上的改變與表現。

3

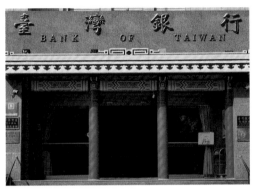

Kaohsiung Branch of the Bank of Taiwan
The Kaohsiung Branch of the Bank of Taiwan
was completed in 1949 as one of the branches
the Nationalist Government had established by
reorganizing the Bank of Taiwan Kabushiki-gaisha.
Designed by architect Chen, Yu-Bo, this building
is an example of the first generation of post-
war Northern Chinese Palace style architecture
in Taiwan that ushered in a new trend of classic
Chinese architectural designs.

設計者	陳聿波
位置	前金區中正四路
創建時間	1949 年
結構材料	鋼筋混凝土造、
	屋頂為琉璃屋瓦

47

高雄佛教堂／苓雅

文／黃則維

高雄佛教堂是陳仁和在一九五四年起建的第一件大型作品。陳仁和乃戰後第一代現代主義建築運動中，少數留學日本，建築風格極具地域性色彩之本土籍建築師。

一心向佛的他有不少宗教建築作品，而高雄佛教堂便是他的成名之作。不同於以往的傳統寺廟建築，陳仁和試著透過現代主義的手法呈現宗教建築新的可能性。

一九四五年，他自日本早稻田大學建築科學成歸國，其設計手法受到伊東忠太的亞洲建築史學研究啟發影響。他從印度佛塔的意象出發，透過簡潔俐落的線條勾勒出輪廓，並搭配左右對稱的四方攢尖頂鐘鼓樓及中央的卍字塔樓，形成入口立面的主要視覺特徵。

室內空間的設計更是別具巧思；走進大殿內，映入眼簾的是金碧輝煌的巨佛像，透過出挑的樓板結構與弧形的天花包圍其中，，形塑出印度佛窟般的神聖空間。

主入口左右兩側燭火造型的門內，為通往鐘鼓樓頂的旋轉樓梯，優雅細膩的曲線與結構之美更為室內錦上添花，反映出陳仁和以結構形式呈現建築美感的特質。

3

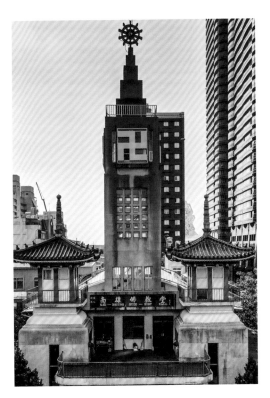

Kaohsiung Buddhist Temple

Kaohsiung Buddhist Temple is a large project designed by architect Chen, Ren-He in 1954. Chen studied in Japan, and is one of the few local architects representing the first-generation post-war modernist movement. His architectural style is characterized by unique regional features. In contrast to traditional temple structures, Chen demonstrated new ways of designing religious buildings through the adoption of modernist techniques.

建築看點：

高雄佛教堂建築立面以印度佛塔的意象出發，尖塔及長形布局等建築語彙不同於傳統寺廟建築。建築內部以印度佛窟為輪廓發展挑高空間，弧形天花與左右兩側的二樓空間，使室內布局呈現了佛教建築早期之空間意象。

設計者	陳仁和
位置	苓雅區成功一路
創建時間	1955 年
結構材料	鋼筋混凝土構造、室內磨石子地坪、琉璃屋瓦與混凝土仿木構

48

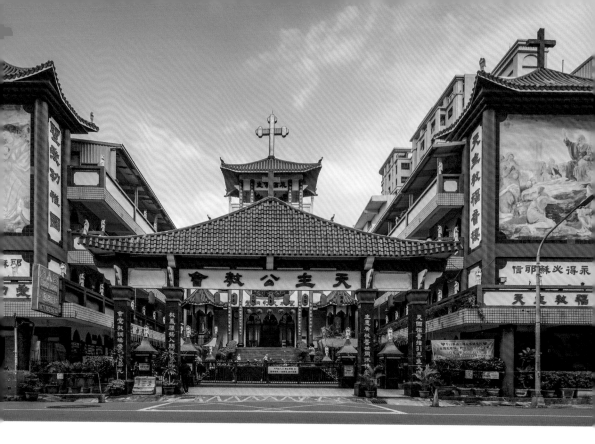

天主公教會／三民

文／黃則維

高雄天主公教會現址的聖加大利納堂，為一九九一年四月二十九日落成的新聖堂，是見證梵二會議後天主教本土化教堂形式的高雄代表建築。一九六二年至一九六五年期間召開的梵二會議強調，天主教會並非歐洲人的專利，而屬於全球所有民族，所以開始採用在地語言與文化舉行禮儀。

早在十九世紀時，馬雅各與馬偕等傳教士進入台灣後，因經費物資短缺加上迫切傳教之需要，初期的教會多為承租傳統漢人民居使用加以改建，也逐漸發展出了「閩洋折衷」形式的教堂建築。而再加上日後梵二會議影響，便奠定了現今天主教堂本土化的形式。

在此脈絡中的高雄天主公教會，其四角攢尖式屋頂的雙塔與牌樓搭配琉璃屋瓦，若不注意立在上面的十字架，還會誤認為是寺廟建築。其平面配置更是別具趣味，不見教堂傳統的拉丁十字平面，中央的聖堂與左右設置的其他機能空間，形成如同中國傳統合院的空間形態。

除了建築形式的在地化，高雄天主公教會的儀式也融入漢人傳統的風氣。主保亭兩側設有「暮鼓晨鐘」，每天早上八點整敲響鐘聲，而擊鼓聲只在大瞻禮的彌撒典禮時擊響，可謂臺灣本土化教堂的重要典範。

Church of St. Catherine of Siena

The Church of St. Catherine of Siena is a new Catholic sanctuary completed on April 29, 1991 at the current site of Kaohsiung Catholic Church. This is a typical example of Catholic Church buildings with local characteristics constructed after the Second Vatican Council.

建築看點：

天主公教會就本土化教堂建築來說有十足的趣味性，建築布局以合院形式發展，不同於傳統教堂平面。建築屋頂與牌樓搭配四角攢尖式屋頂，整體建築風貌像似中式廟宇建築。屋頂頂端的十字架及兩側廂房女兒牆的雕像，則保有天主教堂的特徵。

位置	三民區建興路
創建時間	約1950年（新堂建於1991年）
結構系統	鋼筋混凝土構造、琉璃屋瓦

49

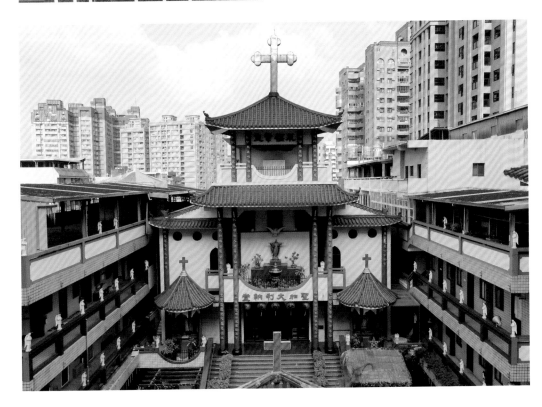

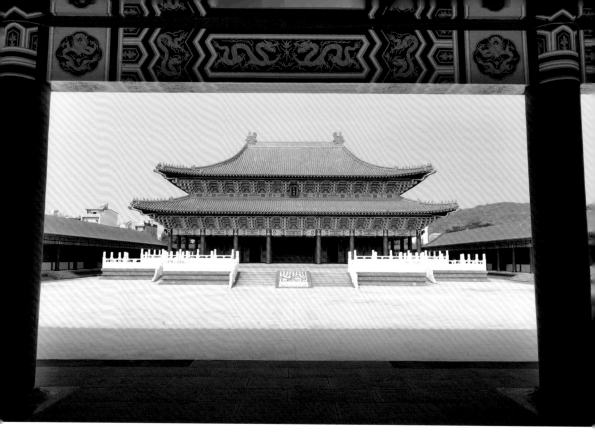

高雄市孔廟／左營

文／黃則維、柳青薰

早在清代康熙二十三年（一六八四年），鳳山舊城孔廟即由知縣楊芳聲建有聖廟；隨著風雨毀損，於康熙至光緒年間皆有修建，最終形成完整的規模。

舊城孔廟中間為大成殿，左右為東西廡，前門為大成門，後為崇聖祠；於日治時期改建為學校，隨後因不堪使用而逐漸凋零。今位於舊城國小校址內的崇聖祠，也是舊城孔廟唯一殘存的建築。

鑒於舊城孔廟已失去昔日規模，高雄市政府計劃另尋他處重建新廟。現今的高雄市孔廟擇定設於蓮池潭北岸，毗鄰半屏山，於一九七六年落成，建築師為陳碧潭與呂裕豐。其建築樣式取自山東曲阜孔子廟與故宮太和殿莊嚴宏偉的規模，為戰後典型的北方宮殿樣式建築代表，孔廟格局包括大成殿、大成門、東西廡、崇聖祠、櫺星門、禮門與義路坊、明倫堂與泮宮坊、萬仞宮牆、泮池與拱橋等，皆為仿古式樣的鋼筋混凝土建築。該園區佔地六千餘平方公尺，建地廣達一千八百多平方公尺，為全臺灣最大的孔廟。

二〇一〇年高雄縣市合併後，原高雄縣市境內唯一的旗山孔廟，便與左營的高雄市孔廟，產生因同縣市內有兩間孔廟，因而每年舉行的祭孔大典，改成兩廟輪流舉辦的形式。

Kaohsiung Zuoying Confucius Temple

County Magistrate Yang, Fang-Sheng built the original temple at this site in the 23rd year of the Kangxi reign (1684). However, only Chongsheng Shrine has remains intact in present day. In the wake of the Chinese Culture Renaissance Movement, Kaohsiung City Government decided to relocate and rebuild the Confucius Temple.

建築看點：

左營新孔廟建築布局相當完整，取自山東曲阜孔廟及故宮太和殿形態，大成殿、大成門、東西廡、崇聖祠、櫺星門、禮門與義路坊、明倫堂與泮宮坊、萬仞宮牆、泮池與拱橋等，可謂體制皆備。

圖：高雄市立歷史博物館提供

設計者	呂裕豐、陳碧潭
位置	左營區蓮潭路
創建時間	1976 年
結構材料	鋼筋混凝土構造、琉璃屋瓦與混凝土仿木構、漢白玉欄杆

50

龍虎塔／左營

文／黃則維

位於蓮池潭西南岸的龍虎塔，由金園飯店的董座鄭光燦建築師設計，在一九七六年完工。有趣的是，當初的興建乃慈濟宮蒙神明啟示，拿出建築師名冊唱名擲筊選出。無獨有偶，位於春秋閣對面，早龍虎塔一陣子完工的啟明堂，也同樣是透過唱名擲筊的方式決定建築師，而獲得指定的建築師都是鄭光燦。

龍虎塔因造型奇特與周邊的自然人文風景，可說是高雄最具代表性的觀光建築之一。設計上孿生的雙塔，塔高七層，採佛家七級浮屠之意。這兩座由黃牆、紅柱、橘色琉璃瓦構成的十二角柱體高塔，入口奇特的龍虎造型由龍口進、虎口出，並沿用傳統廟宇入口龍邊虎邊的概念，具有消災解厄、取其吉祥的意味。

塔內「二十四孝」、「十殿閻羅」的交趾陶為謝束哲所作，極具警世意味。鮮明搶眼的造型設計與從龍虎塔連至岸邊的九曲橋，形成非常有趣的視覺與空間體驗。

除了龍虎塔之外，蓮池潭周遭還有春秋閣、五里亭、玄天上帝神像等建於潭中的建築；加上岸邊的慈濟宮、啟明堂、護安寺與左營孔廟等，成為宗教文化興盛，集人文薈萃與休閒觀光於一身之地。

Dragon and Tiger Pagodas

Located on the southwestern banks of Lotus Lake, the Dragon and Tiger Pagodas were designed by architect Zheng Guang-can (chairman of the Garden Plaza Hotel) and constructed in 1976. The pagoda "twins" are both seven stories tall, built according to the saying "Saving a life is better than building a seven-story pagoda."

建築看點：

蓮池潭為高雄重要的宗教重地，同在蓮潭路池畔的春秋閣擁有觀音騎龍像，北極亭設有玄天上帝像，與龍虎塔的龍虎盤據意象有同樣的宗教趣味性。春秋閣塔內「二十四孝」與「十殿閻羅」、春秋閣的寶塔意象，都是無數市民的重要回憶。

設計者	鄭光燦
位置	左營區蓮潭路
創建時間	1976 年
結構材料	鋼筋混凝土構造、琉璃屋瓦及混凝土仿木構、交趾陶

51

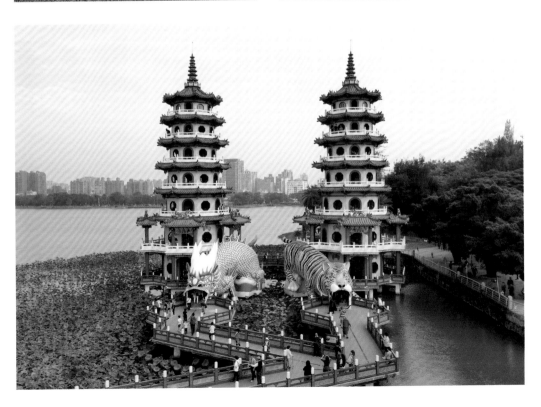

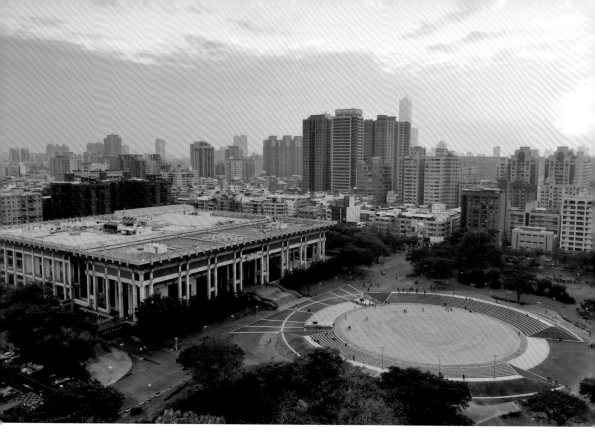

高雄市文化中心／苓雅

文／黃則維

高雄市文化中心前廣場原為一座未完工的棒球場，該土地原為林德官地區的「十七號公園預定地」，而文化中心於一九七四年開始籌備規劃，一九七六年起建，占地約十三公頃，設計者為王昭藩。

建築整體的風格為中國建築傳統語彙與粗獷主義（Brutalism）之糅合。偌大的混凝土量體、簡潔的水平垂直線條蘊含中國傳統木構架的意象，試圖尋找中國現代建築脈絡的新方向。

王昭藩曾於美國的山崎實建築師事務所工作，參與過紐約世貿中心的設計。高雄文化中心是王昭藩回國後承接的第一個案子。在中華文化復興運動大行其道的年代，王昭藩不落北方宮殿式樣的窠臼；在質樸的水泥表面下，粗獷扎實的柱列與屋頂的構造形式透露出傳統木構的韻味；一樓的挑空與空間動線的機能配置，卻又充分表露現代主義的精神。

本案原為紀念性的建築物，隨時代演進而逐步與市民共享。二〇〇二年起逐年拆除園區外的圍欄杆與圍牆，並打造出「市民藝術大道」，標誌著高雄公共空間解嚴的顯著意義。

上圖：高雄市立歷史博物館提供

Kaohsiung Cultural Center

Designed by architect Wang Zhao-fan, the Kaohsiung Cultural Center's overall architectural style is a mixture of Chinese architectural traditions and Brutalism. A combination of giant slabs of concrete with concise horizontal and vertical lines that embody traditional Chinese wooden structure, the center visualizes directions of new development for modern Chinese architecture.

建築看點：

高雄市文化中心常與台北國父紀念館相比較，兩者同為紀念性園區，園區配置、中式木構架外觀、現代建築語彙相近，唯獨兩者的屋頂形式有截然不同的表現，有著同中求異的建築趣味性。

設計者	王昭藩（文化中心）、趙建銘（市民藝術大道）
位置	苓雅區五福一路
創建時間	1981 年（文化中心）、2003 年（市民藝術大道）
結構材料	鋼筋混凝土構造、空心磚

52

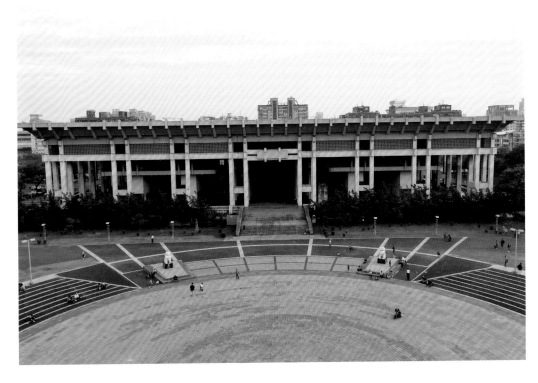

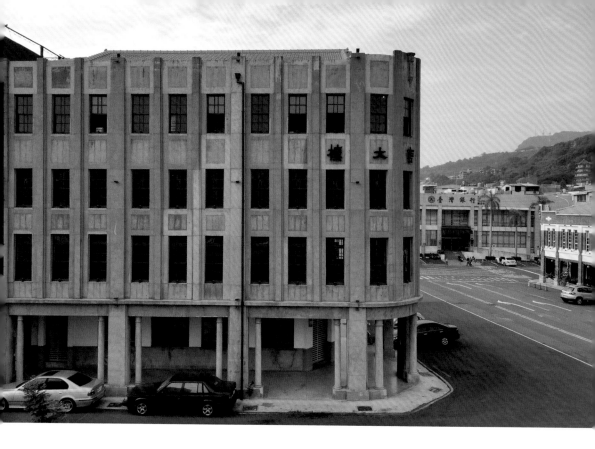

貿易商大樓（戰後）／鼓山

高雄哈瑪星的「貿易商大樓」建於一九五一年。此四層樓高的建物，是當時哈瑪星最高的建築。早年，該建物曾作為難民收容所（拘留所）、國軍聯勤第二收支處辦公室使用；一九六三年由高雄市進出口商業同業公會購入，命名為「貿易商大樓」，隔年正式進駐辦公。

當年哈瑪星匯集了報關與貿易商，是為當年的金融重鎮。因此其中的一、二樓也曾租給華僑銀行使用。直至一九七八年，高雄市進出口商業同業公會才遷往中山二路。

貿易商大樓有許多建築特徵，承襲日治時期的技術，如：外牆洗石子、室內磨石子地坪、鋼筋混凝土加強磚造、鋼筋混凝土樓板、木造門窗、屋頂西式木屋架構造等。

大樓主要入口設於轉角處，並與許多哈瑪星的建築一樣，都收為弧形。木屋架採用變形的中柱式木屋架，共有兩對吊束、兩對方丈，也是貿易商大樓的建築特色。

貿易商大樓距離港口不遠，曾作為難民收容所、國軍聯勤第二收支處辦公室之用；走過戰後初期，人群顛沛流離，港口管制的歲月，更見證了一九六〇年代哈瑪星報關行、貿易商、魚行商匯聚的金融榮景。

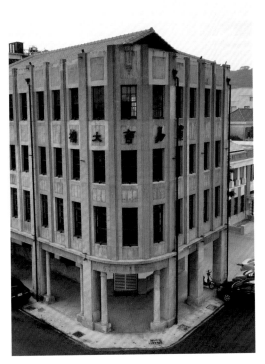

Trader Building

The Trader Building is a four-story building built in 1951. It was purchased by Kaohsiung Importers and Exporters Association in 1963 and renamed the "Trader Building." Filled with customs brokers and traders, the trader building became a financial hub with its first and second floors leased to overseas Chinese banks. The Trader Building inherited many of the architectural features from the Japanese Rule time period.

建築看點：

貿易商大樓、舊三和銀行、山形屋、舊打狗驛及原高雄警察署齊聚於哈瑪星的核心位置，見證著哈瑪星地區與金融第一街的歷史風貌。

設計者	劉金昌（修建）
位置	鼓山區臨海三路
創建時間	1951 年
結構材料	外牆洗石子、室內磨石子地坪、木造門窗、屋頂西式木屋架構造

53

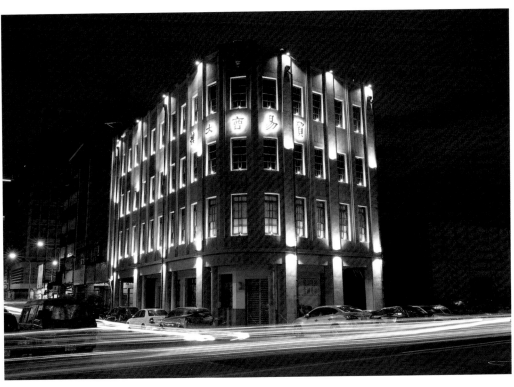

高雄代天宮／鼓山

文／黃于津

高雄代天宮位於高雄市的哈瑪星地區，是哈瑪星最重要的民間信仰中心，又被稱為哈瑪星大廟。

由於早年創廟時，信徒多以臺南蚵寮移民及漁行（鼓山漁市場）業者為主，因此又有「蚵寮廟」之稱，具有濃厚的地方產業與移民特色。

代天宮創建於一九五一年，廟址原是日治時期的高雄市役所所在地，後毀於二戰空襲。戰後在此建廟，為戰後臺灣最早興建的廟宇之一。代天宮為戰後初期，典型的臺灣廟宇型式。本體為傳統閩式格局，最精彩之處在於代天宮歷代的修建。廟方均聘請名師參與，並將作品留存至今，包括潘麗水的彩繪、蘇水欽的木雕、蔡元亨的書法、葉進益的交趾陶，還有依陳玉峰畫稿雕刻的石雕作品等，皆相當精采。

廟宇內潘麗水的彩繪作品中，尤以觀音殿前的青綠山水油彩作品價值最為不斐，可能為潘麗水少數現存的油彩作品。另外，三穿殿內座斗的木雕裝飾，可見其以漁網內充滿漁獲的主題——內含螃蟹、魚蝦、海龜、大型魚類等，具有祈求漁獲豐收之意，亦凸顯廟宇與漁業的緊密關聯。基於上述藝術與歷史價值，二○○九年高雄代天宮由高雄市政府登錄為歷史建築。

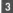

GushanDaitian Temple

GushanDaitian Temple (also known as the "Hamasen Temple") is the most important center of religion in Hamasen. Built in 1951, the GushanDaitian Temple embodies a style typical of Taiwanese temples during the early post- war time period, with the main structure portraying a traditional Fujian layout.

建築看點：

代天宮建築主體以階梯上抬，不同於清代與日治時期的傳統寺廟建築；屋頂、屋身上的各式剪黏、泥塑豐富多樣，像是傳統寺廟藝術的大寶庫。

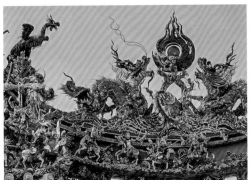

位置	鼓山區鼓波街
創建時間	1951 年
結構材料	精彩部位由木雕、石雕泥塑

等構成，牌樓採用華北式建築，廟體建築採華南式造型

54

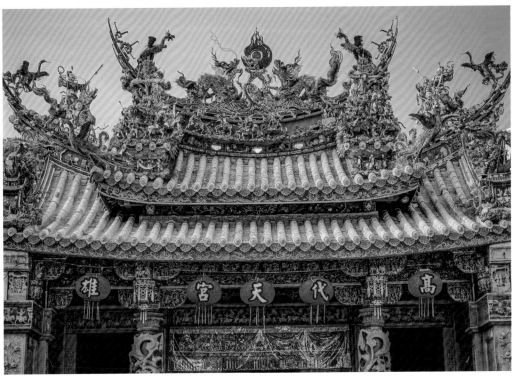

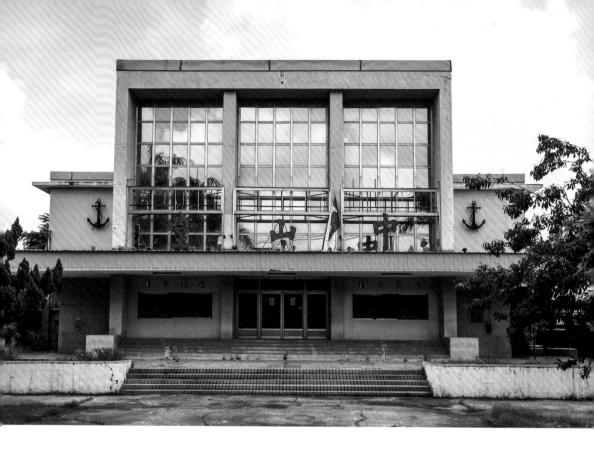

海軍中山堂／左營

文／黃則維

海軍中山堂在一九五一年設立之時，是當時極具代表性的現代主義戲院建築。中軸線對稱的混凝土量體、正立面大面積落地玻璃及船錨裝飾，充分展現出現代主義與海軍的精神。從時任海軍總司令留下的銘刻，更能感受到設立中山堂做為康樂之用，盼能帶給海軍弟兄適遣慰情，同寄幽趣於堂廡下的用心。

在清代，左營軍港原為一座名為萬丹港的小型商港。一九三七年八月，日本當局將萬丹港改建成軍港，實施「高雄要塞化」，為今日左營軍港的基礎。戰後改設為高雄要塞司令部。一九五一年，海軍左營基地內的海軍中山堂，為專門提供左營基地軍官集會、放映電影與劇團勞軍的休閒場所。直至一九六〇年代，才對外開放。

隨著人潮日益熱絡，周邊也逐漸形成商圈，一九六二年另建海軍中正堂（文康中心），同時中山堂也轉為播映二輪國片之用。中正堂則以播映二輪洋片為其營運方式，而這兩個空間相繼於二〇〇九年、二〇一二年結束營業。

現今海軍中山堂正以「高雄豫劇藝術園區」為方向，展開修復與再利用，預計於二〇二二年正式開館啟用。

Zuoying's Zhongshan Hall

Built by the Taiwanese Navy in 1951, Zuoying's Zhongshan Hall is representative of modern theaters and assembly spaces at the time of its construction. Symmetrical concrete bodies, a large French window in the facade, and anchor decorations fully illustrate modernism and the naval spirit.

建築看點：

海軍中山堂帶有自由平面、自由立面與水平窗帶等現代主義建築原則，量體的堆砌與正面開窗的採光特性，為該時期的代表性作品，並與左營海軍眷村文化有共同歷史記憶。

左上：高雄市立歷史博物館提供

位置	左營區實踐路
創建時間	1951 年
結構材料	鋼筋混凝土結構、磚、落地玻璃

55

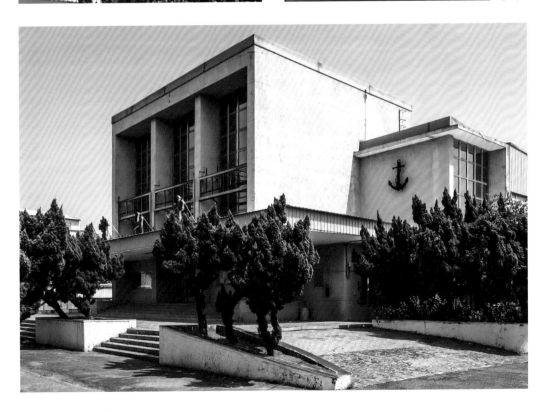

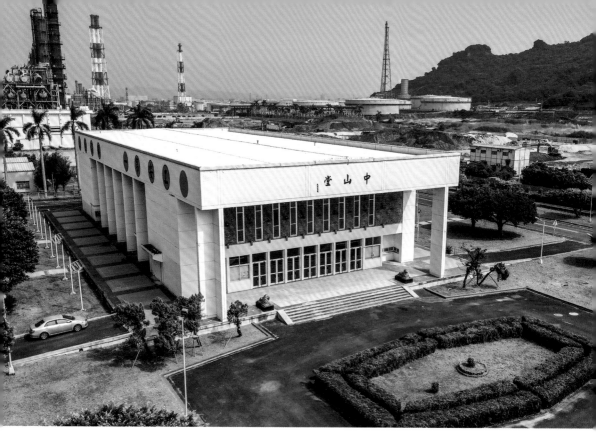

高雄煉油廠中山堂／楠梓

文／黃則維

日治六燃時期，高雄煉油廠中山堂便是一座能夠容納千人集會的公開堂，其一直沿用至一九六四年七月，才因建物老舊、不堪使用而拆除重建；當時新堂的重建工程，請來臺灣戰後第一代建築師之一的王大閎，設計出可容納一千五百人的中山堂，並於一九六五年啟用。

一九四一年隨著太平洋戰爭爆發，日本帝國海軍為了戰備需要，於臺灣設立海軍第六燃料廠，並於新竹市、新高（今臺中清水區內）與高雄楠梓設立三座燃料廠。高雄廠自一九四二年開始興建，一九四四年四月一日正式運作。戰後國民政府來臺，也接管並重建高雄煉油廠，並於一九四七年二月正式復工。

現今廠區內的中山堂，為竣工於一九六五年的新堂，整體呈現出俐落大方的現代主義建築精神；除了無過度裝飾的水平垂直分割量體，正立面還以長條型的窗櫺，裝飾於以紅磚及混凝土構成的表面；背立面也做出不同的變化，包括：凸字形的量體，以大面積的紅磚佐以小開口的長形窗櫺，嶄露截然不同的表情。

屋頂則採用梯型屋架的結構，並以錨釘加以固定。設計雖簡單俐落，但偌大的量體卻帶出雄偉莊重的氣勢。

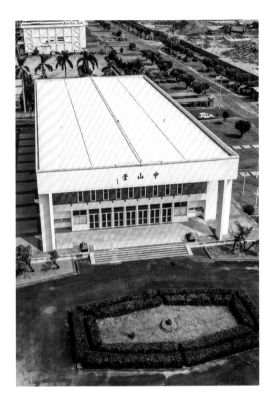

Kaohsiung Refinery Zhongshan Hall

The current Kaohsiung Refinery Zhongshan Hall opened in 1965, holds 1,500 people and was designed by post-war modern architecture master Wang Da-hong. The building features a concise, modern design that is split with clear horizontal and vertical lines.

建築看點：

建築量體像似個方盒子，透過牆體與柱列的量體切割、帶狀開窗規律性及入口正面的退縮空間，搭配磚紅色的外牆色調，堪稱為現代主義代表性建築。

設計者	王大閎
位置	楠梓區左楠路
創建時間	1965 年
結構材料	鋼筋混凝土構造、清水磚、梯型屋架

56

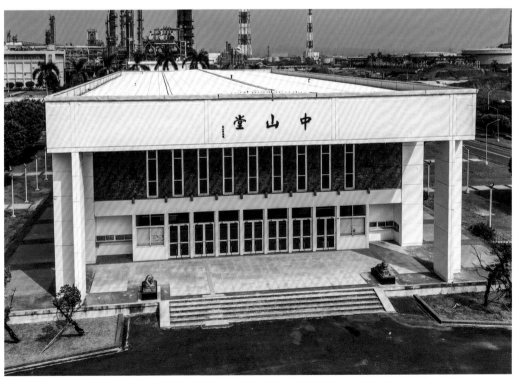

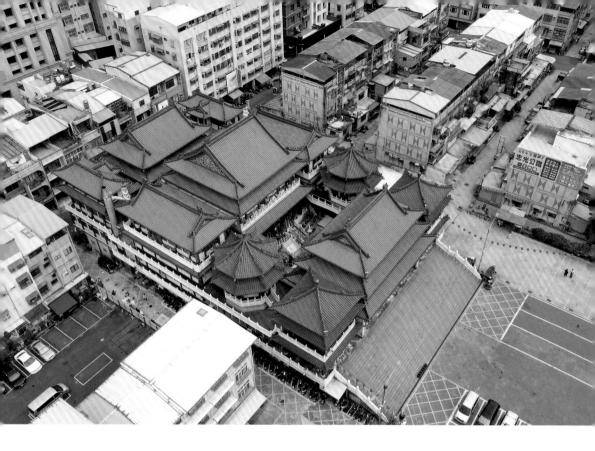

三鳳宮／三民

文／黃則維

三鳳宮舊名三鳳亭，初建於一六七三年（清康熙十二年）。主祀的中壇元帥分靈於鼓山龍水化龍宮，因一九六四年建國三路開拓而遷至今天的河北二路現址。

廟宇的新建工程由澎湖匠師謝自南設計，一九七一年重建完成。其後期的廟宇作品，多呈現以地面樓為基座，輔以直通二樓的大階梯。建築型式也一改早期傳統的閩南木架構，而轉為北方宮殿樣式的混凝土建築。同時，中軸線上的三川殿與主殿，多為歇山式的琉璃屋瓦；兩側鐘鼓樓則為攢尖頂。

三鳳宮的主體結構為三進的二層建築。三川殿為宏偉氣派的五開間，前殿的五門配置東啟明、西長庚兩閣；中央為正殿，一樓主祀中壇元帥吒，二樓為祭祀玉皇上帝的凌霄寶殿；後殿為祭祀佛祖與觀音文殊普賢等諸位菩薩的大雄寶殿；其後步口的藻井細膩的雕刻藝術更是美不勝收，門神更為名匠潘麗水的平塗彩畫作品。

除了廟宇本身極具藝術價值，一九六五年興建初期，更與蕭佛助建築師合作，在廟旁興建興德戲院，構成宗教與藝術文化相輔相成的信仰中心。

3

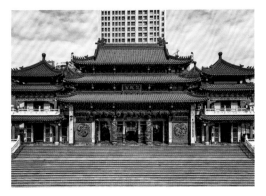

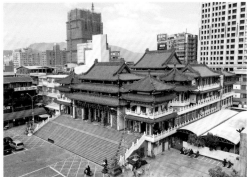

Sunfong Temple

In 1964, Sunfong Temple relocated to its current address on Hebei 2nd Rd. The temple was designed by Penghu artisan Xie Zi-nan and completed in 1971. The temple, together with the Xingde Theater built by architect Xiao Fo-zhu in 1965, is now a center of culture and religion.

建築看點：

三鳳宮整體建築往上抬升了一層樓，與傳統寺廟建築地面樓的模式截然不同，據說首見於南台灣，影響日後寺廟建築的建造趨勢，也形成各地廟宇競相抬高的趣味形態。

設計者	謝自南
位置	三民區河北二路
創建時間	1971 年
結構材料	加強磚造、琉璃屋瓦及混凝土仿木構

57

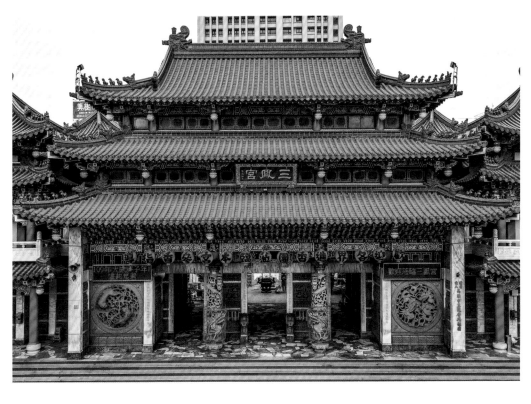

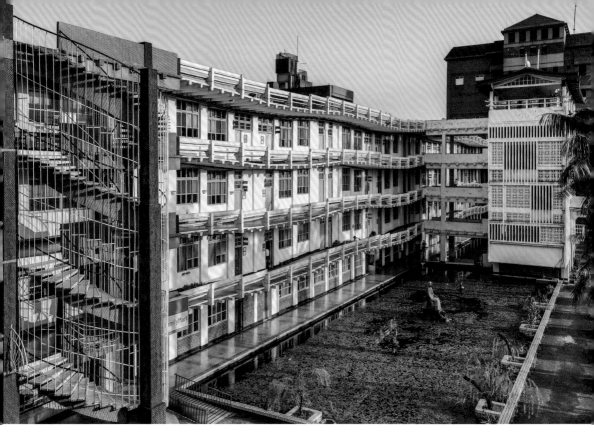

三信家商波浪教室及學生活動中心

／苓雅

文／黃則維

三信家商的波浪教室及學生活動中心起建於一九六二年，為陳仁和建築師（一九二二—一九八九）的重要作品之一。

三信家商創校於一九五八年，創辦人為高雄市第三信用合作社的林瓊瑤先生（一九一四—一九七九）。陳仁和與林瓊瑤兩人皆畢業自日本的早稻田大學，因此締造了陳仁和與高雄市第三信用合作社的淵源。

早稻田大學的教育訓練，徹底影響了陳仁和早期的建築設計。以學生活動中心為例，陳仁和利用模矩化的方式設計結構材料，以五十八‧三公分為最小單元完成柱樑的布局，並讓Ｔ型樑的樑頭外露，使樑面與落地柱在立面上，形成清楚的節奏韻律。至於波浪教室的設計，模矩的最小單元為九十公分，主柱皆落在教室的隔間牆。為了增加鋼筋混凝土的強度，樓地板皆採取摺板結構的設計，兼具節省材料經費與結構強度的需求。

波浪教室大樓兩側，以旋轉樓梯的收邊，讓波浪狀的視覺力量得以延伸，創造出動感的完美收尾。立面中間以方型塔樓為視覺焦點；具裝飾意味的兩坡式屋頂，也強化了波動韻律的意象。

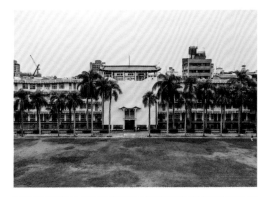

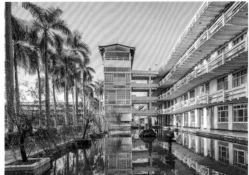

Wave Classroom and Student Activity Center

The Wave Classroom and Student Activity Center at San Sin High School of Commerce and Home Economics are representations of architect Chen Ren-he' work For the Student Activity Center, Chen used modular methods in designing its structure, with a minimum unit of 58.3 cm in building the supporting column and beams.

建築看點：

這件作品為陳仁和建築師的重要作品，波浪教室的波浪狀樓板設計、懸臂樓梯的構造細節、塔樓量體都是相當特殊的建築表現。原活動中心（圖書館）大量應用仿木構造型式，以混凝土構造表現木構造輕盈表情，具建築史與技術史的價值。

設計者	陳仁和
位置	苓雅區三多一路
創建時間	1963
結構材料	鋼筋混凝土構造、磨石子地坪、清水磚、空心磚立面裝飾

58

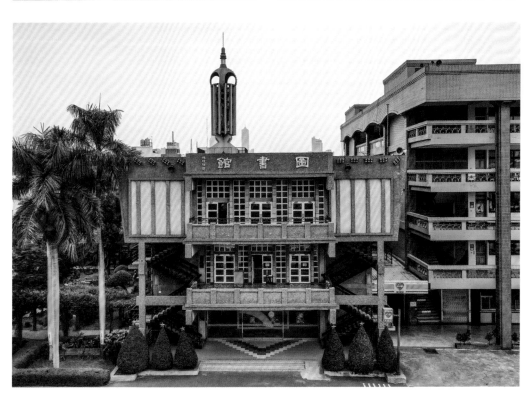

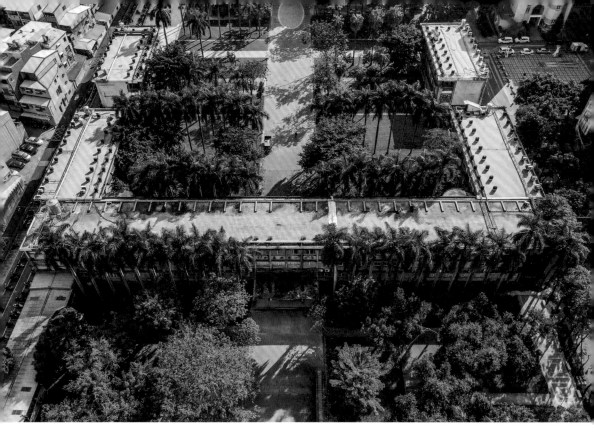

原高雄工專教學大樓北棟／三民

文／黃則維

原高雄工專（現高雄科大建工校區）的北側教室大樓，為臺灣戰後的現代主義女建築師修澤蘭於一九六五年竣工的作品。修澤蘭除了是戰後少數的女性建築師之外，也是中華文化復興運動建築的旗手——「陽明山中山樓」的設計者，也在臺灣留下許多耐人尋味的特殊作品，如光復國小光復樓及衛道中學聖堂等。

原高雄工專的教學大樓起初互不相連，是到了後期東、西棟增建，才成為日字形平面；因建築結構老舊，中、南棟已於二〇一九年拆除；如今只剩下修澤蘭所建的北棟教室大樓。此建築的特色，包括模矩化結構、旋轉梯及反樑，皆是修澤蘭慣用的設計手法。

除了主要的鋼筋混凝土結構，立面處理也呈現有如洗石子及教室磚造外牆肌理等不同的鋪面變化；中軸線上，主入口處的 W 形雨庇也是本案一大特色。

高雄工專已拆除的修澤蘭作品，還有行政大樓以及竣工於一九七六年一月十日的圖書館。該圖書館與同為修澤蘭設計的景美女中圖書館可謂姊妹作。早期高雄的修澤蘭作品僅剩本案例及高雄女中圖書館。

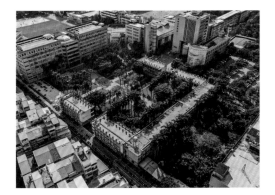

Northern Classroom
The National Kaohsiung University of Applied Science

The National Kaohsiung University of Applied Sciences (currently the National Kaohsiung University of Science and Technology Jiangong Campus) northern classroom complex was designed by female modernistic architect XiuZe-lan in 1965. The building features a ladder-shaped layout, modular structure, winding staircase, back beams, and thick columns, which of which were designs commonly used by Xiu.

設計者	修澤蘭
位置	三民區建工路
創建時間	1965 年
結構材料	鋼筋混凝土構造、折板構造雨遮、反樑、洗石子與清水磚立面修飾

59

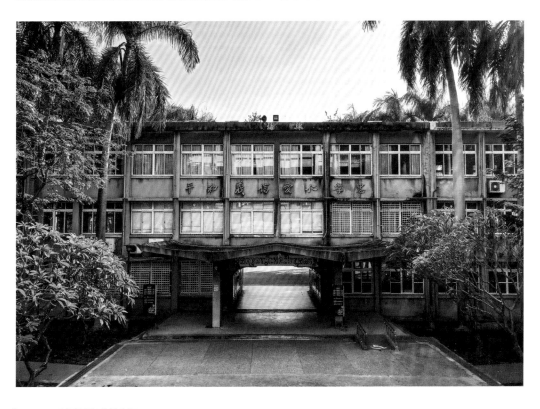

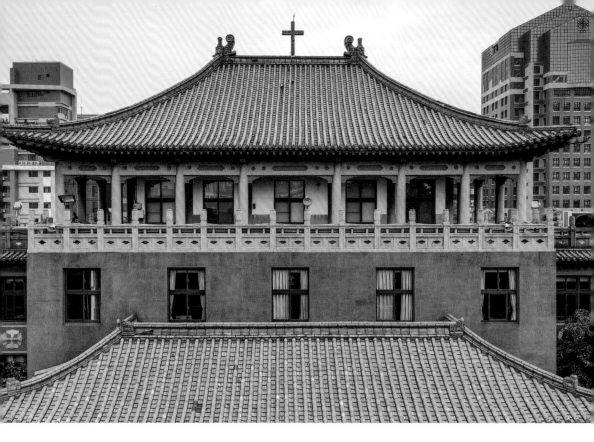

文藻外語大學正氣樓／三民

文藻外語大學的正氣樓起建於一九六五年四月十八日，並於一九六六年七月完工，為該大學第一棟校舍建築。

這棟琉璃屋瓦廡殿頂的北方宮殿式建築，屋脊正中央立有十字架；整體建築的平面為長方形，除了中間與左右兩側的垂直動線設有廡殿式屋頂外，主要空間為三層樓平屋頂的教室與辦公空間。

文藻外語大學為一所天主教科技大學，由聖吳甦樂女修會於一九六六年創辦，校名是為了紀念羅文藻主教。

在校園初期的規劃與設計上，可能受到當時中華文化復興運動與天主教自梵二會議後，建築與儀式在地化的影響，而呈現中國北方宮殿式建築的風格與成果。除了正氣樓外，露德樓、莊敬樓、公簡廳圖書館、自強樓、明園等校舍，也帶有中國傳統建築的語彙。

目前的正氣樓做為該校人數最多的英文系所使用，教室群共有二十六間普通教室、八間視聽教室、口譯教室、英文系資源教室及南區英語教學資源中心；建築佔地五五五坪，總樓地板面積一七九六坪，並時常躋身臺灣校園美景的榜上名單。

60／100　　136

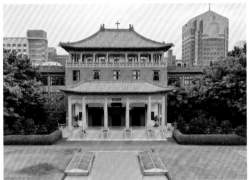

Zhengqi Hall
The Wenzao Ursuline University of Languages

The Wenzao Ursuline University of Languages Zhengqi Hall is the university's first campus building; its construction began on Apr. 18, 1965. The building is a northern palace-style design with a colorful glazed hip roof, a cross in the center of the roof ridge, and a rectangular structure.

建築看點：

建築中軸線以穩重的量體搭配廡殿式屋頂，並以混凝土構造表現木構梁柱與石雕欄杆的細部特徵，左右兩側的長方形教室上的屋瓦出挑及牆面裝飾，為中式建築的現代化表現。

位置	三民區民族一路
創建時間	1966 年
結構材料	鋼筋混凝土構造、琉璃屋瓦屋頂、洗石子仿漢白玉欄杆、室內磨石子地坪

60

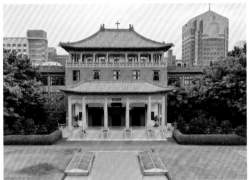

台灣聖公會高雄聖保羅堂／三民

文／黃則維

一九六四年五月二十二日，臺灣聖公會的高雄聖保羅堂於高雄市三民區竣工，由當時的東海建築系的系主任陳其寬（一九二一—二〇〇七）、沈祖海建築師事務合作設計，負責該教堂結構設計的是鳳後三（一九一九—一九八三），論設計脈絡，高雄聖保羅堂可說是東海大學路思義教堂的姊妹作。

在此作中，陳其寬採用其提倡的「反曲薄殼屋頂構造」。其「四幅雙曲面薄殼結構」平面投影看似四邊形，但實際上外圍四邊因上下起伏而形成三維向度的八邊形，每兩邊相遇的最低點都形成支點。兩邊相遇的最高點，則形成設置入口處與彩繪玻璃開窗的空間。

這樣的結構也營造出猶如天幕穹窿（Vault）的室內空間，象徵基督教最初的神聖空間，也是信眾聚於會幕（Tabernacle）中的氛圍。就結構來說，或許高雄聖保羅堂才是陳其寬先生追求之薄殼屋頂的極致。

相較於路思義教堂雙曲面屋頂與內側格子樑的結構系統，高雄聖保羅堂則透過反曲薄殼屋頂自身的形抗作用，達到無樑、無落柱的境界，因而形塑出寬敞、富有視覺效果變化的建築空間造型。

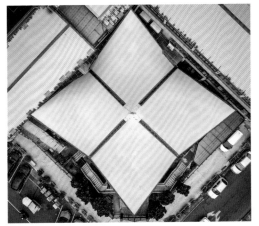

St. Paul's Episcopal Church

Designed by Chen Qi-kuan (the former department head of the Department of Architecture, TungHai University (THU)), St. Paul's Episcopal Church was built by the Episcopal Diocese of Taiwan in 1965. By contrast, no beams or pillars were used for the St. Paul's Episcopal Church, which was entirely supported by its anti-bent thin shell roof design.

建築看點：
「四幅雙曲面薄殼結構」為本件作品的重要特色，屋頂與牆面連成一氣，達到無樑、無落柱的寬敞室內空間；主要空間往上抬升一層樓，搭配上翹的入口雨遮，塑造神聖崇高的空間意象。

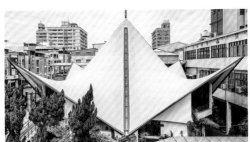

設計者	陳其寬、沈祖海
位置	三民區自強一路
創建時間	1964 年
結構材料	混凝土雙曲薄殼結構、室內磨石子地坪

61

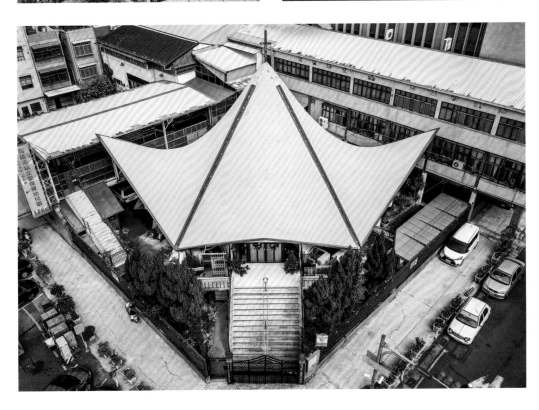

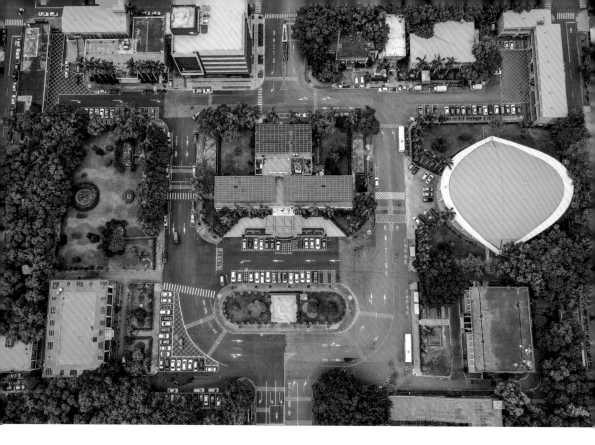

經濟部加工出口區（楠梓園區）

／楠梓

文／黃則維

一九六六年，中華民國政府基於經濟迅速發展，並期望產業進入下個階段的願景下，將自由貿易區與工業區結合，便於高雄市前鎮區西北部的中島設立世界上第一個加工出口區——高雄加工出口區。此加工出口區創立後，成功拓展了對外貿易並讓外資得以進入；許多新技術與就業機會也油然而生，可謂創造臺灣產業與經濟奇蹟的火車頭。到了一九六九年，更另外設立楠梓與臺中兩個新園區。

一九七一年四月，楠梓園區第一期工程完工，園區整體面積約九十八公頃，可容納兩百家投資廠商。楠梓園區入口處的主要建物設計，乃交由沈祖海建築師事務所負責規劃。

位於軸線正中間的經濟部加工出口區管理處，線條俐落的倒傘結構車寄為其特色，也是此時期許多臺灣戰後建築師慣用的結構形式；而入口東、西兩側，分別設置造型類似的中國商銀楠梓分行與交通銀行楠梓分行（二者後來合併為兆豐銀行）。

交通銀行隔壁的集會場所「莊敬堂」為園區一大亮點；橢圓型式纜線支撐屋頂由林同棪顧問工程師事務所負責結構設計，在當時電腦輔助不發達的情況下，能創造出這樣的屋頂結構，可謂一項工程經典。

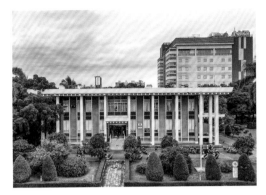

Kaohsiung Export Processing Zone

To urge rapid economic development and enable Taiwanese industrial growth, in 1966, the Government of Taiwan combined its free trade zones and industrial zones to form the Kaohsiung Export Processing Zone (EPZ): the world's first-ever EPZ.

建築看點：

楠梓加工出口區是個集中且封閉的產業園區，以行政區為入口中軸線，配置棋盤式的分區概念，猶如是座小城市，也影響日後新竹科學園區的規劃方式，然而楠梓加工出口區與楠梓區、新竹科學園區與新竹市都發展了共生共榮的城市指標。

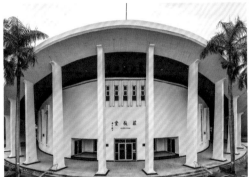

設計者	沈祖海〔主要建物〕
位置	楠梓區加昌路
創建時間	1969 年
結構材料	鋼筋混凝土倒傘構造（經濟部加工出口區管理處）、橢圓型式纜線支撐屋頂結構（莊敬堂）

62

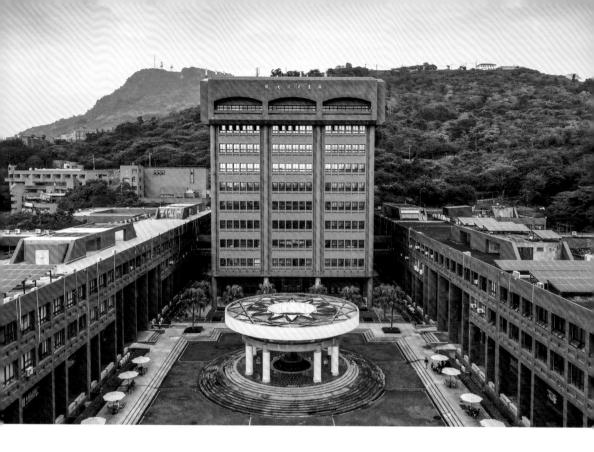

國立中山大學校園規劃／鼓山

文／黃則維

一九二四年，孫中山創立國立廣東大學，翌年孫中山病逝，廣東大學為了紀念他而改名為「國立中山大學」。國府遷臺後，中山大學校友會於一九五〇年成立，經過長達三十年的決議後，最終在第四次復校運動時定址於高雄市西子灣創立校園。

校址選定後，曾透過邀請競圖的方式遴選校園規劃方案，最後採用喻肇川建築師事務所的中國傳統建築布局規則，迥異於多數學校的西方觀念規劃。

行政大樓（一九八四）、體育館（一九八六）與逸仙館（一九九四）為漢寶德先生（一九三四年至二〇一四年）的漢光建築師事務所設計；活動中心（一九八七）為朱祖明建築師事務所，圖書館（一九八八）為陳其寬建築師事務所設計。儘管如此，磚紅色的立面與相似的材質，使校園呈現一氣呵成的整體性。

國立中山大學也是全臺第一座緊臨海水浴場，坐山面海、擁抱天然景致的校園，園區內更有原西子灣溫浴場（現蔣介石行館）、原壽山洞、總統用戰時指揮所等不同時期的遺址。

National Sun Yat-sen University

Established in 1924, the National Sun Yat-sen University (NSYSU) was formerly known as the National Guangdong University; its name was changed to honor the memory of Sun Yat-sen following his passing in 1925. The campus features a traditional Chinese building layout that differs from Western traditions used by most schools.

建築看點：

從西子灣隧道步行至中山大學行政大樓中軸線上，站在矗立於兩旁的建築群體中央，再奔跑至海岸一側的海水浴場，這條路徑就是高雄無數孩子們的兒時回憶。

設計者	喻肇川、江正宗
位置	鼓山區蓮海路
創建時間	1981 年
結構材料	行政教學群為鋼筋混凝土樑柱，學生活動中心為預力樑結構

63

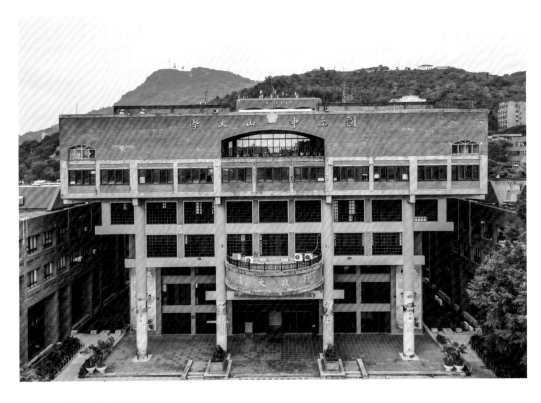

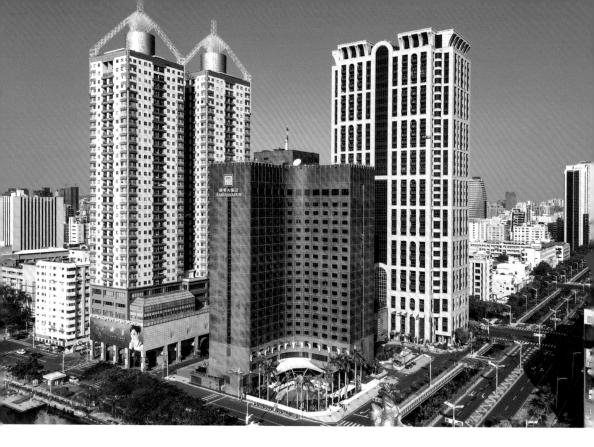

高雄國賓飯店／前金

文／黃則維

位於愛河畔的高雄國賓飯店起建於一九七八年，一九八一年五月三十一日完工，由日本東急旅社設計，蔡柏鋒建築師事務所配合執行細部的設計與監造。

蔡柏鋒建築師（一九二八─二〇一四）擁有豐富的高層飯店設計經驗，畢業於戰後改制的臺灣省立工學院（現成功大學）四十級大學部建築工程系第三屆，先後任職於臺灣第一商業銀行營繕科與沈祖海建築師事務所，隨後在一九六五年，正式自行開業。

在高雄國賓飯店的設計上，其整體平面配置呈現不對稱的十字形，總高七十五公尺，並擁有五百間客房，低樓層則有當時最大的國際會議廳與宴客廳。為因應會議廳的大空間需求，有別於高樓層的結構，底層採用大跨度的結構系統。

視野考量上，面對愛河一側的西南角採內凹的弧形設計，平面配置上也呼應地做出曲面的型態變化，達到多數客房與頂層展望餐廳視野開闊的目的。而建築內凹處圍塑出的空間，則在地面層設置露天游泳池，具有隔絕周邊道路的喧囂之效；時至今日，國賓飯店仍是高雄的地標建築之一。

Ambassador Hotel Kaohsiung

Located by the Love River riverbanks, Ambassador Hotel Kaohsiung was designed by Tokyo Hotel, constructed by Taiwan Kumagi in 1977, and overseen by Cai Bo-feng (who also designed its interior). The Ambassador Hotel is asymmetrical and cross-shaped. It measures 75 meters tall and boasts 500 guest rooms.

建築看點：

國賓飯店是高雄一九八零年代的代表性飯店，面愛河的曲面量體搭配格子開窗，不同色調的兩段牆面分割搭配牆上的垂直水平溝縫線條，塑造自由奔放的現代性表徵。

設計者	蔡柏峰
位置	前金區民生二路
創建時間	1981 年
結構材料	結構體為鋼骨鋼筋混凝土構造，外牆為馬賽克磚

64

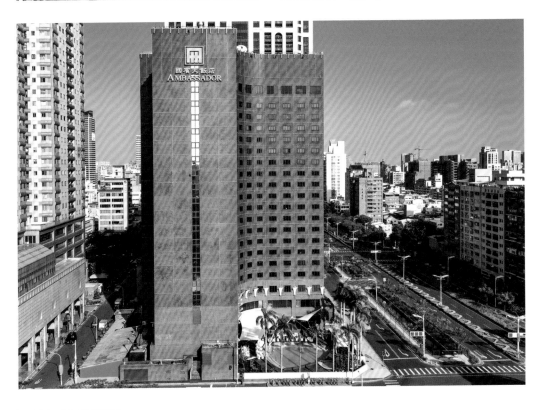

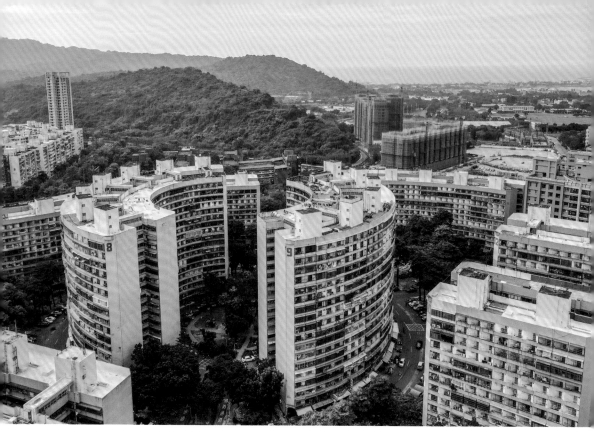

果貿社區／左營

文／黃則維

一九六六年成立的都市建設與住宅計畫小組（UHDC），以「居者有其屋」為目標，由北而南展開了臺灣公共住宅建設的篇章。高雄市也成立了國民住宅處，從此開始了高雄市內的公共住宅建設。

果貿社區又稱為碧海新邨，原為台灣青果公會捐建的果貿三村，為左營設置的二十五個眷村之一。一九八一年高雄市政府國民住宅處與海軍總司令部合作重建國宅社區，後由詹淑琴建築師規劃，十三棟、兩千四百七十五戶的集合住宅社區於一九八五年竣工，提供給原軍眷與中低收入戶居住。

果貿社區最具特色之處，莫過於圍繞著社區中央公園的圓弧形量體。其中編號第八、九棟樓更以公園為圓心，對稱而建，圍塑出一個安靜且清幽的社區公共空間。每棟大樓的一樓皆為店鋪商家，整齊劃一的招牌不乏餐廳、小吃店、市場、洗衣店、美髮廳、電器行、教會寺廟等，食衣住行育樂一應俱全，生活機能十分方便。

建築的立面為密集分布的陽台開口，且沿著圓周切線呈現傾斜的夾角空間，視覺上呈現出緊湊又帶有律動感的設計；沿街面上更設置了帶狀的綠地與球場，可謂有趣又經典的集合住宅社區案例。

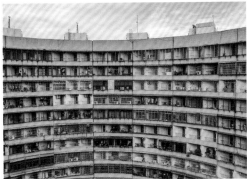

Guomao Community

The most distinctive feature of Guomao Community is its circular, arc-shaped architecture surrounding a community park, a composition that lends the space depth and serenity amidst the busy city. The buildings' facades feature a circular distribution of balcony openings that form a compact and rhythmic visual appearance. The streets are lined with green courtyards, creating an appealing residential community.

建築看點：

圍繞社區中央公園的圓弧形建築量體、密集分布的陽台開口、高層立體化的空間意象，有著「小香港」的網路封號。社區內餐廳、小吃店等店鋪商家的多樣化，謂為外省美味寶藏。

設計者	詹淑琴
位置	左營區果峰街
創建時間	1985 年
結構材料	鋼筋混凝土構造

65

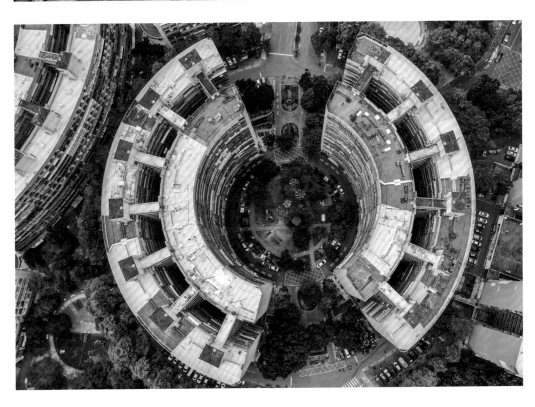

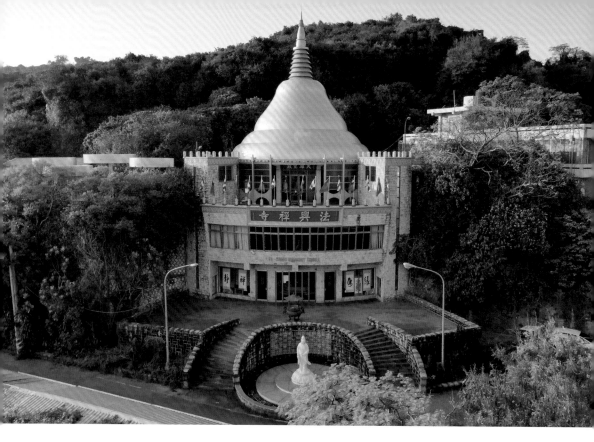

法興禪寺／鼓山

文／黃則維

法興禪寺原址為兒玉源太郎壽像，一九六七年陳泉恩居士經國防部同意核准，一九七〇年委託張榮一建築師設計興建，並由其子臨濟宗第四十八代聖雄法師擔任住持至今。

法興禪寺的建築主要分為三大部分：主建築為金色印度佛塔造型的大雄寶殿，次建築為設有內學書院與會客室、五觀堂、寮房及祖師堂等的生活空間，而附屬建築則為地藏殿。

在臺灣，印度佛塔（Stupa）的屋頂造型並不多見，最早能追溯到的可能是一九三六年因祝融而重建的第二代臺北東本願寺（淨土真宗大谷派臺北別院，現獅子林大樓）。高雄境內燕巢區的慈仁同修院也同為佛塔造型佛寺，由王秀蓮建築師設計。

法興禪寺除了建築本身的特色外，一旁堆砌的石牆中，還有刻著「施主古賀三千人」的石碑。古賀三千人為日治高雄重要的企業家，也曾經擔任金刀比羅神社的氏子總代。一九一二年，古賀氏原本有意於此重建神社而整地興建的參道，後因募款不足作罷，而成為寺前的大階梯。法興禪寺奇特的建築風格與文物遺址的歷史意義，配上壽山的自然風景，使其成為高雄獨具特色的佛寺。

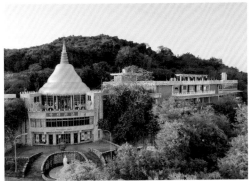

Guomao Community

Located close to the statue of Kodama Gentarō, Fasing Buddhist Temple was built in 1970. With the natural topography and scenery of Shoushan, the different architectural style and artifacts of the Fasing Buddhist Temple have established the temple as a unique religious site.

建築看點：

依山而建的法興禪寺擁有寂靜肅穆的環境氣圍，弧形幾何造型的主建物、金色印度佛塔及四處圓柱形空間，創造這座建築的摩登意象。

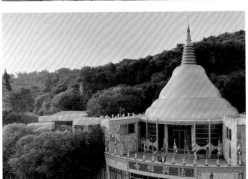

設計者	張榮一
位置	鼓山區興國路
創建時間	約 1970 年
結構材料	鋼筋混凝土加強磚造

66

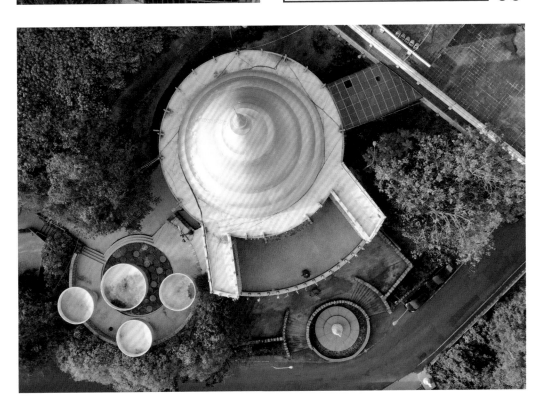

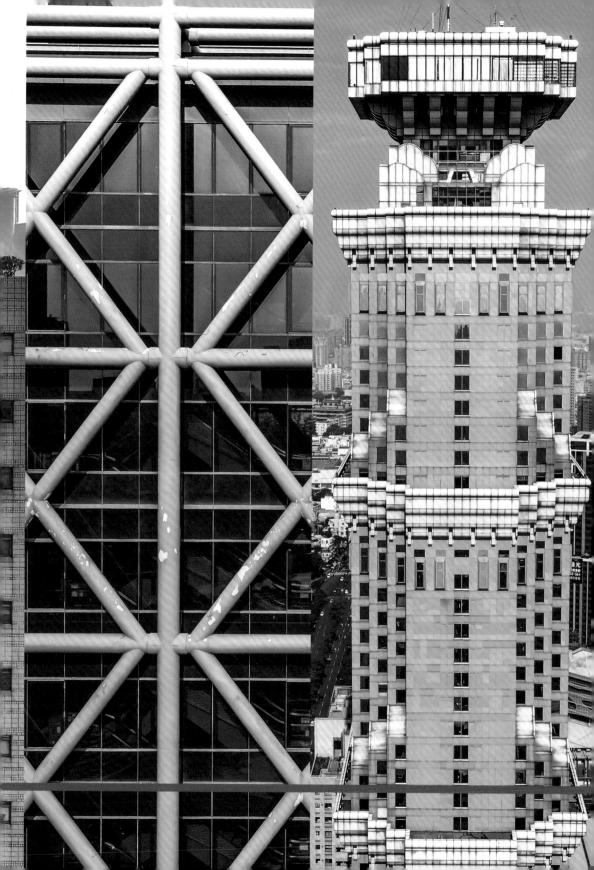

第四階段 一九八〇─二〇〇〇 轉型時期──城市高峰與轉型

高雄歷經戰後三十多年的海運、工業雙重發展後，大幅帶動了城市擴張與內需成長，並催生了房地產與消費市場的高度開發與精緻化。此時，高雄建築的設計逐漸朝向超高層大樓，建造出為數不少的精緻作品，並呈現國際風格與多元樣式的建築特色。例如一九九二年完工的長谷世貿聯合國大樓，是當時臺灣的第一高樓，與一九九七年完工的東帝士八五國際廣場大樓皆享有高樓的盛名。

與此同時，高雄的住宅樣式也受到生活新型態的影響，逐漸從街屋、透天住宅、公寓轉變為大量興建的集合住宅大樓；當時各地的樣品屋、大型廣告與工地秀，見證了高雄一系列本土論述建築或地方文化場域。

了房地產因商品化而瘋狂成長的現象。後來，因全球經濟不景氣及供給過剩，房地產市場也日趨衰退。

一九八〇年代末期，解嚴與民主化的浪潮席捲全臺，各地積極展開本土論述；新價值工程的重建、環保及居住議題亦在各地展開，促使臺灣的主旋律從一味追求經濟發展，轉變為以「地方文化」為底蘊的新力量。

譬如後勁反五輕運動、美濃反水庫運動等，一股由下而上的集體意見，深刻影響往後城市的發展方向。單一經濟發展的策略從此轉變為與地方共生的文化思考，促成經濟發展的策略從此轉變為與地方共生的文化思考，促成

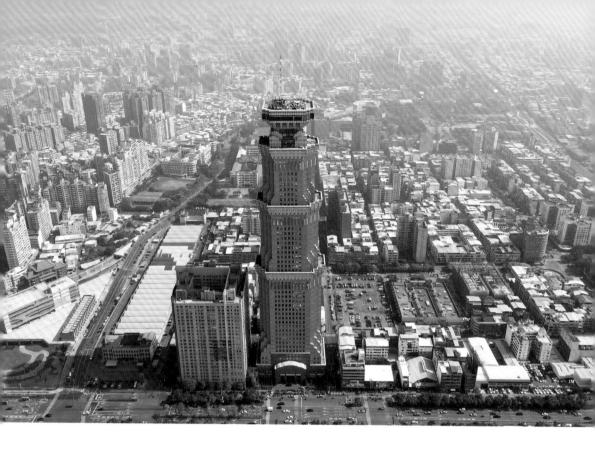

長谷世貿聯合國大樓／三民

長谷世貿聯合國大樓於一九九二年落成，地上共五十層，是高雄第一座高層建築，也是當時臺灣第一高樓。

一九八〇年代是臺灣經濟發展正好的時候，也正是那般充沛的經濟能量，支持高層建築不斷向上發展，同時改變了現代都市的樣貌。

本案設計者——李祖原建築師在此作品中，試圖跳脫二十世紀以來，歐美建築界操作高層建築的既定手法，將立面由常見的三段式分割增加為五段式分割；竹篩式的分層將「時間」化為「空間」，象徵步步高昇的氣勢。

從幾何外觀來看，矩形量體的四個方角被削去，大致呈現八角柱的形態。在量體頂端，建築師選擇以葷狀的「凹」來代替常見的尖塔收頭。塔頂的「凹」，或許象徵的正是深植於文化中對未知的敬畏，也展現一種容納天地的氣度。

建築師將東方文化思想轉化為具體的建築式樣，點綴於這座寶塔建築上，再透過量體四周的層層收斂，搭配斗栱與雲朵裝飾，為這座建築帶來光影交織的柔性風采，與西方摩天大樓的理性印象截然不同，儼然為台灣高雄建築的典範。

67 / 100 | 152

4

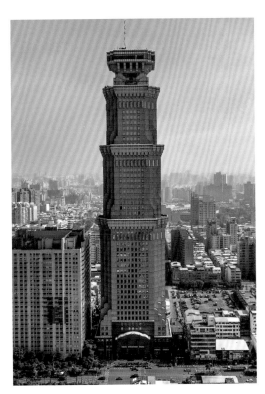

Chang-Gu World Trade Center

Built in 1992 and 50 stories above ground, Chang-Gu World Trade Center was the first high-rise building in Kaohsiung and the tallest building in Taiwan at the time. The unique shape of the building signifies respect for the unknown that welcomes both heaven and earth.

建築看點：

建築造型取用「東方寶塔」的意念轉化為城市高塔，八角形量體四角分層收斂，陽光映照出豐富的光影層次，再細究建築各層分段上的斗拱腰帶、雲牆、外凸窗，以及建築頂端的「凹」，都是設計者對於文化思想上的具體演繹。

設計者	李祖原
位置	三民區民族一路
創建時間	1992 年
結構材料	鋼骨鋼筋混凝土構造

67

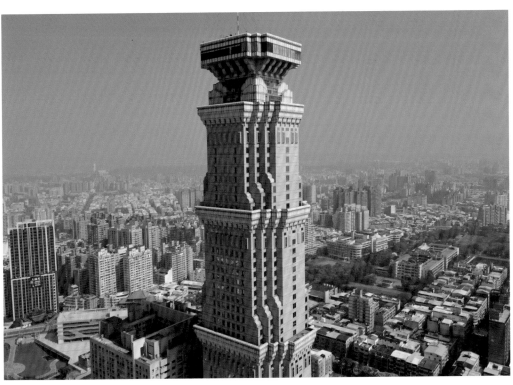

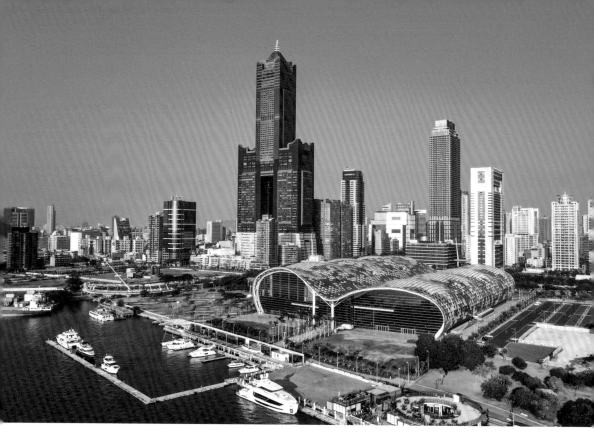

東帝士85國際廣場大樓／苓雅

文／侯慶謀

一九九九年完工時，為全臺第一高、世界第十高的超高層建築；總高度四〇八公尺，地下五層，地面上多達八十二層，由李祖原建築師與HOK規劃設計，總樓地板面積多達三十萬平方公尺。整棟樓的室內如同垂直化的立體城市，商場、旅館、辦公室、住宅等各種機能分布於不同的高樓層，並利用八個垂直交通核抵達八個獨立管理的空中聚落。

「特殊的中空貫穿設計，結構體為巨型鋼構架系統，在六十層以下的箱型鋼柱內，灌鑄八千磅的高性能混凝土，每二十層設置桁架加勁層，並在七十七層設置主動式抗風阻尼器，以降低大樓因風振動而產生的不舒適感覺。」[1]

然而，超高層建築必須投入的資源以及量體的龐大存在，必然成為城市的文化象徵，例如艾菲爾鐵塔與巴黎的形象連結；因此，建築語彙的選擇對業主與設計者來說都是一大挑戰。

執業過程中，李祖原建築師對中國文化的當代建築詮釋可從本案重要的建築語彙：「頂端象徵的東方建築語彙，花開富貴綻放在天際之上，把基座拉高，中間透空穿風，從風水的角度來看，這是屬陽的『凸』造型，氣旺人旺。」[2]見其詮釋脈絡。

4

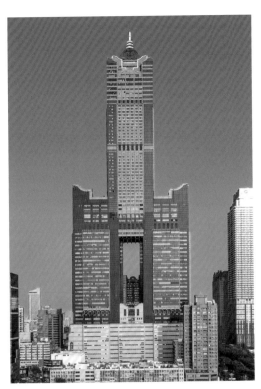

85 Sky Tower

At a total height of 408 meters, the 85 Sky Tower was the tallest building in Taiwan and the tenth tallest structure in the world at the time of its completion in 1999. At its top is an Eastern architectural design symbolizing flowers blooming in the sky; and the base and middle of the building were respectively raised and hollowed to create a convex, symbolizing prosperity.

參考文獻：

1. 引用林同棪結構技師事務所及永峻結構技師事務所網頁說明。
2. 引用李祖原聯合建築師事務所網頁說明。

設計者	李祖原
位置	苓雅區自強三路
啟用時間	1998 年
結構材料	鋼骨鋼筋混凝土樑柱、花崗石及鋁帷幕牆系統、第 77 樓安裝主動式抗風阻尼器

68

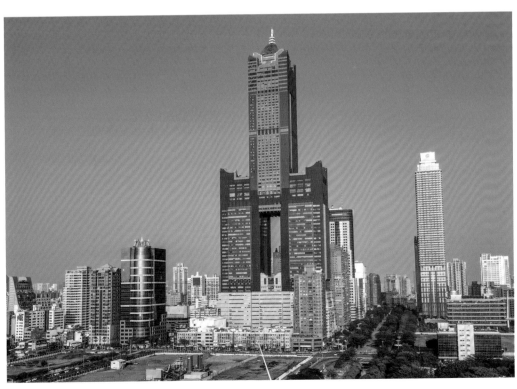

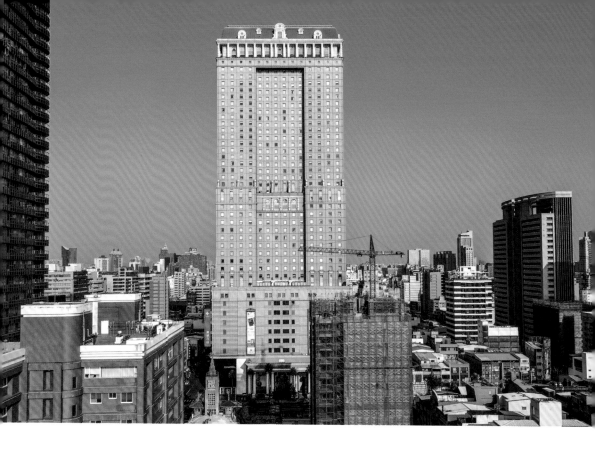

漢神百貨／前金

文／蔡寧

漢神百貨亦名「漢來新世界中心」，一九九五年落成啟用，坐落於高雄市前金區的成功一路與新田路口。整棟樓高一八六公尺，包含地上四十五層及地下七層；其中地下三層至地上八層為漢神百貨，地上九層至地上四十五層為漢來大飯店。

漢來新世界中心由建築師陳耀東設計，整體造型為典型的西方古典主義三段式立面，分別是基座、屋身和簷口。基座宏大方正，屋身分成三個部分，每個部分往內退縮，形成東方傳統「升官發財」的風水文化表徵，最上部則覆蓋深藍色馬薩式屋頂。整座建築展現出新古典主義風格的對稱性與分割比例，也呈現美國傳統摩天大樓的復古美學。

主要入口以八支仿托斯卡納柱式（Tuscan）的柱子支撐起一片厚重的希臘古典樣式屋頂，塑造高大莊重的意象；而漢來大飯店的入口則位於相反的面向，其高度抬升約半層樓高度，底下收納為服務動線空間，從外部環境由道路連接緩坡連結到飯店入口，創造出有趣的高程變化。

漢神百貨是高雄第一家引進精品店中店的百貨公司，因見證舊大統百貨停業後高雄商圈轉移及消費模式轉變，而別具指標性意義。

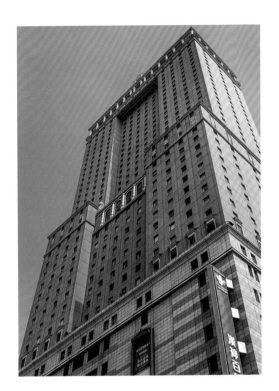

Han-Lai New World Center

Open from 1995, the Han-Lai New World Center is located at the intersection of Chenggong 1st Rd. and Xintian Rd. in Qianjin District, Kaohsiung. The center, designed by architect Chen Yao-dong, features a three-section base, roof, and cornice façade typical in Western classicism as an overall design.

建築看點:

建築立面的理性分割、百貨入口的柱列與古典樣式屋頂、頂端的馬薩式屋頂為重要建築元素,更接近西方摩天大樓的古典意象,其與長谷世貿大樓、東帝士 85 大樓截然不同的文化表徵。

設計者	陳耀東
位置	前金區成功路
啟用時間	1995 年
結構材料	鋼骨構造

69

當代紀念座大樓／前金

文／龍霈

每當海風徐徐吹來，綠園道上濃密的臺灣欒樹便提供了綠蔭。較高的黑板樹作為點綴，使民生路一直是高雄市最舒適的大道之一。

當代紀念座大樓即坐落於民生二路，其鄰近愛河步道，可散步直通鹽埕商圈。每當大道上的臺灣欒樹繁花盛開，那紅黃豔麗便與純白建築體相互襯托，使得大樓的存在更顯凸出。

其富動感的弧形陽台，不僅適合南境的天氣，也為都市帶來一股新的律動。建築立面的弧形與內在環境，不由得令人聯想到西班牙建築大師高第（Antoni Gaudí）設計的米拉之家（Casa Mila）。

米拉之家因建築的流動與特殊造型，不僅吸引觀光客駐足欣賞，當地居民也因著建物曲線與自然光影的無限變化，時常留連往返。

與 Casa mila 相較，當代紀念座大樓稍顯誇大，但除了特殊的立面，其ㄇ字型的平面布局，使得主要量體往後退縮，增加了住戶與街道的過度區，使建築更顯開闊，同時也為行人帶來沿街立面的進退律動，平添輕鬆慵懶的港都情懷。

Contemporary Memorial Building

A combination of mild sea breeze, shade from Taiwanese rain trees, and tall,decorative blackboard trees has made Minsheng Road one of the most relaxing streets in Kaohsiung. The Contemporary Memorial Building is located near the Love River Walkway leading directly to the Yancheng Commercial District.

建築看點：

一九九零年代正是高層住宅發展的巔峰時期，當代紀念座是這時期的精緻作品。建築體適度的退縮，為綠色園道與社區之間帶來連結；動感的曲面陽台、圓柱及弧形量體，搭配頂端三角造型牆，謂為住宅立面設計的典範之作。

設計者	黃永洪
位置	前金區民生二路
完工時間	1992 年
結構材料	鋼筋混凝土構造

70

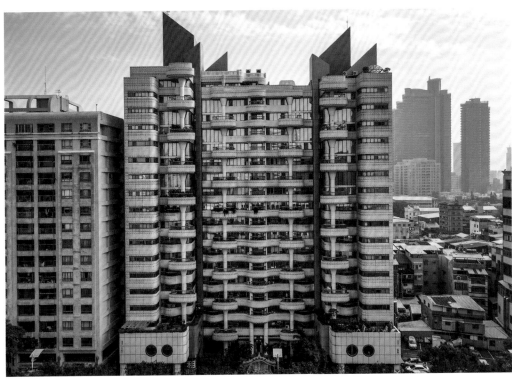

高雄市立美術館／鼓山

文／劉呈祥

國內三大公立美術館之一的高雄市立美術館，一九九四年於內惟埤文化園區落成。這座地上四層、地下挑高二層的建築，總樓地板面積八三一八坪。約四十一公頃的美術園區，結合代表高雄港都特色的壽山與愛河，坐擁被山水所環抱的優渥環境。

隨著二十一世紀的到來，美術館如雨後春筍般崛起，高雄市立美術館面對文化探索與需求的出現，在二○一七年轉型為行政法人；進而得以更靈活的姿態，回應當代對於城市景觀、休閒、教育等需要。並於二○一八年起，也就是開幕二十三年後展開空間改造計畫，以新的「光間」為策劃構想，引入新科技。

秉持對新式光線技術的理解，並運用LED薄膜式照明技術，進一步改造傳統美術館黑白封閉盒子的想像。新的空間如同打開天窗，讓自然光灑落，重新構築出一種讓大眾更容易親近的展示空間。

依照計畫，高雄美術館將於近年內陸續完成整體空間的蛻變，並將成為南臺灣非常重要的藝術重鎮，以回應當代美術館與社會溝通，並兼具學習、休閒、娛樂等多元功能的生活模式。

4

Kaohsiung Museum of Fine Arts

Built in 1994, the Kaohsiung Museum of Fine Arts is located at the Neiweibi Cultural Park and is one of three major public art museums in Taiwan. With Kaohsiung's famous Shoushan and the Love River nearby, the museum is nestled in magnificent surroundings.

建築看點：

這座建築的矩形量體堆砌搭配三角形的玻璃天井，結合一側的環形迴廊及圓形廣場，構築優美的幾何線條。內部大廳空間專注於光線與環境的融合，帶來暖和的室內景象；展覽空間運用天幕光概念，為這白盒子帶來高品質的觀展環境。

圖：高雄市立美術館提供

設計者	陳柏森、盧友義
位置	鼓山區美術館路
啟用時間	1994 年
結構材料	鋼筋混凝土構造

71

高雄國際航空站／小港

文／龍霈

高雄國際航空站如同車站，為一以運輸效益為出發點的建築類型。

藉由空間與構造，高雄國際航空站的航站建築運用臺灣當年流行的大型公共建設架構方式，融合結構，表現後現代建築語彙；並以桁架與自然採光的手法，展現機艙的空間意象。

出境大廳採用大跨度桁架而沒有落柱，讓使用與功能安排更為便利；自然光與結構桁架的光影變化，形成出境前的一道風景。

相較於當今其他國都市機場，空間設計略顯中規中矩，並以解決功能性為主，而少了強烈的空間特色，但卻五臟俱全。

每每經由小港機場回國，都有一種回家的親切感；除了機場本身，海關人員一句溫婉熱情的歡迎歸國，更每每令人記憶猶新。

高雄國際航空站的航站建築運用臺灣當國際機場為進出世界的一道門戶，同時也是入港旅客對城市的第一印象。

動線的流暢度與各關卡的設計，通常是航空站設計最重要的要求。國際機場為進出世界的一道門戶，同時也是入港旅客對城市的第一印象。

Kaohsiung International Airport

When designing airports, traffic efficiency and secure checkpoints are generally the most important. Kaohsiung International Airport is the gateway to the rest of the world, as well as asserting a first impression of the city. The Kaohsiung International Airport was constructed using methods popular in Taiwanese large-scale public buildings at the time. It combines structural expression and postmodern architectural style to build cabin spaces with trusses that let in natural lighting.

右圖、左上二圖：高雄國際航空站提供

設計者	羅興華、王承熹、鄒守棟
位置	小港區中山四路
啟用時間	1996 年
結構材料	鋼骨、鋼筋混凝土、帷幕牆系統

72

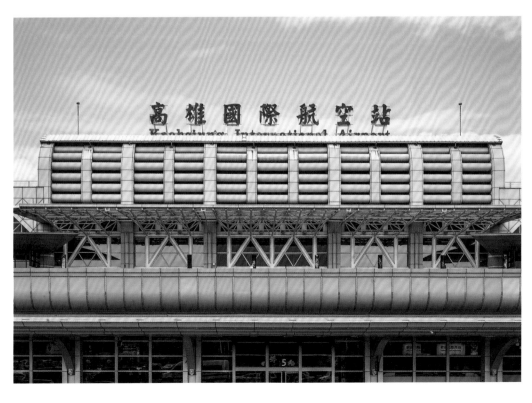

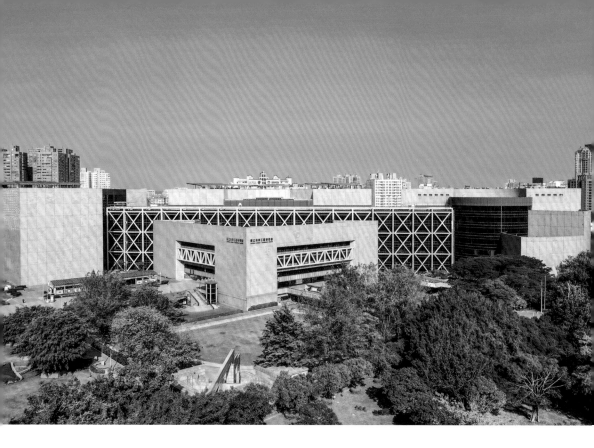

國立科學工藝博物館／三民

文／陳家宇

國立科學工藝博物館落成於一九九七年，是國內第一座應用科學博物館。其與一九九四年開館的高雄市立美術館分據北高雄的東、西兩側，平衡了美術與工藝的展覽空間需求。

科工館全區的佔地面積為十八‧三七公頃，主館為地下一層、地上六層的建築。樓地板面積近三萬坪，採用具現代感的幾何形狀量體：中心的三角形與兩翼的圓形與方形，以帶有科技感的整層桁架玻璃帷幕走廊串聯起來。

建築體的拆離與重新串連，為外觀帶來複雜的效果，如同自成一格的高科技城市。有趣的是，圓型量體內部的圓形天窗與弧型陽台，頗有向萊特設計之紐約古根漢美術館致敬的意味。量體因擬仿與拼貼而產生的複雜性，也在建築外觀灰色交丁的石材上重歸統一。

科工館所在地的前身為六號公園，偌大的公園陪伴孩子嬉戲成長多年。科工館開館後，逐漸成為熱門的親子互動與科學自然教育場域，也延續了以兒童為主角的在地歷史。

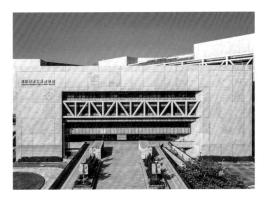

National Science and Technology Museum

Built in 1997, the National Science and Technology Museum is the first museum of applied science in Taiwan. Together with the Kaohsiung Museum of Fine Arts (which opened in 1994), the museum occupies the east and west ends of northern Kaohsiung, offering art, science, and technology exhibition units. Today, it is a popular location for children and parent activities that involve science and technology.

設計者	三門建築師事務所
位置	三民區九如一路
啟用時間	1997 年
結構材料	鋼骨構造、玻璃帷幕牆，大廳上方為空間桁架構造

73

高雄市立三民高級家事商業職業學校第三期校舍／左營

文／陳玉霖

在六〇至八〇年代期間，臺灣經濟迅速成長。建築活動也開始在後現代主義影響下，呈現多元化的樣貌。

後現代主義可說是為了抗衡過分理性與單一的現代主義而存在。

三民家商落成於民國八十年，深受後現代主義影響，嘗試為臺灣當時的教育系統與建築領域開啟全新的想像。當時的設計者或許也是試圖在這片土地上，埋下一顆更靈活也更自由的種子吧！

這是一棟融合了家政教室、舞蹈教室、圖書室及各科辦公室的校園建築。透過L形的配置，將一切收攏其中。動態且自由的樓梯露台位於L形配置的端點，是放眼望去，校園中最搶眼的建築元素。

透過強調這些教室以外的空間元素，學習活動不再侷限於教室的那一堵牆內。

筆者想像，在這樣的空間脈絡下，學習活動開始漸漸蔓延與交錯，最後擴散到校園與城市的每一個角落。

4

Sanmin Vocational High School of Home Economics & Commerce

The Sanmin Vocational High School of Home Economics & Commerce is heavily influenced by postmodernism and completed in 1991 to inspire new imagination in the Taiwanese education system and architecture industry. The designer plants seeds of flexibility and freedom in hope of future growth. The L-shaped campus that holds home economics classrooms, dance classrooms, a library,and offices.

設計者	江哲銘、張瑞霖、鄭洲楠、蔣紹良
位置	左營區裕誠路
啟用時間	1991 年
結構材料	鋼筋混凝土構造

74

美濃客家文物館／美濃

文／陳佑中

上世紀的最後十年，「美濃反水庫運動」引發全國關注；不同世代的青壯年先後投入返鄉，後續影響遍及全島。今天的美濃客家文物館，也是在這樣的時空背景下孕育而生。

位於美濃湖旁的美濃客家文物館，旨將美濃客家文化以故事性的方式呈現，進而成為具美濃客家地方特色的文物館。其成立於二〇〇一年，由謝英俊建築師事務所設計。

館藏陳列展示美濃地區的語言、衣飾、美食、屋宅、音樂、自然等多元面向的文化，建築變通自傳統台式客家合院，配置約為一四合院格局。惟東側廂房於建築本體往前、後雙向延伸，成為一加長的「單伸手」形式。

合院圍塑出的天井中庭為一寬敞草皮，搭配通往後方的開放式通廊，以及點綴性的半戶外樓梯間，讓休憩於中庭之訪客，在受到四周建築體包覆保護的同時，也能感受到美濃之山水風土。

建築結構以清水混凝土與鋼構屋架為主體，覆上黑色鋼瓦後，建築整體呈現簡單乾淨的灰黑調性，拋棄眾人習以為常的紅磚、木造等傳統語言。參訪者身處以當代技術與材質建造的文物館，也能同時體會傳統美濃客家民居的空間場所氛圍。

Meinong Hakka Cultural Museum
Founded in 2001 and located by the Meinong Lake, the Meinong Hakka Cultural Museum aims to tell stories featuring Hakka culture and become a cultural museum promoting local Meinong Hakka characteristics. The museum was designed by Hsieh Ying-chun Architects, featuring a siheyuan-esque design to exhibit language, clothing, food, housing, music, and nature.

建築看點：
站在這座建築的正面前方，層層堆疊的建築屋頂及灰黑色的建築色調，融合於建物後方的人字山群巒之中，體現著尊重大地的建築精神。

設計者	謝英俊
位置	美濃區民族路
啟用時間	1998 年
結構材料	建物主體為鋼筋混凝土構造，屋頂為鋼骨構架

75

北高雄家扶中心旗山服務處

／旗山

文／陳佑中

北高雄家扶中心旗山服務處落成於二○一八年，為「財團法人台灣兒童暨家庭扶助基金會」位於旗山的服務據點，由曾瑞宏建築師事務所與末光弘和＋末光陽子株式會社聯合設計。

家扶基金會致力於推展兒童暨家庭的社福工作，為偏鄉、貧困、受虐或需要心輔的兒童暨家庭提供協助，亦與民間後援團體及地區性的社服單位相互輔助支援，成為社會安全網的一個重要環節。

為了回應這樣特殊的需求條件，攀岩設施與溜滑梯成為建築外貌的一部分，提供青年與孩童學習、玩耍的場所。

本建築經由熱環境模擬及日照角度的計算，採用自動噴灌的綠化屋頂；同時，樑柱系統的立面框架則披覆大面積的洞洞磚。

由於磚材孔洞具特定傾斜角度，能在讓日照不至直射室內的同時也維持良好的通風採光。建築整體搭配與旗山街屋相仿的拱圈迴廊，風格簡樸且融入環境。

Center for Children and Families

Built in 2018 and located in Cishan District, the Center for Children and Families (Cishan Branch) is a branch of the Taiwan Fund for Children and Families and is a co-designed project by Zeng Rui-hong Architects and SUEP (Hirokazu Suemitsu and Yoko Suemitsu). At the center, rock climbing facilities and slides were constructed to offer young children a safe space to learn and play.

設計者	曾瑞宏
位置	旗山區中正路
啟用時間	2016 年
結構材料	鋼筋混凝土構造

76

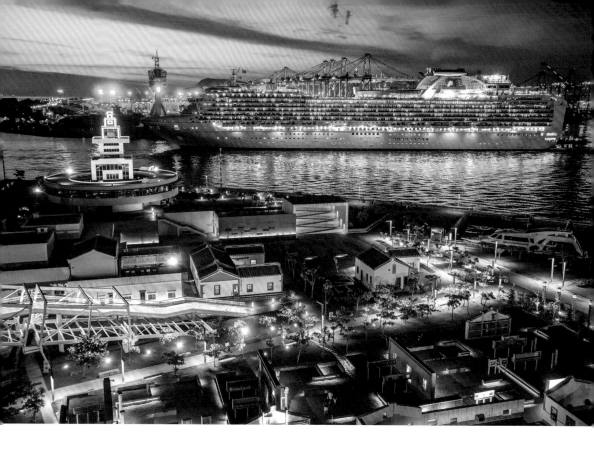

紅毛港文化園區 ／ 小港

文／陳家宇

高雄紅毛港聚落原為旗津南段的漁村聚落，一九六七年高雄港第二港口開闢，紅毛港與旗津因此分離；而被重工業設施包圍的小小漁村，住民的原有生活也因為遭受擠壓而發生改變。二○○七年紅毛港聚落遷村，並改建為高雄港洲際貨櫃中心。高雄市政府於高字塔南塔的周邊土地打造紅毛港文化園區，並於二○一二年落成。

園區以保存漁村史蹟與文化資源為主軸，共分為六大區域；半數以舊聚落既有的建築構件改造而成，譬如園區內的白色「天空步道」，原為臺電廢棄運煤道；原本作為船隻信號塔之用的高字塔，則改造為一間「高字塔旋轉餐廳」。

舊聚落裡的雕花貼磚柱子與牆壁，則以虛實交錯的方式構成「戶外展示區」，並有三合院及二層樓的透天厝，重現漁村聚落裡促狹巷弄的空間記憶，並將時間感凝滯於此。

園區展示館以聚落意象為策展主軸，紀錄紅毛港人世居在此所累積下來的「潟湖」、「蝦苗養殖」、「捕烏魚與卡越仔」、「角頭廟」、「帆筏風華」等文化特色。這些象徵曾與聚落競爭生存權的重工業與海港設施，於是成為時代共同記憶的一部分。

4

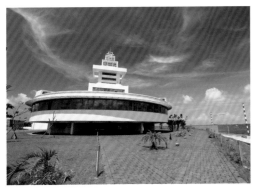

Hongmaogang Village

In 2007, Hongmaogang Village relocated to facilitate the construction of the Kaohsiung Intercontinental Container Terminal. The Kaohsiung City Government later built Hongmaogang Cultural Park on land surrounding Gaozi Tower (Southern Tower); completing construction in 2012. The Hongmaogang Cultural Park is divided into six major zones that feature preserved historical sites and the fishing village's cultural resources.

建築看點：

透過「碼頭候船室」來訪的旅客上岸後，可先概覽舊聚落樣貌，然後順著動線前往「展示館」觀看各種主題的展示。

設計者	張瑪龍、陳玉霖
位置	小港區南星路
啟用時間	2012 年
結構材料	鋼筋混凝土、鋼鐵構造，戶外展示區為原紅毛港聚落既有建材拼貼

77

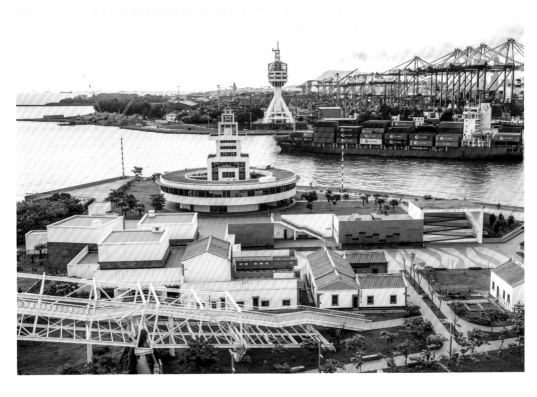

第五階段 二○○○─二○二○ 挑戰時期──城市新運動

一九九五年以後，高雄因全球經濟不景氣而面臨產業轉型的劇變，城市內為數不少的工業廠區，開始變成閒置空間的負資產，呈現全面性的經濟衰退，嚴重打擊高雄市的信心。

面對如此城市與產業結構的挑戰，高雄推動「港市合一」、「高雄捷運」、「城市綠地運動」、「街道改善計畫」、「老街屋保存」、「閒置空間再利用」等都市策略，冀望將巨大的都會空間置入活水，特別是二○○○年之後，推動愛河沿線的景觀改造、城市光廊、文化中心市民藝術大道、駁二藝術特區、亞洲新灣區，將負資產轉化成新價值。

另外，二○○九年高雄舉辦世界運動會，更為「高雄人」建立起應有的驕傲感。隨後完成的大東文化藝術中心與衛武營國家藝術中心，還有即將完工的海洋文化及流行音樂中心，都積極地以高雄專屬的藝文群像，建構出屬於南方的文化品牌。

高雄人承襲二十世紀以來海港與工業雙重發展的城市資源，積極創造多元而極具活力的「新高雄」意象；現在，高雄因應全球氣候變遷的挑戰，也提出「高雄厝」的綠色建築策略，期待以對環境更友善的作為，邁向宜居城市的重要目標。

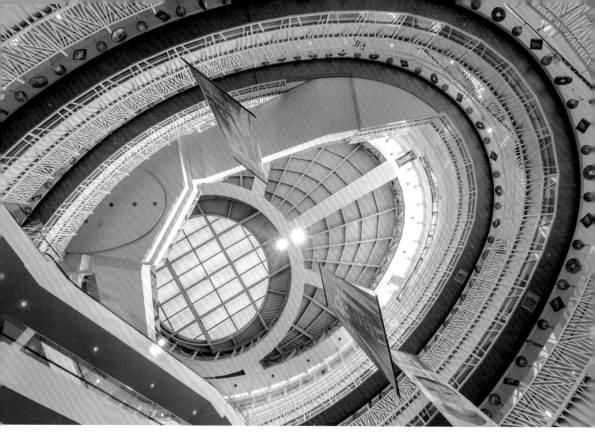

統一夢時代購物中心／前鎮

文／陳玉森

統一夢時代購物中心，象徵一個新時代的人們共同構築的夢，二〇〇七年三月夢時代在高雄開幕。

這座當時東南亞最大的購物商場，委由美國 RTKL 團隊操刀設計，希望能成為一個地方樞紐，刺激經濟與新一代的生活方式，並帶動海港工業區轉型，為這個夢正式揭開序幕。

作為城市中重要性的地標性建築，夢時代的建築本體地上十二層、地下五層，樓地板面積高達十二．一萬坪，落成後也成為高雄市民不可抹滅的城市記憶。

至於 RTKL 建築團隊，是如何讓空間需求如此龐大的建築物與這座城市產生和諧的對話呢？筆者認為，本棟建築最值得一看的部份是「內街」。

建築師將量體在水平向度上一分為二，藉此在兩棟主體建築物之間，創造出類似漸層峽谷的「內街」。內街從地下一層一路向上挑空，讓城市中的陽光、空氣和水，都有機會滲透到這巨大的量體之中。

內街的端點是兩個巨大的都會公園，更藉此呈現南台灣層次豐富的熱帶景觀。

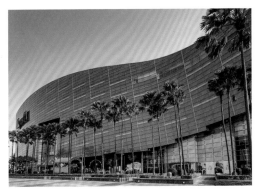

Dream Mall

The Dream Mall, opened in March 2007, is a symbol of people pursuing dreams in the new era. Designed by the American RTKL construction team, the Dream Mall was the largest shopping mall in Southeast Asia at the time of its construction, with the government aiming to turn it into a local hub to stimulate the economy, change people's lifestyles, and drive the harbor industrial zone's transformation.

建築看點：

這座購物中心以兩座建築藉由空橋串聯，建築之間圍塑成類似漸層峽谷的「內街」，讓陽光、空氣和水，都有機會滲透到這巨大的量體之中，猶如為立體城市。

設計者	美國 RTKL 建築設計公司
位置	前鎮區中華五路
啟用時間	2007 年
結構材料	鋼骨鋼筋混凝土、玻璃及花崗石帷幕牆系統

78

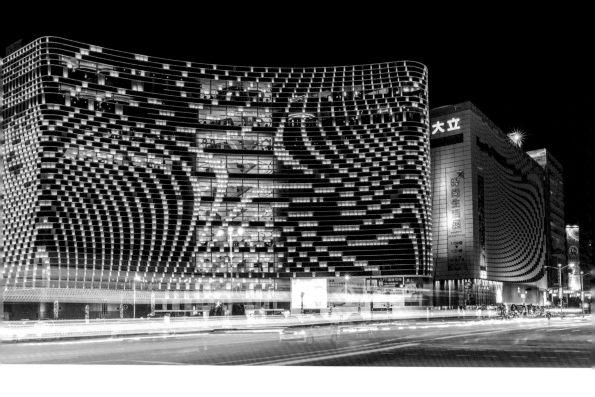

大立精品百貨／前金

文／侯慶謀

大統集團旗下的大立百貨，成立於 1984 年，是台灣最早的日式百貨公司。2008 年由荷蘭 UNStudio 設計的大立精品百貨開幕，外牆帷幕玻璃巧妙組合成永恆之星的圖樣，呼應著英文案名 Star Place。

面對中央公園的立面，非常巧妙地運用水平格柵與垂直網點玻璃背擋，有效解決高雄氣候所面對的遮陽與隔熱問題，並保有訪客望向中央公園的視覺穿透性，將廣大的公園綠意帶到室內。夜間利用網點玻璃作為多彩 LED 光源發光的介面，結合編程軟體控制，讓立面有更多的表情，甚至在特殊節日成為廣告看板，例如 2013 年黃色小鴨來到高雄港展出，在那段時間立面都有黃色小鴨游過的動畫，高度整合且具表現性。

中央挑空空間的設計概念，意圖透過挑空的視覺穿透性及電扶梯的動態配置，營造出所有商店接在單一動線的感覺，如同立體化的公共街道，只是街道以螺旋狀上下盤旋，來賓透過挑空及中央公園來定位，並能在不同樓層指認各個商店位置，創造出高密度都市空間的立體化商店街。

儘管大立百貨經過數次整修與調整，各階段的記憶都深深烙印在高雄人與觀光客的腦海中，與時並進的建築與都市空間，繼續參與著高雄的未來。

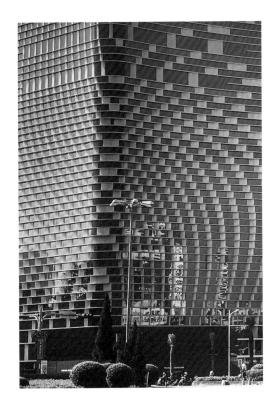

Talee Boutique Department Store

Built in 1984, the Talee Department Store is a subsidiary of the President Group and the earliest Japanese-style department store in Kaohsiung. In 2008, the Talee Boutique Department Store opened next door. Designed by Dutch company UNStudio, the Talee Boutique Department Store curtain walls were ingeniously crafted into eternal star patterns, echoing its English project title "Star Place."

建築看點：

擁有亮麗造型的百貨前方，即是坐落於中央公園內的城市光廊，這個公共景觀於 2001 年啟用，謂為高雄夜間經濟與光環境結合的典範之作。大立精品百貨與城市光廊的環境整合，為高雄這座城市共織絢麗的城市光景。

設計者	荷蘭 UN STUDIO
位置	前金區五福三路
啟用時間	2008 年
結構材料	鋼骨構造、鋼筋混凝土、玻璃帷幕牆系統

79

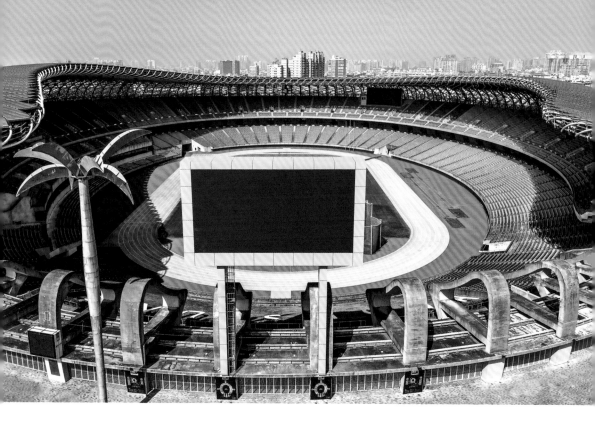

高雄國家體育場（世運主場館）

／左營

文／蔡寧

高雄國家體育場位於高雄市左營區，為舉辦二〇〇九年世界運動會而興建。

這座運動場館可容納四萬座席，若包含臨時席位的增設，可多達五萬五千個座席。除了舉辦田徑賽（取得IAFF認證的四百公尺跑道）、足球賽（FIFA公認的足球場）之外，亦可成為舉辦演唱會、開閉幕儀式等各種活動的多功能設施。

本場館的主要設計概念為「開放式運動場」、「都市公園」、「螺旋連續體」。以平面配置圖來看，整座世運場的平面圖呈現一個問號的形式，開口向世運大道的方向敞開，迎接來自廣場的運動員與觀眾。

同時，這不僅是一座專業的運動場地，也是一座歡迎市民平日散步與休閒的都市公園，而整座場館也與水綠交織的公園融合在一起。

此外，場館的觀眾席屋頂以三十二條旋轉的鋼管進行圈箍，並藉由螺旋的方式與結構結合為一，使整體造形呈現流動與躍動的動態美感。

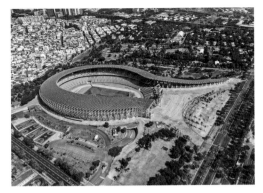

Kaohsiung National Stadium

Located in the Zuoying District, the Kaohsiung National Stadium was built for the 2009 World Games and boasts 40,000 regular and 15,000 and temporary seats. It can be used for various events such as track and field competitions (it has a 400-meter running track certified by IAFF), soccer games (it has a soccer field approved by FIFA), concerts, as well as opening and closing ceremonies.

建築看點：
這座建築的開放性入口意象、視覺穿透性、自由曲線及粗曠材料質感，都是獨特的建築特色。其作為 2008 年高雄世運會的主場館，強化「高雄人」的地方認同。

設計者	伊東豊雄、劉培森、竹中工務店
位置	左營區世運大道
啟用時間	2009 年
結構材料	鋼骨構造、清水混凝土，觀眾席屋頂為太陽能光電板（棚架）

80

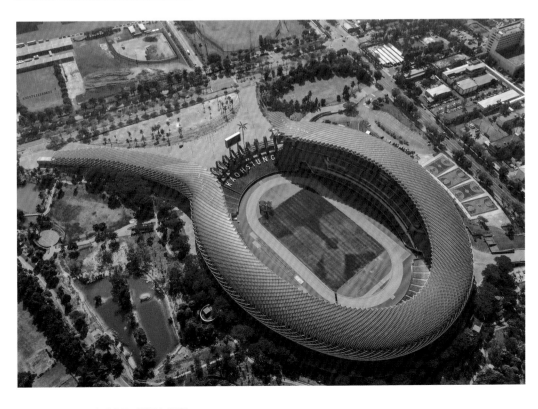

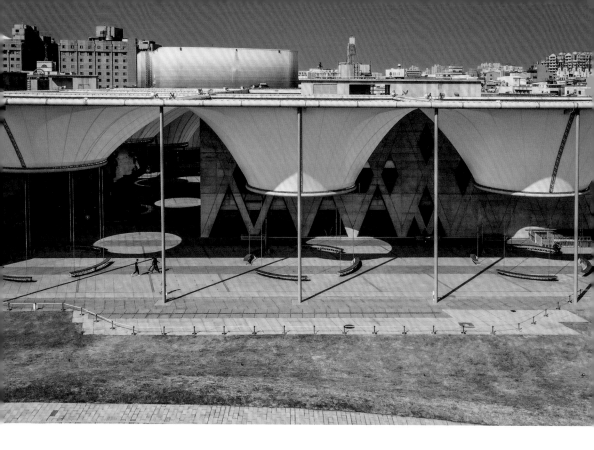

大東文化藝術中心／鳳山

文／龍霈

大東文化藝術中心最大的亮點在於熱氣球造型的薄膜構造，以及 X 型清水混凝土特殊造型的外牆，是輕盈與穩重的極佳融合。

不使用傳統集中量體的設計手法，將演藝廳、展覽館、藝術教育中心、圖書館四棟建築分開。量體配合周圍城市的尺度，能將城市居民牽引到有遮陽避雨的半戶外空間，自然而然地駐足停留。薄膜與建築體形塑的戶外廣場設計良善，讓廣場、室內通廊延伸至室內空間，兼具通風舒適及視覺穿透性佳的優點。此空間充分展現自然氣候與建築的合作關係，薄膜的輕巧與混凝土的穩重，形成詩意空間的流動性。陽光普照時，觀賞隨時間流轉而變化的光影；雨天時，凝視水珠由薄膜集結落下的情景，皆令人玩味。

本案建築設計符合展演的功能需求，而適當的尺度與良善的開放空間，可以窺見設計者的用心，以及對城市環境與使用者的重視。在大東文化藝術中心，除了可以觀看表演，也可攜帶家裡老小，一起乘涼、交流與探索，即使在沒有活動表演時，也成為提供民眾文化體驗的另類廣場。

Dadong Arts Center

The Dadong Arts Center is best known for its hot air balloon-like structure and X-shaped béton brut facade, which is a perfect fusion of lightness and stability. Unlike the traditional approach of connecting different spaces, the center's Performance Hall, Exhibition Hall, Art Education Center, and Library are distinguished and designed according to the surrounding urban environments.

建築看點：

本案巧妙地在三座建築之間設置薄膜頂棚，形塑為可遮風避雨的半戶外空間，讓建築的室內活動自然而然地延伸至戶外，並具有通風良好的優點。

設計者	張瑪龍陳玉霖聯合建築師事務所＋ de Architekten Cie
位置	鳳山區光遠路
啟用時間	2010 年
結構材料	演藝廳及展覽館為清水混凝土外牆、鋼骨樑柱及 LOW-E 玻璃，戶外廣場上方為薄膜構造

81

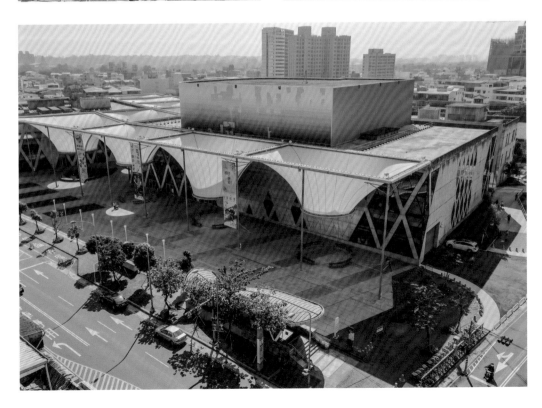

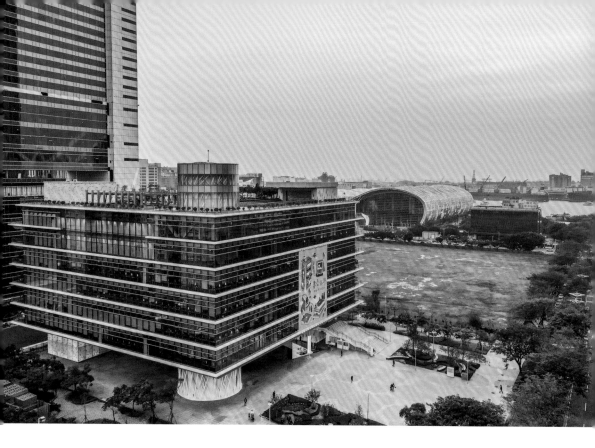

高雄市立圖書館總館／前鎮

文／劉呈祥

現代的圖書館不僅提供城市藏書的需求，更是一種當代的生活型態。二〇一四年高雄市立圖書館總館完工後，絡繹不絕的人潮便詮釋了一個以資訊與知識為主的時代意象。在這裡不僅可以閱讀、吸收知識，更有咖啡、餐飲、孩童圖書館、藝文展演與舉辦講座等可能性，呼應以農為生的臺灣傳統社會，對於在榕樹下匯聚生活、交換知識與交流情誼的文化想像。

高雄市立圖書館總館的設計，就是回應人與樹的共生關係。除了「樹中有館，館中有樹」的生活意象之外，也讓出一樓空間，營造出半戶外的廣場迴廊供市民聚會，並連接充滿綠意的新光路。整體建築構造採懸吊式模組設計，藉此創造出通透、無柱的內部圖書館空間，而寬闊的南側與西側則為反映高雄厝的綠植陽台。

建築的主要結構為四邊以服務盒圍成的結構材料，並採用玻璃與鋼柱構成通透的樹狀結構。為了良好的採光，平面更增添穿透上下的樹洞；如此一來，不僅可以增加大面積樓地板的內部採光，也增加冷熱空氣的交換，可說是運用科技解決因都市而產生的綠島效應，並創造出綠意盎然的閱讀環境。如今，位於頂樓的新灣花園更變成新興景點，在這裡看晚霞、吹海風，傍著文化的大樹，也成為專屬港都的美好享受。

Kaohsiung Main Public Library

The design of the Kaohsiung Main Public Library symbolizes the symbiotic relationship between people and trees by introducing the image of "trees in a library; a library in trees." The New Bay Garden on the top floor has become a new landmark, where visitors can enjoy the pleasant evening view, sea breeze, and a cultural atmosphere.

建築看點：

這座玻璃盒子透過四個結構核或樹狀結構，為一樓空間創造無樑無落柱的開放性廣場空間，以及建築頂端內夾出圓形的樹洞空間，為圖書空間創造良好的光環境。

設計者	劉培森
位置	前鎮區新光路
啟用時間	2015 年
結構材料	鋼構造、懸吊結構

82

衛武營國家藝術文化中心／鳳山

文／龍霈

相較於結構方正的臺北國家音樂廳，衛武營國家藝術文化中心遠看就像天降的巨大 UFO。這座全球最大的單一屋頂綜合劇院，更凸顯南方高雄自由奔放的城市感。

連續流動的整體空間如同有機的洞穴，不禁讓人與伊東豐雄建築師設計建造的臺中大都會歌劇院做個簡單的比較。

相較於臺中大都會歌劇院以鋼筋混凝土為構造，衛武營則以鋼構為結構，造型操作與懸挑尺度可說更為自由。在競圖階段，其主要概念是將樹冠轉化為波浪屋頂，並藉著大屋頂來將館內的四個表演空間統整起來，如同一個個氣泡，進而塑造出輕盈通透且流動性佳的開放空間。此類似樹蔭下的活動空間，也讓室外活動能夠延伸到室內。

當年看到天真直接的榕樹概念有些令人荒爾，但在看到現場的空間體驗後，比如戶外斜坡將行人緩慢且有層次地引導至建築物，進而柔化巨大的量體感，充分展現親近人群的尺度，也不得不佩服設計者成功落實尺度與設計的概念。建築立面採用金屬板形成連續曲面，進而蜿蜒形成強烈的船舶意象；人群可以從四面八方進入建築體，並在過渡內外的半戶外空間進行各類表演。每當音樂與戶外鋼琴演奏聲響起，繚繞的聲音便藉著空間綿延傳遞，就如同身歷其境來到老榕樹下參與活動的豐富感受。

National Kaohsiung Center for the Arts

The National Kaohsiung Center for the Arts (Weiwuying) resembles a gigantic UFO. As the world's largest single-roof comprehensive theater, Weiwuying demonstrates Kaohsiung's boundless nature. The building is accessible from all sides, with various performances delivered in a semi-outdoor space.

建築看點：

多曲面方盒子內部創造了四個建築空間（氣泡），內鑲流動的開放性空間（樹洞），類似於室內即戶外的延綿空間特性，與大東文化藝術中心薄膜構造與三棟建築空間的配置方式有異曲同工之妙。

設計者	荷蘭 Mecanoo Architecten
位置	鳳山區三多一路
啟用時間	2018 年
結構材料	鋼骨鋼筋混凝土構造，外牆運用造船技術組裝出不規則形鋼板表皮，以及具隔音性能之 3D 曲面金屬屋頂板

83

高雄捷運美麗島車站／新興

文／陳家宇

高雄捷運美麗島站位於中山路與中正路交叉口，亦為美麗島事件的發生地。日本建築師高松伸以「祈禱」為名，設計出四座玻璃帷幕的出入口。

其三角造型讓人聯想到日本的合掌造民居建築，平面則像是倒船首的弧形，往路口逐漸收攏高起，並以影池強化其紀念性。

為了不讓電力管線妨礙玻璃帷幕的純粹性，於是將投射燈安裝於地面並往上照射，吊掛於頂部的鏡面鋼板將光線反射回地面，並照亮整座帷幕建築。

周邊設施如通風塔與無障礙電梯，則以圓形格柵來融入這四座紀念性極強的入口建築，並將通風塔壓低至近乎一米。從這些特殊的設計便可讀出日本建築師的匠心獨具。

途經長長的電扶梯往下走，空間感再次令人豁然開朗。

眼前的光之穹頂由義大利藝術家水仙大師設計，並委由德國百年 Derix 玻璃工作坊製作，媲美歐陸教堂的玻璃彩繪工藝，讓美麗島站更添崇高的氣質。

5

Formosa Boulevard Metro Station

The Formosa Boulevard Metro Station sits at the Zhongshan Rd. and Zhongzheng Rd. intersection, marking the location where the Kaohsiung Incident once took place. The metro station looks like an inverted bow gradually raised towards the intersection, with a reflection pool in place for visual enhancement.

建築看點：

捷運美麗島站利用中山路與中正路的圓環紋理，生長出四座玻璃帷幕空間，每座收攏的玻璃尖塔一併往道路圓環的中心對應，形塑獨特的都市地景。

設計者	日本高松伸
位置	新興區中山一路
啟用時間	2008 年
結構材料	鋼構造（地上站體）、玻璃帷幕牆系統

84

高雄捷運中央公園站／前金

文／陳玉霖

一九九九年高雄市捷運系統開始興建。自那一刻起，市民的移動行為與生活樣貌也隨之改變。

高雄捷運中央公園站位於五福商圈內，結合城市中的大片綠地，為匆匆來往的現代人提供一個停留的理由與一處喘息的空間。

首先，英國 RSH+P 建築設計團隊創造一個名為飛揚的大屋頂，接著在這片屋頂下創造出半戶外的車站大廳。

這處半開放的場域，提供封閉捷運系統與開放綠地系統之間的緩衝空間。它擁有更大的彈性，讓城市中各式各樣不同屬性與尺度的活動在此發生。

站體上方的大屋頂，由在地船艦製造商——中信造船承製，由鋁合金鈑件構成，鈑件事先經過精密的數位計算及切割，再以焊接方式組合成最終成果。

兩百多噸的大屋頂，由十六支鋼構合力斜撐，展現結構力學之美。同時呈現極佳的開放感及空間的連續性，也巧妙地將開口於中央公園的景觀軸線上。車站本身的穿透性融合於公園之中，為城市地景創造科技感與自然風貌。

Central Park Metro Station

The Central Park Metro Station is located inside the Wufu Shopping District and connected to large green areas that offer travelers a reason to stay and a breath of fresh air. British architectural firm RSH+P designed a large roof called "fly" and a semi-outdoor station lobby for this station.

建築看點：

黃色樹狀結構為車站上方撐起飛揚的金屬曲面屋頂，這片屋頂下創造出半戶外的車站大廳，空間視覺穿透性搭配公園景觀，猶如城市裡的花園車站。

設計者	Richard Rogers(RSH+P)
位置	新興區中山一路
啟用時間	2008 年
結構材料	鋼骨構造（地上站體），站體屋頂為鋁合金板構成

85

駁二藝術特區／鹽埕

文／侯慶謀

駁二成為藝術特區之前，其實已有數十年歷史。其作為鹽埕港區的倉庫群，歷經繁華與沉寂；在隨著港口圍牆拆除，港與城市重新連結之際，城市與海洋的關係也亟需眾人集思廣益，該如何往前走？

二○○○年，市府團隊為了尋找國慶煙火的施放地點而走進高雄港區勘查，並因此發現了駁二倉庫。二○○一年在地藝術家匯集熱情與能量，成立「駁二藝術發展協會」，開始推動駁二藝術特區的開幕與發展。二○○四年交由樹德科技大學營運管理，並以彩色壁畫創造藝術特區不同的氛圍。自二○○六年起，高雄市政府文化局自力營運至今，創下全臺唯一、公部門成功營運藝術特區的佳例。十多年來，駁二不斷引進各類環境藝術，打造出處處都是打卡點的盛況，並將經營管理區域擴至近二十公頃的二十五棟倉庫。

同時，具在地特色的年度大型活動也逐漸立下品牌聲譽，譬如民間發起之臺灣第一個以城市為名的國際設計展「高雄設計節」、逾百間系所參展的「青春設計節」、駁二勇市集、駁二動漫祭、高雄藝術博覽會、高雄漾藝術博覽會等，一面策劃各類精彩展演、一面連結新興文創產業，同時發展藝術家進駐計畫，推動國際藝術交流。駁二藝術特區帶動高雄港周邊區域的蓬勃發展，促成城市與海洋的成功鏈結，更積極邁向高雄港的下一個百年。

5

86／100　　192

Pier-2 Art Center

Prior to its transformation to art center, Pier-2 housed Yanchengpu warehouses for decades. As the once-bustling pier gradually ceased activity, walls around the port were removed, prompting all to rethink the relationship between the ocean and the city. The Pier-2 Art Center is now a cultural hub that actively shapes Kaohsiung's next hundred years.

建築看點：

駁二藝術特區以大勇區、大義區、蓬萊區及鐵道文化園區組成，倉庫改造而成的藝文空間、商業建築各具特色。運行於駁二特區的高雄輕軌，注入特殊的環境景致；位於鐵道園區末端的公園陸橋為高雄城市蓬勃發展的見證。

位置	鹽埕區大勇路
啟用時間	2002 年
結構材料	倉庫群多數為加強磚造、鋼筋混凝土樑柱（補強）、屋頂木構架

86

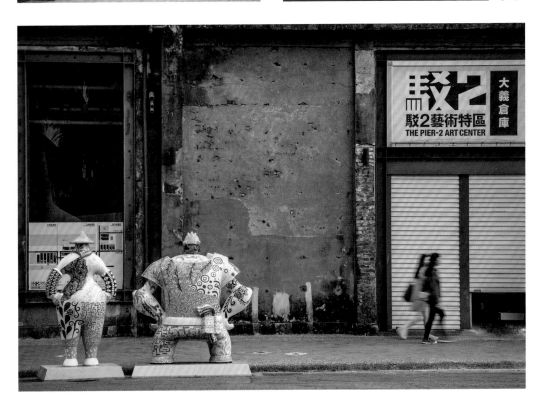

MLD 台鋁 ／ 前鎮

文／蔡寧

「MLD 台鋁」是高雄將重工業的廠房空間轉作新生活場域的代表建築。其空間最早是日本人投資建設的第一個海外鋁廠，以大規模鋁板產能供應二戰的軍備與工業需求，並一度成為全世界規模第二大鋁廠。

隨著產業移轉且榮景不在，舊空間閒置到二〇一三年；在由 MLD 團隊進行空間改造與設計後，轉型為複合餐飲、宴會、書店、展演廳與影城的商業空間。

MLD 即企業英文的縮寫（Metropolitan Living Development），意即公司對自我品牌的定位：「新生活的提案者」。

建築量體為長達三百米的台鋁 MLD，配置於兩大入口。其通道貫穿廠房，並將空間切分成三大區域；串聯前方道路及後方停車場區的動線，提供了相當舒適的步行體驗。

外觀造形上，多角度的玻璃帷幕單元構成建築立面的無限延伸感，而純黑的外觀則為建築物帶入都會的時尚風格。

進入建築內部時，依然可見老鋁廠的 Y 型鋁構樑柱被完整保留下來，成為商場的一部分，以不同的方式再度融入市民的新生活。

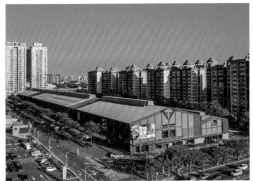

MLD

MLD stands for "Metropolitan Living Development," and is a repurposed heavy industrial plant. The facilities once housed the second largest aluminum factory in the world. With the city's shift in industrial focus, the MLD team redesigned and transformed the space into a commercial center with restaurants, a banquet hall, a bookstore, a performance hall, and cinemas.

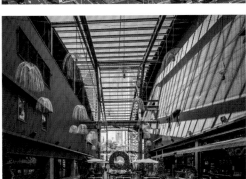

設計者	宇寬設計事業有限公司
	（建築外觀）
位置	前鎮區忠勤路
啟用時間	2015 年
結構材料	鋼骨構造

87

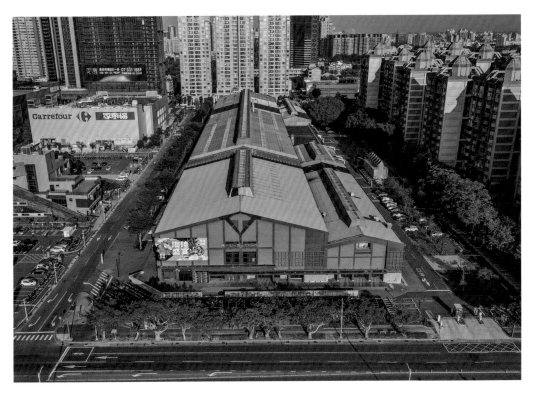

中鋼集團總部大樓／前鎮

文／劉呈祥

中國鋼鐵公司為金屬冶煉的專業。若在中華文化中尋找冶煉的足跡，便可見商周時代的青銅冶煉與四足方鼎，此堪為設計概念的啟發。鼎居古代禮器之首，古時的四足之鼎用於祭祀大地，同時也象徵厚實穩重、堅毅不拔的鋼鐵精神；以古器為出發點的概念，也呼應當代的金屬製作專業。回應鼎器的四方意象，這棟建築主要的空間設計構想圍繞著服務核心四邊對稱的基本型態，以向上八個樓層為一單位，四個單位互相傾斜的延展，形成大樓設計的主要空間構想。

建築外殼為低發射率的玻璃帷幕系統，並以雙層帷幕的方式引入空氣，藉以調節玻璃大樓的微氣候環境；並再藉由雙層的建築外層，包圍出可以流通的空氣層，進而展開皮層對流，以解決玻璃帷幕時常遇到的熱問題。不斷傾斜旋轉的帷幕系統也是營造時遭遇的挑戰之一。為了完成不斷變化的外帷幕系統，開發了四次可供微調的帷幕吊裝系統，使簡約的型態有機會實現。

內部空間以開放式平面圍繞服務核設計，使樓層平面展現出更高的穿透性及通透感。將高科技運用在建築營造上，也讓化繁於簡的設計賦予大樓古典氣質的美感。每當夜晚來臨，燈光設計讓大樓成為港區的亮點，如火炬般照亮整座城市。

CSC Headquarters Building

Echoing the square imagery of a smelting cauldron, the CSC Headquarters Building is established around the theme of symmetrical four-sided forms that symbolize a service core. Upon nightfall, lights illuminate the building like a torch that lights up the city.

建築看點：

這座建築的四個面各以四段菱折線單元組成，透過玻璃帷幕菱形分割與相互交疊的線條，創造簡潔且富科技感的建築外觀，有別於長谷世貿大樓的裝飾性，亦為高層建築新時代之作。

設計者	姚仁喜
位置	前鎮區成功二路
啟用時間	2012 年
結構材料	鋼骨構造、鋼筋混凝土、玻璃帷幕牆系統

88

高雄展覽館／前鎮

文／劉呈祥

山與海是高雄獨特的天然地景，而高雄臨港區則是大型都市建設的催生地。這裡包含運輸、物流、經貿乃至文化、休閒等公共面向，而高雄展覽館正是一座串連都市及港灣水域的當代展覽中心。

佇立於港灣的首要挑戰，就是要回應強烈的海陸風影響。透過當代電腦的流體力學計算，建築外型由波浪型屋頂桁架、四層鋼骨結構及大跨距的建築皮層來定義，而建築屋頂與外牆則整合成單一結構，藉此騰出最高二十七公尺、更通透的展示空間。

這樣的空間創造出大型器械、船舶展覽的可能性，也回應高雄工業、海港的產業特質，並提供良好通透的空間品質。

建築結構材料除了使用鋼筋混凝土為地基，地上結構皆採用鋼構與帷幕系統，藉以達到建築輕量化的目的。

最具特色的帷幕系統面板也以三角形構成，如同以電腦運算中的網格（Mesh）系統構成自由的曲面；建造前也透過先在電腦風洞模擬環境影像，並預先製作面板，讓自由形體的大型結構得以落實。

Kaohsiung Exhibition Center

The important building in the Kaohsiung Harbor area is a spacious contemporary exhibition venue - Kaohsiung Exhibition Center. The center connects the city and the waterfront, with an exterior that exposes the wave roof truss and four-story steel bone structure under a long span building skin.

建築看點:

這座建築外覆波浪形、大跨距的建築皮層,將屋頂與外牆整合成單一結構,透過三角形帷幕板構成自由的曲面。將新時代的高雄展覽館與戰後時期的高雄聖保羅堂一起研究,正好有著相同的結構元素與大跨距空間表現。

設計者	劉培森
位置	前鎮區成功二路
啟用時間	2014 年
結構材料	鋼骨構造、鋼筋混凝土、牆面為玻璃帷幕系統、屋頂為三角形金屬單元帷幕組成

89

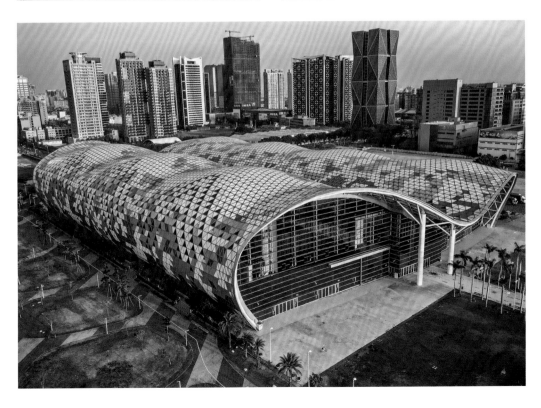

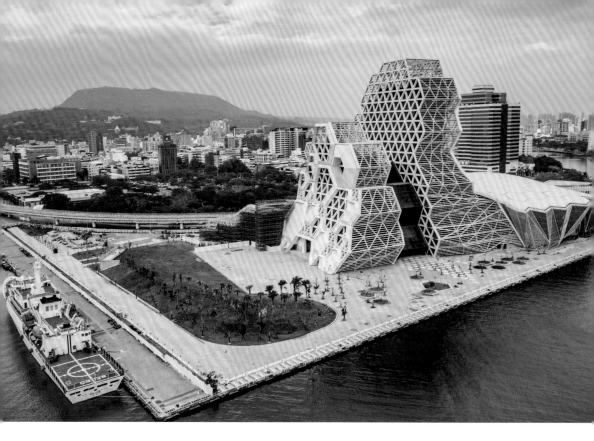

海洋文化及流行音樂中心／鹽埕

文／龐霈

海洋文化及流行音樂中心位於高雄港十一至十五號碼頭（光榮碼頭與真愛碼頭），是港市合一的重要標的，也是城市與水岸的再結合。

本案的挑戰在於如何吸引城市人潮往海岸流動，將原本工業化的水岸與城市重新連結。因而，這也是再造臺灣工業港區的特殊案例。相信其格外吸睛的造型與重要的地理位置，未來也會是高雄民眾喜愛的打卡熱點。此方案的設計者——來自西班牙的 Manuel Alvarez Monteserin Lahoz 團隊，把深植於文化中對陽光與水的熱愛鎔鑄於建築設計，讓人感同身受。

建築由六邊型的型態組成，正如同蜂巢的有機性，讓人感受到自然的生命與持續的成長。團隊設計了許多半戶外空間，這些連接各棟主要建物的室內空間，讓人能悠然地漫步於港邊的水岸。主要量體在光榮碼頭自平行走向轉而向上，而從駁二藝術特區旁邊的公園路五金街上望去，這個巨大的金屬量體不僅顯眼，某種程度上也呼應了繁華一時的工業渦輪機具產業。

至於其顯眼的建築造型是否契合高雄，或許見人見智；但作為一個指引性的地標，的確成功達到了目的。

5

Kaohsiung Music Center

The Kaohsiung Music Center is an important landmark signifying the harmony between the port and city as well as a symbol of the city and bay's connectivity. Though whether the distinct architectural design matches Kaohsiung may be a matter of preference, the KMC serves well as a distinctive landmark to the city.

建築看點：

海洋文化及流行音樂中心分為大型室內表演廳、展示中心、室內展覽館及小型展演空間，分踞真愛碼頭與光榮碼頭，以空中步道及輕軌串聯，其與高雄展覽館、高雄圖書館總館等作為港區再造指標之作。

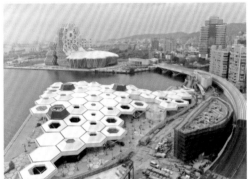

設計者	西班牙 Manuel Alvarez Monteserin Lahoz 團隊
位置	鹽埕區公園二路
啟用時間	預定 2021 年
結構系統	鋼骨構造、鋼筋混凝土，牆面為不規則金屬與玻璃帷幕組成，大型室內表演廳屋頂為空間桁架與六角形金屬屋面板組成

90

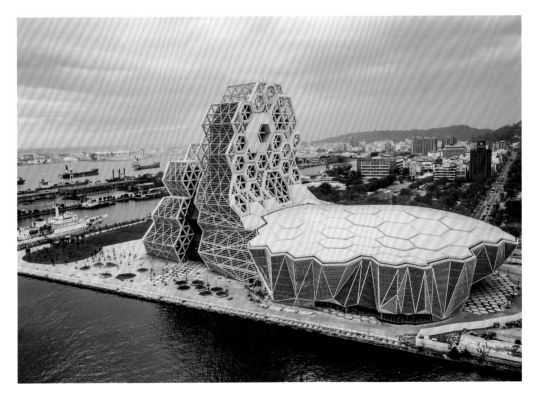

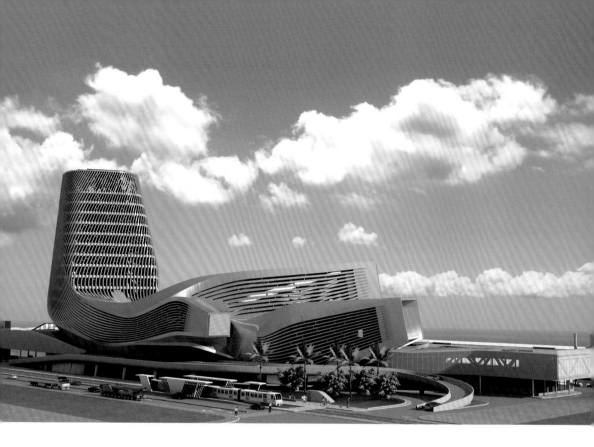

高雄港埠旅運中心／苓雅

圖／臺灣港務股份有限公司高雄港務分公司

文／陳家宇

港埠旅運中心位於高雄港的十八號碼頭，為高雄港客運專區及亞洲新灣區計畫的一部分，可同時停泊兩艘二十二萬·五萬噸的大型郵輪。

其外觀如同一隻靈動翻身的鯨魚，為地上十五層、地下二層的鋼構建築。由於機電管線走中間的水平管道空間，解放了天花板作為機電設施的束縛，得以在內部表現與外部相同的流動感。

建築師特別強調，港埠旅運中心與機場的不同，在於與都市的緊密結合；這點表現在街道的延伸、水岸的開放與文化商業活動的開放等面向上。

市民可以從市區散步到二樓的戶外平台自由活動並觀賞海港景色，而一樓的旅運中心則與市民的公共空間區隔開來，以利於管制。

高雄港從早期純粹的貨流往來，到打開為一個市民可以「去」的開放空間，到現在成為一個國際遊客可以「來」的口岸；高雄港埠旅運中心的落成，則象徵近十年來，高雄港與市區融合的里程碑。

5

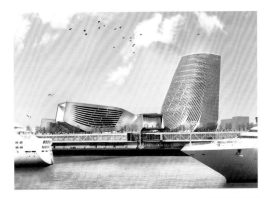

Kaohsiung Port and Cruise Service Center

The Kaohsiung Port and Cruise Service Center located at Pier 18 of Kaohsiung port looks like a flexible, turning whale. The Kaohsiung Port and Cruise Service Center symbolizes a milestone in the integration of Kaohsiung port and the urban area over the past decade.

建築看點：
高雄港埠旅運中心將成為高雄海港旅運的重要門戶，其多向度的曲面量體、具透明感的金屬外觀，將高雄港工業空間注入科技感。

圖：臺灣港務股份有限公司高雄港務分公司提供

設計者	美國 RUR Architecture DPC、宗邁建築師事務所
位置	苓雅區海邊路旁
結構材料	鋼骨構造、空間桁架、金屬帷幕系統

91

那瑪夏民權國民小學／那瑪夏

文／陳玉森

「人類在生態系裡不是單獨存在，是我們對大自然、對生態系的依賴，綠建築是回歸到這件事情。」

——九典聯合建築師事務所，郭英釗建築師

二〇〇九年的莫拉克風災，導致那瑪夏民權國小的校舍幾乎全遭土石流掩埋。隔年學校遷至現址，新校園的重建展開，並於二〇一一年正式啟用。若將二〇〇九年的八八風災視為一次大自然的反撲，那或可將二〇一〇年的學校重建，視為一次嘗試與大自然握手言和的機會。

設計團隊——九典聯合建築師事務所從尊重在地氣候環境的觀點出發，設計上利用校園南邊的開口迎接南風，藉以促進校園整體的空氣對流；北邊的量體則用以阻擋冬季時冷冽的東北季風，塑造南向的冬季活動廣場。

在教室空間設置上，北向採光天窗配合高明度的室內材料，將陽光均勻帶入室內，並減少人工照明的使用。另外也設置側向的天窗，夏天時可供通風，冬天則關上保暖。

同時也配合高山上充足的強風與日照，設置風力發電與太陽能發電系統，最終邁向全臺第一座達到「淨零耗能」的校園。

Namasia Mingchuan Elementary School

The architectural team of this project, Bio-architecture Formosana, based the design on the local environmental climate.With sufficient strong wind and sunshine, the campus boasts both wind power and solar power generation systems, becoming the first "net zero-energy" campus in Taiwan.

圖：那瑪夏民權國小提供

設計者	郭英釗
位置	那瑪夏區平和巷
啟用時間	2011 年
結構材料	鋼筋混凝土造，鋼骨構造、木質屋面板

92

高雄美國學校／左營

文／侯慶謀

教育部於二〇一一年首次提出「中小學國際教育白皮書」，以「培育具備國家認同、國際素養、全球競合力、全球責任感的國際化人才」為目標，從課程發展與教學、國際交流、教師專業成長與學校國際化等四個面向實施國際教育。

但在教學空間的設計上，又該如何配合呢？我們在高雄美國學校的這個案例，或許能找到一些解答。

高雄美國學校成立於一九八九年，提供幼稚園至十二年級的課程，配合學校的教學理念，誠如張瑪龍陳玉霖聯合建築師事務所的設計說明：

「高度流動與可變動的建築動線規劃，讓師生盡可能容易接觸各種教育資源，穿透性的空間邊界除鼓勵各學科的跨域整合外，也讓教學成果隨時呈現。為了讓這個概念成型，將兩個合院與數個盒狀的建築體並置，做到空間洄游、室內外融合、空間可變動的效果。」

建築設計無法解決教育問題，但必須明確回應新的教育理念。高雄美國學校的建築設計，可說為當代的臺灣校園建築立下了典範

5

Kaohsiung American School

Kaohsiung American School was established in 1989 as a private school that provides Pre-K to grade 12 courses. The design of Kaohsiung American School sets a model for contemporary school buildings in Taiwan that also reflects new educational concepts.

建築看點：

建築群以合院形態的配置，為行政與教學空間帶來有效率的建築動線；建築外觀以多層次的玻璃、水平帶狀金屬板搭配淺色調的外牆，以及大面積的採光，創造明亮且穿透性的校園建築。

設計者	張瑪龍、陳玉霖
位置	左營區翠華路
啟用時間	2016 年
結構材料	教學群為鋼筋混凝土構造，體育館為鋼骨鋼筋混凝土構造

93

中都濕地公園／三民

文／陳佑中

位於愛河旁的中都濕地公園，由郭中端建築師主持的中治環境造型顧問有限公司設計規劃，二○一一年落成啟用，占地十二・六公頃。

愛河一帶原本是黏質土壤的內陸淺海。追溯至明清時期，該區曾是著名的龍水港渡頭。日治時期隨著打狗港闢建與鐵路發展，並因應迅速成長的都市需求，設立於一旁的唐榮磚窯廠便成為當時建造房舍所需磚材的主要供給來源。

一九六○、七○年代左右，因取土製磚而形成的低窪地成為木合板工廠的儲木池，造就現今濕地公園的雛形。一九八○年代合板業外移，這裡便長期淪為建材廢料及各式垃圾的棄置場。直到二○○九年，透過市地重劃與地景整治工程，才得以成為今天的景觀風貌。

配合高雄濕地廊帶的願景，中都濕地公園除了讓闊別多年的民眾再度親近這片土地外，也成為多達五十八種，包含灘地水鳥及許多候鳥遷徙過境時的休息站與棲息地。

單單公園中的生態復育島，就有八十餘種臺灣原生植物。暴雨來襲時，公園還能同時扮演都市滯洪池的重要角色。

Jhongdou Wetlands Park

Jhongdou Wetlands Park is located along the Love River and covers an area of 12.6 hectares. The park was opened in 2011 and has since become a rest station and habitat for up to 58 species of waterfowl and many migratory birds in transit.

設計者	郭中端
位置	三民區同盟三路
啟用時間	2011 年
結構系統	遊客服務中心下層為鋼筋混凝土樑柱、上層為木樑柱，屋頂以金屬屋頂板與木質屋面板組成

94

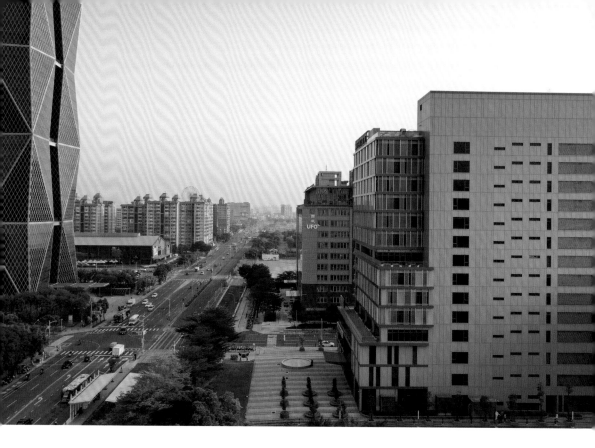

高雄軟體園區育成研發大樓及雲端資料中心／前鎮

文／劉呈祥

高雄軟體園區的地理優勢得天獨厚，依傍高雄港並位於臨港區，是高雄港區、高雄展覽館、中鋼總部大樓、高雄市立圖書館總館、台鋁 MLD、環線輕軌等新興商貿、交通建設匯集的地帶。

高雄軟體園區育成研發大樓及雲端資料中心的主要目標在於吸引科技產業的上下游產業鏈及指標性公司進駐，並期待吸引科技人才，特別是與軟體相關的人才教育並顧及訓練的未來性；遠程目標則是平衡臺灣南、北科技產業的發展，期盼高雄能從重型工業轉向以科技為首、智慧密集的產業方向努力。

其建築特色以當代的鋼構混凝土辦公大樓為基礎，並輔以智慧大樓的概念。設計重點落在建築立面，藉由轉化數位科技的想像、雲端數位中心的意象，透過網點玻璃、節能玻璃以及金屬擴張網與面板構成建築立面數位雲的概念，以及如同數位資訊韻律所設計而成的皮層系統，而賦予本建築節能與綠建築的可能性，並藉此討論未來科技與永續之間的關係。

Incubation & Research Building and Cloud Information Center

The main objective of the Incubation & Research Building and Cloud Information Center in Kaohsiung software park is to build an industrial chain that attracts key companies in the technology sector. The building encourages the potential of energy-saving green buildings, opening a discussion of future relationships between technology and sustainability.

設計者	許銘陽
位置	新興區成功二路
啟用時間	2014 年
結構材料	鋼骨鋼筋混凝土構造、玻璃帷幕牆系統

95

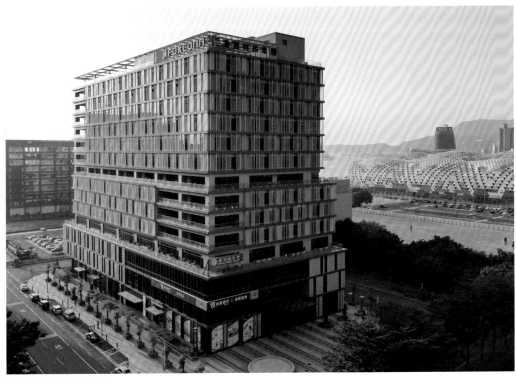

經濟部傳統產業創新加值中心

／楠梓

文／龍霈

經濟部傳統產業創新加值中心位處工業區管制區域內，在工業區繁複的都市紋理與周邊交通要道的繁忙交通中，其建築立面成為顯眼的都市標記。

此建築為五角形量體，似乎沒有顯著正面，也沒有恢宏的主入口，而更像一棟安靜平和的建築，顯得易於親近。

建築師選擇的平面與型態，契合周圍複雜的環境，然而立面以透明玻璃為底，外殼覆以白色鋁板，形成雙層牆的建築立面，帶有輕量且多層次的造型意象，同時又讓人感受它與周圍環境的不同。

我認為建築表現性的掌握是個挑戰，需與複雜的環境共存，同時表現其特徵；可能也恰如其名，既傳統又創新，締造出一種大隱於市之感。

低層樓開窗較少的設置，適當保護建築使用者的隱私，而高樓層的開口，即與環境周圍發生視線連結的對話。

想像從內在虛實相間的立面，向外凝視穿梭往來的人流與車流，必然是相當有趣的空間體驗。

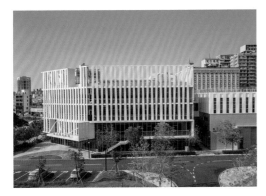

Traditional Industries Innovation Center

Located in the controlled area of a complex industrial zone surrounded by heavy traffic, the Traditional Industries Innovation Center MOEA features a facade that has become highly distinctive in Kaohsiung.

建築看點：

五角形玻璃量體包覆格柵式的白色鋁板外牆，形成輕巧且多層次的造型感，為週邊工業區帶來清新的環境意象。

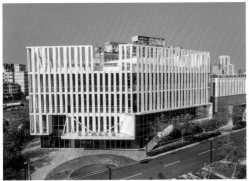

設計者	張瑪龍、陳玉霖
位置	楠梓區朝仁路
啟用時間	2017 年
結構材料	鋼骨構造、鋼筋混凝土、玻璃帷幕及鋁板牆系統

96

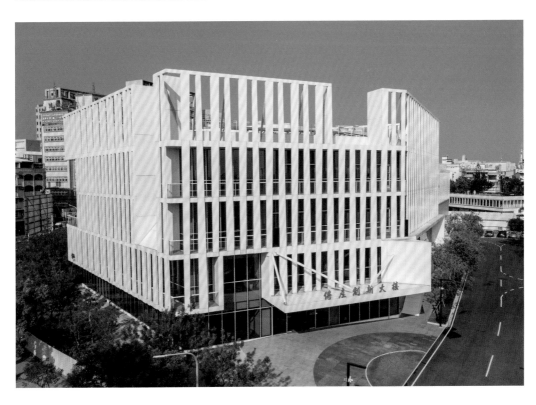

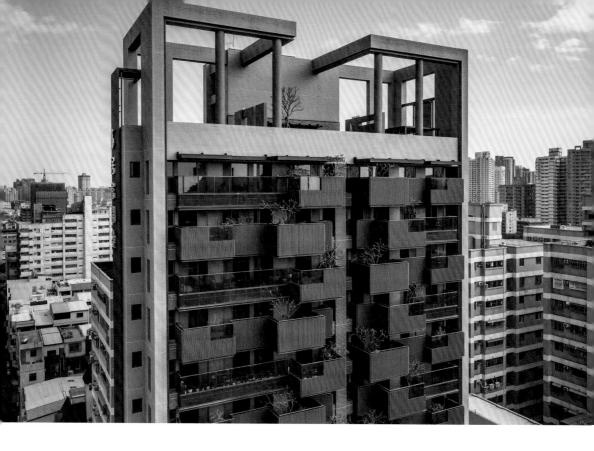

高雄厝——植見築／左營

文／蔡寧

「植見築」是位於高雄市左營區立大路上的已開發住宅區，周遭以屋齡二十年左右的低矮建築為主；可謂以清新優雅的姿態面對複雜多元的都市紋理。

本建築的配置以「虛空間」來回應都市的密實量體。基地東側緊鄰已開發的住宅社區大樓。植見築與東側之間，留設出一個尺度合宜的內庭，並空出西南側車道的上方空間，形成讓風流動的路徑，氣流因而得以自由地流入內庭。同時內有草坪、水池及竹籬環繞，塑造出大都市鬧中取靜的休閒空間。

面對十七公尺寬的立大路，本建築有退縮四公尺寬的人行道，並在沿街種植大樹，讓都市行人在鄰里巷弄間，有個漫步呼吸的空間。

植見築為一層兩戶、單純的垂直院落式集合住宅。面對主要道路，垂直交錯配置深達三米的景觀陽台，並以木質色調的格柵為立面皮層，創造出輕盈豐富的光影表情。

大尺度的陽台不僅讓高層集合住宅也可享有綠意，立體化的內埕空間也可選擇性地配置魚菜共生系統，結合水耕種菜和魚類養殖，涵容多元且綠意盎然的當代都市生活想像。

The Plant Building

"The Plant Building" is a simple housing complex with a vertical courtyard. The large balconies house decorative plants, while an aquaponic system inside the building offers hydroponic vegetable gardening and aquarium options that combine green and diversified urban lifestyles.

建築看點：

高雄厝計畫以「透水基盤」、「有效的深遮陽」、「綠能屋頂」、「埕空間的創造」、「有效通風的開口」等設計原則的推動，鼓勵民間開發據以落實，作為高雄邁向綠色城市的具體作為。

設計者	大磊聯合建築師事務所
位置	左營區立大路
啟用時間	2017 年
結構材料	鋼筋混凝土構造

97

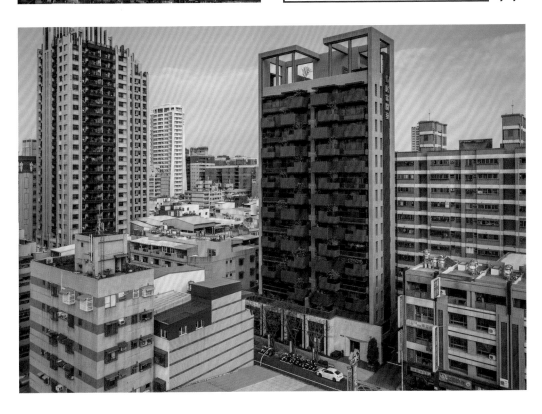

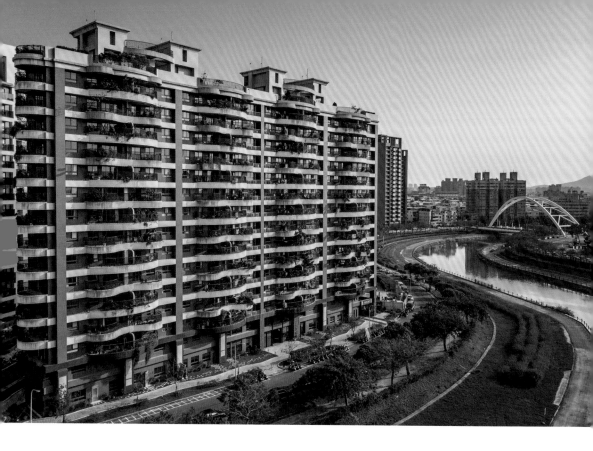

高雄厝 — 樹河院／楠梓

文／陳玉森

在快速成長的現代都市中，高層集合住宅似乎成了最常見的人類集居形態。在都市土地高度使用的現況下，開放綠地漸被壓縮，城市居民接觸自然的機會也越來越少。

在全球氣候變遷與人口結構改變的脈絡下，集合住宅垂直綠化成為營造永續環境時的重要環節。垂直綠化效益高，只需少量腹地便可創造出大量的綠化面積與視覺效果。

本案採用高雄厝的設計，規劃錯層的景觀陽台，並於陽臺設置自動滴灌系統。全社區的灌木逾一萬一千株，屬少見的全棟綠化宅。

本案陽臺面西，下午陽光直射。但透過陽臺植栽與景觀的配置，便可成功減少射入室內的陽光，而室內、外的溫差可達攝氏三度。

期待在不遠的未來，將可見到都市綠化帶來的——改善空氣品質、減少空氣汙染、吸附細微的灰塵、減少都市熱島效應等。

Riverside Paradise

The Riverside Paradise is a fully green community that aims to build a sustainable future; all of its balconies face west, with plants and the building structure successfully blocking afternoon sunlight, decreasing the indoor temperature to up to 3°C.

設計者	林子森
位置	楠梓區德富街
啟用時間	2018 年
結構材料	鋼筋混凝土構造

98

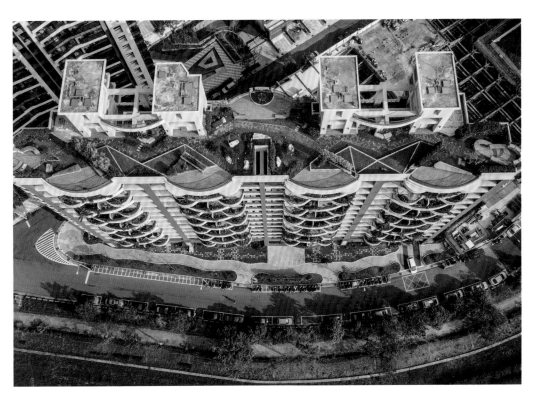

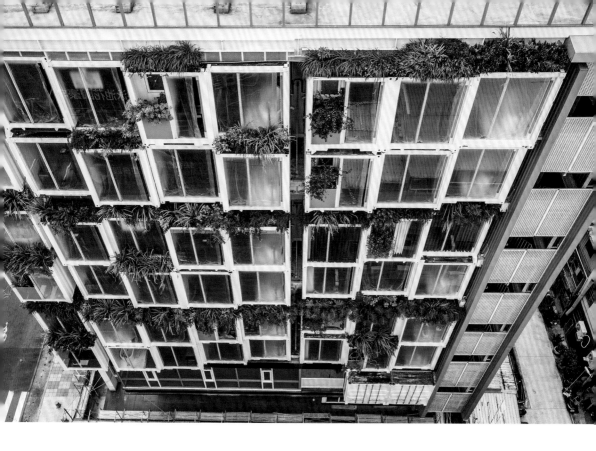

中央公園貨櫃酒店／前金

文／高雄市政府文化局

高雄港作為臺灣重要的出口重鎮，貨櫃則代表高雄鮮明的工業意象。不過當這個運輸載具因使用年限屆滿而不再使用時，便集中到都市邊陲，形成一座座貨櫃山。

然而，大量產製的貨櫃具有良好的加工特性，經過簡易的「再製使用」即可再次投入市場，故貨櫃屋成為臺灣各地的特殊風貌。

貨櫃酒店為一地下一層，地上十層的複合式建築，內有餐廳、屋頂酒吧及酒店住房單元，由林志峯建築師設計，並於今年啟用。

這座建築考量貨櫃快速回收再利用的特性，重新詮釋貨櫃屋文化，試圖打造現代性的綠色建築。

其結構採用鋼構造，並嵌入大量貨櫃作為住宿單元；一座座的住房單元，錯落於建築立面上，彷彿動感、有機的立體貨櫃屋。

每個貨櫃的逐層退縮及表層的綠色灌木，降低了鄰房的壓迫感；庇鄰主要道路的建築立面，則採用流線性格柵及適當的建築退縮，為這一面的街景塑造出獨特的城市人文風貌。

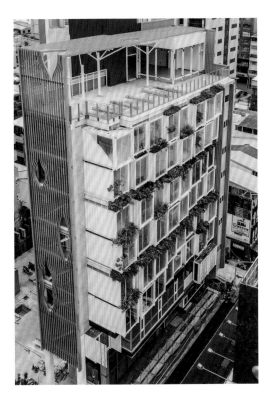

Container Hotel of Central Park

The Container Hotel of Central Park is a composite building built with a large number of containers and houses a restaurant, rooftop bar, and room units. The facade of the building facing the main street boasts streamlined grilles, creating an exterior that is unique in the city's urban landscape.

建築看點：

整體建築的空間退縮與每個貨櫃的逐層退縮，減緩了城市空間的壓迫感；模矩的貨櫃空間以複層設計組合，為高雄這座工業城市創造新點子。

設計者	林志峯
位置	前金區五福三路
啟用時間	預定 2020 年
結構材料	鋼構造、貨櫃組合系統

99

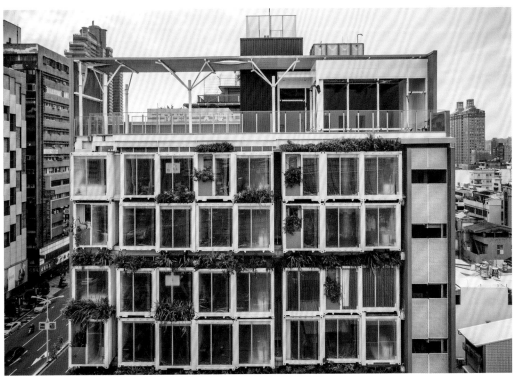

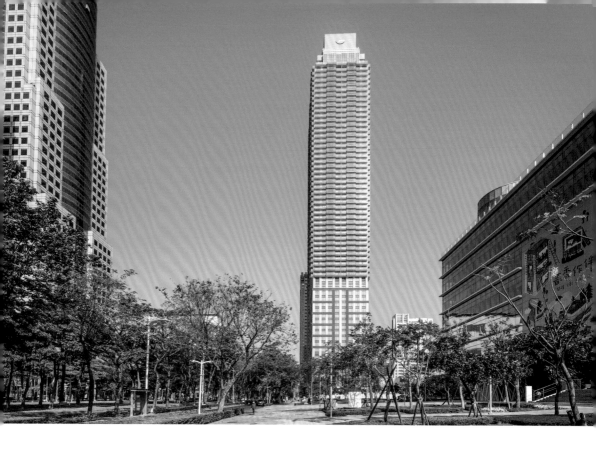

遠雄 THE ONE／前鎮

文／高雄市政府文化局

高雄自一九九九年東帝士八五國際廣場大樓落成後，未再有超高層建築。遠雄 THE ONE 將於今年落成，成為高雄第二高樓。本建築為地上六十八層、地下七層的大樓，建築高度二六四・六公尺，由李祖原聯合建築師事務所設計。

第一層至十六層為旅館酒店，第十七層為轉換大廳，第十八層至五十八層為住宅，第五十九層至六十三層為住宅公共設施。

建築立面的表現以虛實錯落的線條與不同材質的明度構成不同的立面元素。屋身在最上部退縮，並於頂端收束為塔狀，呈現當代摩天大樓簡約並兼具流線性的美學。建築上部的結構採用鋼骨筒狀系統的韌性抗彎構架，下部結構採用鋼筋混凝土樑板系統；樑柱構件吊裝採用 ACEUP 工法，地下室則採用逆打施工的島式開挖工法，有效提升工程效率與施工精度。

遠雄 THE ONE 將是高雄在二十一世紀的首棟超高層建築，並於打狗更名為高雄的第一百年落成。

見築百講期望透過一百處高雄經典建築的介紹，邀請您我一起慶祝高雄的百歲生日，迎向下一個更美好的百年。

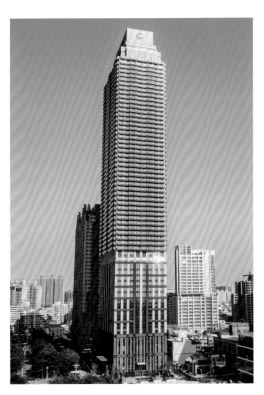

THE ONE

THE ONE Farglory Residence (hereafter referred to as "THE ONE"), designed by C.Y.Lee & Partners, will be Kaohsiung's first skyscraper in the twenty-first century and will be completed during Kaohsiung's centennial renaming celebration.

建築看點：

建築立面以不同材質、明度分割成三段立面元素，最下層的厚重感，往上逐漸轉變為透明感；屋身在最上部退縮，並於頂端收束為塔狀，有種更高聳的視覺感受。

設計者	李祖原
位置	前鎮區新光路
啟用時間	預定 2020 年
結構材料	鋼骨鋼筋混凝土構造、金屬及石材帷幕牆系統

100

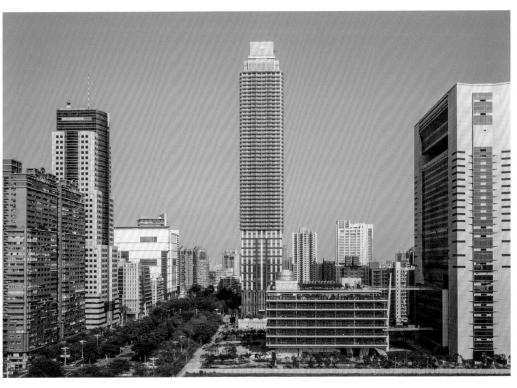

附錄一　名詞解釋

文／林怡孜

001 左營／鳳山縣舊城（左營舊城）

雉堞：禦敵時供遮蔽用的矮牆，因位於城牆外側並呈鋸齒形，又稱作齒牆、垛牆、戰牆；「雉」為古時城牆面積的計算單位；「堞」則為鋸齒形的薄型矮牆。

002 鳳山／鳳山縣城殘蹟（鳳山新城）

礮臺：砲台，「礮」為砲的古字，與「砲」字通用，意指用來攻戰的機石，是一種攻擊型兵器。

003 美濃／瀰濃庄東門樓

椽：傳統建築的結構構件，為架在桁上、承接木條及屋頂瓦片的木材。

004 左營／鳳山舊城孔子廟崇聖祠

三通五瓜：與「二通三瓜」並稱兩大傳統建築結構。三組通樑意為以五組瓜筒組成的三角屋架，用於傳統建築正殿。二通三瓜則用

於亭及三川殿。

005 鳳山／鳳山龍山寺

剪黏：為中國南方特有的鑲嵌藝術，從唐山傳入台灣，主要用於寺廟建築。剪黏一詞言如其意，是將剪裁過的瓷片黏於灰泥上，猶如立體版的東方馬賽克。

三川殿：也就是前殿，正立面垂脊分割成的三部屋面，如三川流經，同時也是寺廟建築中細節表現最強烈的部分。

006 旗山／旗山天后宮

軟身媽祖：道教或佛教神像的木雕作品；因四肢與軀幹分開雕刻，四顆關節皆可自由移動。

007 鳳山／鳳儀書院（曹公圳）

抱鼓石：又稱石球、螺鼓，象徵功名富貴，多為石造；設於大門檻兩旁，具有撐托門板、強固門柱等用途。

石柱珠：又稱柱櫍，原為木柱底部襯墊的橫向木塊，有防止水氣滲入木柱之用；漢代改為石礎後多用於裝飾。

瓜筒：用於承接屋頂重量，並將重量轉移至通樑的不落地短柱，位於通樑的上方或之間；並依據其雕刻的形狀而有不同名稱。

趖瓜筒：「趖」意為「爬」；趖瓜筒的下半部為兩隻爪腳，自樑端嵌入，並包覆通樑。

008 苓雅／玫瑰聖母堂

巴西利卡式：教堂的原型，源於羅馬時代執政官的法院建築。其平面呈長方形、外側一圈柱廊，主入口位於長邊一側，爾後平面演變為十字型。

009 旗津／旗後礮臺

影壁：又稱照壁，古稱蕭牆，影壁的功能猶如磚砌或石砌的屏風，可置於大門內外；從風水的角度來說，具減緩氣流之效。

戍樓秋月：高雄八景之一，意指從旗後砲台眺望的秋夜景致。

011 鼓山／打狗英國領事館及官邸

頂冠帶裝飾：功能近似中國傳統建築中的「斗栱」，支撐上端出簷並連續出挑，形成錯落有致的裝飾帶。

四坡水：屋頂形式中的廡殿頂，為中國傳統建築中等級最高的屋頂，象徵富貴名利。五脊四坡式具備一正脊與四垂脊，並在屋面形成四大坡，瓦片質感則如水波紋路，故取此名。

012 楠梓／楠梓天后宮

交趾陶：「交趾」意指安南北部；交趾陶於嘉慶年間傳入台灣，是一種以陶土塑形、以石釉或水釉上彩的工藝，多用於寺廟、宗祠等。

013 三民／中都唐榮磚窯廠

目仔窯：為日治時期的台灣，以熱上升原理的窯來燒磚的技術。「目」意為「室」，因目仔窯一目一目地連續建於山坡地，狀如階梯，故又稱階梯窯或登窯。

八卦窯：屋頂由八組斜坡面組成，二邊窯壁各修飾三組斜坡面加上另外二組獨立斜坡面。又稱「輪窯」，採隔間方式輪燒磚。

014 橋頭／橋仔頭糖廠（原社宅事務所）

陽臺殖民式樣建築：十九世紀時歐洲人帶入亞洲，當時是為了防止亞熱帶地區陽光直射並改善室內通風，於建築物南面或東、西面架設深屋簷及走廊而設置的半戶外開放空間。

017 旗山／旗山車站（原旗山驛）

洋風木構造：日治時期的建築模式主要分為二種，其一為清領時期的建築，其二為磚造或木造的洋風建築。洋風木構造為後者，意指以日本傳統木造法建造，並於外觀上增添西方建築語彙的建築。

八角尖頂：中國傳統建築的屋頂樣式，錐形屋頂的頂部集中於一點，無正脊，用於亭、塔、閣等建築。當中的「八角」為位階最高的屋頂樣式。

真壁（土壁）：日治時期的木造牆體，以柱樑構架內設置編竹夾泥牆，其柱樑主構架皆外露，屬「露柱式」構造，主要用於住宅與宿舍。

022 楠梓／台灣基督長老教會楠梓禮拜堂

山牆：中國傳統建築側面的牆，上部與主脊及屋頂面形成山尖型的區塊。

023 苓雅／陳中和紀念館
寄棟造：中國古典建築的「廡殿」或「五脊殿」，以一條水平屋脊及四條垂脊構成四面屋坡，利於排水流動。
老虎窗：於馬薩式斜面屋頂上開設的窗子，具通風功能。

028 旗津／旗後燈塔
拱心石：又稱「拱頂石」，為拱門中心的石塊；在力學上具有平穩拱圈的作用。

031 旗津／旗後天后宮
燕尾脊：中國閩南傳統建築的屋脊造型，意指主脊兩端向上翹起分岔，形如燕子尾巴的曲線。
馬背脊：中國華南地區與台灣常見的屋脊造型，為主脊兩端與垂脊銜接隆起的屋脊。

032 旗津／哈瑪星街廓（新濱町一丁目）
和洋折衷式樣：古典與現代建築的過渡時期，建造方法不全按照古典手法，並於建築語彙上混用日本古典建築的元素。

035 鼓山／舊三和銀行
托次坎列柱（Tuscan Order）：古羅馬五柱式之一，近似希臘三柱式中的多立克柱式（Doric Order）；風格樸素簡約，除去多立克柱式中柱身的二十條凹槽。

037 鹽埕／高雄市役所（高雄市立歷史博物館）
帝冠式建築：為一九三〇年代，日本民族主義為了對抗國際式樣而產生的建築樣式。以鋼筋混凝土為結構，以日本傳統建築造型為皮層。

038 三民／高雄中學紅樓
圈梁：用於砌體結構的建築，於建築基礎或牆體上部裝設連續圈合鋼筋混凝土圈，用途為增加結構的穩定性。

040 三民／高雄火車站
切妻破風：「切妻」為懸山頂，一種屋頂形式。「破風」為風簷板，即與妻的三角形切面。「切妻破風」即風簷板延伸出山牆面，有較好的防水功能。

044 鳳山、左營、岡山／三軍眷村
釘打木屋架：一般的台灣木構建築中，木屋架的接點都以螺栓固定，此案不同於過往，是以螞蝗釘固定。

047 前金／台灣銀行高雄分行
中國北方宮殿式建築：為發展於黃河流域一帶，以北京紫禁城為典範的宮殿建築風格，象徵正統與權威。建築風格呈現莊重沉穩的秩序感，繁瑣裝飾較少，屋頂通常運用琉璃瓦的廡殿歇山頂。
螭吻：龍頭魚身，為龍生九子之二，喜四處眺望，遂位於殿脊兩端，是中國古代建築脊樑上的一項設計。螭吻為雨神座下之物，能夠滅火，所以把它安在屋脊兩頭，也有消災、滅火的功效。
南京首都計畫：一九二七年，中華民國國民政府定都南京後制定的都市計畫。其在西方都市計畫的觀念下，提出「本諸歐美科學之原則」、「吾國美術之優點」的教條，並以「中國固有之形式」興建具有民族主義風格的城市建築。
北式彩繪：北式彩繪可分為和璽彩繪、旋子彩繪及蘇式；其中，和璽彩繪為最高等級，多用於宮殿建築。
興亞式帝冠風格：一九三〇年代，為了宣揚日本民族主義而出現的

048 苓雅／高雄佛教堂

伽藍七堂：七堂伽藍是唐宋佛教寺院的規範建築。直至明清時期，仍有這種禪宗寺院與殿堂配列的方法。布局分別為山門、佛殿、法堂、方丈、齋房、浴室、東司（廁所）。

伊東忠太：日本著名建築史學家，一生致力於日本傳統建築及亞洲建築研究，著作包括：《日本建築研究》、《東洋建築研究》、《見學記行》等。

049 三民／天主公教會

拉丁十字平面：由東西向的長軸與南北向的短軸所構成的十字平面，由原本的巴西利卡（Basilica）長方形柱廊空間，及短邊發展出的耳室（Transept）構成。

051 左營／龍虎塔

七層的佛塔為等級最高的佛塔，而浮屠一詞源於古印度，是由佛塔（Stupa）音譯過來。

052 苓雅／高雄文化中心

林德官：原為苓雅區範圍內的舊聚落名，今為苓雅區內地政上的地段名。

中國建築傳統語彙與蠻橫主義（Brutalism）：現代主義的建築流派，主要特徵是從不修邊幅之鋼筋混凝土的毛糙、沉重、粗野感中尋求形式的出路。

橡條：裝在屋頂上，用以支持屋頂建材的木桿；建築屋檐的荷載，能經斗栱傳遞到立柱。斗栱也具有一定的裝飾作用，為東亞古典建築的顯著特徵之一。

053 鼓山／貿易商大樓（戰後）

中柱式木屋架：木桁架結構，三角形木框架及一支中線為一個單元。

吊束：中柱式木屋架中支撐方丈功能。

方丈：中柱式木屋架的斜撐功能。

058 苓雅／三信家商波浪教室及學生活動中心

模矩化（Modular Structure）：模矩（Module）即指一種具對等比例關係而形成結構分割上的基準面積單位，可因各柱之間的對等排列，造成各種形體之空間，亦可稱為區間（Bay）。

摺板結構（Folded-Plate Structure）：摺板結構與殼體結構同屬薄殼空間結構，都是利用了形抗作用提高整體結構剛度。

059 三民／原高雄工專教學大樓北棟

反樑：反樑為一種基於某些原因（如層高不夠等），而把樑做到樓板的上部樑柱結構。

雨庇：自建築開口處向外延伸，能遮蔽物體或天氣狀況的結構物。

061 三民／台灣聖公會 高雄聖保羅堂

「反曲薄殼屋頂構造」：薄殼結構（Thin-shell structure）是一種彎曲的曲面構造系統，因一整個曲面的殼狀結構體而形成整體且穩定的受力結構；也因整體曲面皆為受力範圍，而能達到非常輕薄的量體，多用於大跨距的建築屋頂。

高雄見築百講圖鑑表

KAOHSIUNG 100 SAILING INTO THE FUTURE

1920 年 9 月，臺灣施行地方制度改正，成立新的高雄州「打狗」正式更名為「高雄」，是本市市名首見於臺灣歷史。2020 年恰好走過百年。為慶祝高雄之名誕生百年，高市府策劃「高雄 100」系列活動，以建築、公共藝術、歷史等多樣性角度，來講述百年來城市在時代遞嬗脈絡下的文化生活風景，攜我們一起迎向無限精彩的未來！

In honor of Kaohsiung's renaming centennial celebration, the Kaohsiung City Government Bureau of Cultural Affairs features a selection of artworks that range from shadow play, architecture to public art. This selection represents the city's cultural history and infinite potential as we sail into the future!

高雄一零零

鳳山舊城（左營舊城）

鳳山舊城殘蹟（鳳山新城）

逍遙園萊門樓

鳳山舊城孔子廟崇聖祠

鳳山龍山寺

旗山天后宮

楠梓天后宮

中都唐榮磚窯廠

橋仔頭糖廠（原社宅事務所）

雄鎮北門

打狗英國領事館及官邸

鳳儀書院（曹公祠）

玫瑰聖母堂

旗後礮臺

原魚栽林招待所株式會社辦公室

台灣基督長老教會楠梓禮拜堂

陳中和紀念館

內惟李氏古宅

打狗水道淨水池

竹仔門電廠

旗山車站（原旗山驛）

九曲堂泰芳商會鳳梨罐詰工場

旗山碾米車

旗後燈塔

高雄港港史館

橋二庫、橋三一庫

台泥石灰窯

竹寮取水站

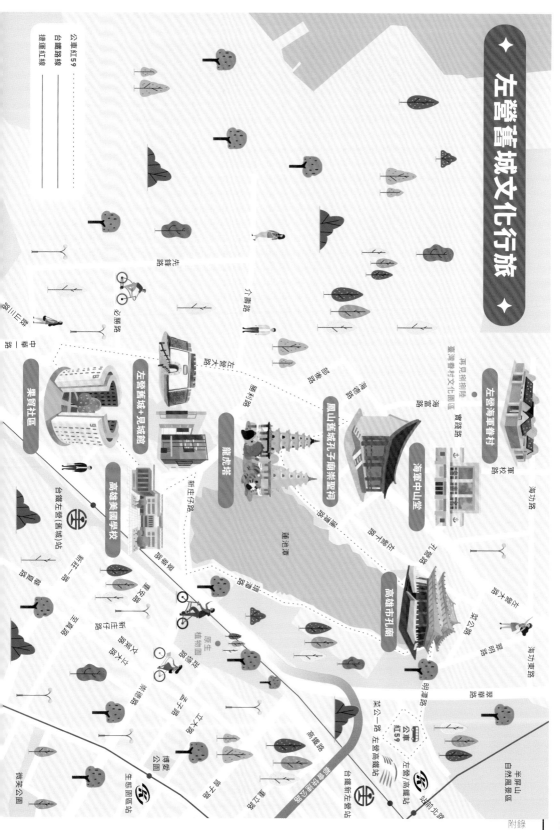

左營舊城文化行旅

公車紅59
台鐵路線
捷運紅線

左營海軍眷村
再見捌捌陸 臺灣眷村文化園區

海軍中山堂

鳳山舊城孔子廟崇聖祠

龍虎塔

左營舊城+見城館

果貿社區

高雄美國學校

高雄市孔廟

台鐵左營（舊城）站

原生植物園區

1920 年，臺灣重新劃分行政區域，「高雄」地名首次出現，取代原有的「打狗」，成為這個城市的新名字，到了 2020 年就是百歲生日。

百年來，高雄從海邊小城，逐步邁向大城，一座座在城市上的建築，記錄著存於土地上的新門，在這「見城百講」，盤點高雄的歷史興衰，貼近住在地民眾現在生活中的氛圍，書院、宅第、城廓等文化資產，及現代化發展下的產業脈絡，交通建設、校園、宗教建築、住宅及商業大樓，精選項目 1683 年清代至今百件經典與建築作品，透過城市導覽，回顧你我身邊的文化生活風景。

慶祝高雄生日快樂，邀請大家跟隨著腳步，敬為路徑之一，一顧高雄百年來的文化脈絡與改變，迎向下一個更文化，更美好的一百年。

半日遊建議 HALF-DAY TOUR

見城館 → 龍虎塔 → 果貿社區 →
左營眷業新村 → 臺灣眷村文化園區
再見捌捌陸 － 臺灣眷村文化園區

一日遊建議 ONE-DAY TOUR

鳳山縣舊城南門 → 見城館 →
南門口公園 → 見城館 →
連池潭風景區
（龍虎塔、左營孔子廟⋯）

二日遊建議 TWO-DAY TOUR

第一日
果貿社區 → 鳳山縣舊城南門 →
南門口公園 → 臺灣眷村文化園區 →
連池潭風景區（龍虎塔、左營孔子廟⋯）→
左營眷業新村民宿

第二日
建業新村 →
再見捌捌陸 － 臺灣眷村文化園區 →
原生植物園 → 瑞豐夜市 →
高雄巨蛋 → 瑞豐夜市

左營推薦景點

再見捌捌陸 － 臺灣眷村文化園區

| 地址｜左營區明德新村
　　　　 2,3,4,10,11 號
| 電話｜07-5812886
| 收費｜否

原生植物園
| 地址｜高雄市左營區重光路
| 電話｜07-3497538
| 收費｜否

瑞豐夜市
左營區裕誠路與南屏路

1 左營舊城 ＋ 見城館

左營舊城是目前全台保存最完整的清朝古城池。見城館 2018 年落成啟用，呈現左營舊城的歷史興衰，貼近住在地民眾現在的歷史記憶，提供民眾全新的體驗，成為建築再利用的最佳模式。

| 地址｜高雄市左營區蓮潭路 ...
| 電話｜07-5588398
| 收費｜是

2 左營海軍眷村

2010 年登錄為文化景觀，範圍包含合群、建業、明德等新村及周邊區域，其中「再見捌捌陸 － 臺灣眷村文化園區」展示左營的發展歷史。

| 地址｜高雄市左營區軍校路與海功交叉口附近
| 電話｜無
| 收費｜否

3 鳳山舊城孔子廟崇聖祠

為高雄第一座孔廟，「三通五瓜」式屋架最具特色，屋脊上有龍形陶偶，胡蘆脊飾，造型貝飾典雅，自 1983 年整修後，果聖海雕列為定古蹟。

| 地址｜高雄市左營區蓮潭路 47 號
| 電話｜07-5810010
| 收費｜否

4 果貿社區

最具特色莫過於圓弧社區中央公園的圓弧形量，陽台閉口密集分布，皆沿圓心切線斜置，夾角、聚凍又帶有律動感的設計，是經典集合住宅區案例。

| 地址｜高雄市左營區果峰街 3 巷
| 電話｜無
| 收費｜否

5 龍虎塔

1976 年完工，孿生的雙塔設計，塔高七層，入口有特殊的龍虎造形由龍口進、虎口出，沿用了傳統鎮予入口鎮煞趨邊煞邊的概念。

| 地址｜高雄市左營區蓮潭路 9 號
| 電話｜07-5811286
| 收費｜否

6 高雄市孔廟

1976 年落成，建築樣式取自山東曲阜的孔廟故宮太和殿社仿傳的規模，是典型官殿式建築，園區六千餘平方公尺，為全台最大孔廟。

| 地址｜高雄市左營區蓮潭路 400 號
| 電話｜07-5880023
| 收費｜否

7 高雄美國學校

成立於 1989 年，將兩個合院與眾個廊自的混凝土量體並置，做到空間迴游，室內外結合，的效果，是台灣現代主義教院與集會空間建築。

| 地址｜高雄市左營區翠華路 889 號
| 電話｜07-5863300
| 收費｜否

8 海軍中山堂

於 1951 年所創立，中軸線對稱的混凝土量體，正立面可看到大面牆落地玻璃及貼飾條的混凝土量體，室內有完整且當時極具現代感的舞台。代表性的現代主義戲院與集會空間建築，正立面可看到大面牆落地玻璃及貼飾條的混凝土量體。

| 地址｜高雄市左營區實踐路 71 號
| 電話｜07-5828753（臺灣海洋藝廊）
| 收費｜否

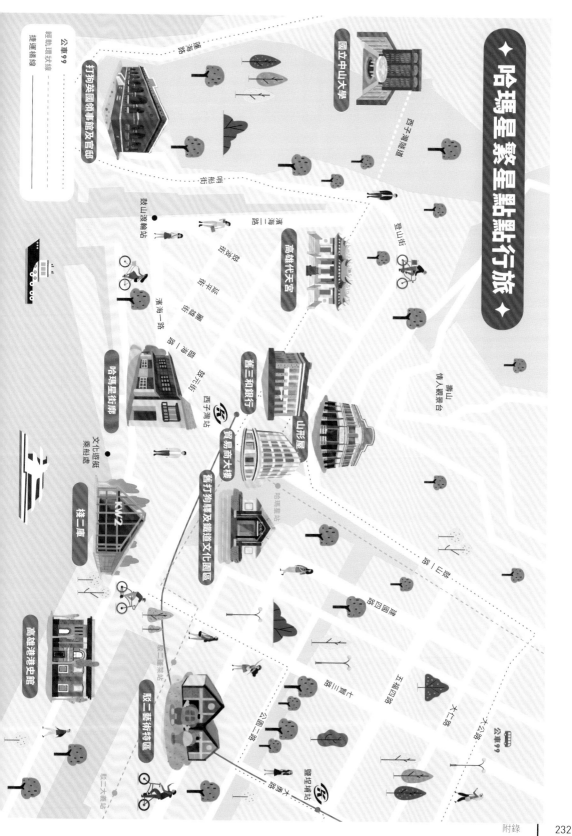

哈瑪星繁星點點行旅

國立中山大學

打狗英國領事館及官邸

高雄代天宮

哈瑪星街廊

台三和銀行

山形屋

貿易商大樓

舊打狗驛及鐵道文化園區

棧貳庫

高雄港港史館

駁二藝術特區

公車99
輕軌環狀線
捷運橘線

西子灣隧道

鼓山渡輪站

濱海一路

鼓波街
延平街
臨海二路
濱海一路

西子灣站

文化遊艇
乘船處

哨船街

壽山
情人觀景台

臺山街

鹽埕埔站

七賢三路
公園二路
大義路
大仁路
大公路

公車99

1920 年，臺灣重新劃分地方行政區域，「高雄」地名首次出現，取代原有的「打狗」，成為這個城市的新名字，到了 2020 就是提名百歲日。

百年來，高雄從海邊小城，逐步擴展成繁華大城，座落在城市上的建築，記憶著居民眾在土地上的生活軌跡。在這「見城百講」脈絡展現存在當年海洋商貿的第一書院、宅第、城牆等城市資產，及現代化發展下的產業脈絡，精選項目 1683 年清代至今日件經典與建築作品，透過城市導覽，回顧你我身邊的文化生活風景。迎向下一個更文化，更美好的百年。

半日遊建議 HALF-DAY TOUR

舊打狗驛及鐵道文化園區→
貿易商大樓→哈瑪星街廊→
打狗英國領事館

一日遊建議 ONE-DAY TOUR

舊打狗驛及鐵道文化園區→
貿易商大樓→哈瑪星街廊→
打狗英國領事館→哈瑪星屋→
國立中山大學

二日遊建議 TWO-DAY TOUR

第一日
哈瑪星街廊→
高雄代天宮→打狗英國領事館→
國立中山大學

第二日
鼓山渡輪站→旗津老街→
旗後天后宮→旗後燈塔→

哈瑪星推薦景點

高雄一多　多®
高雄市政府文化局

哈瑪星 台灣鐵道館
鼓山區蓬萊路 99 號
07-5218900

武德殿
鼓山區登山街 36 號
07-5317382

舊三和銀行
鼓山區臨海三路 7 號
07-5315770

忠烈祠夜景
鼓山區忠義路 30 號

1 舊打狗驛及鐵道文化園區
舊打狗驛及鐵道文化園區是目前全臺灣保存最完整的貨運車站，完整保存月台、北號誌樓文具、樂器、節慶用品等，凝結了當年海洋鐵道作業區的歷史店相似。
｜地址｜高雄市鼓山區鼓山一路 32 號
｜電話｜07-5316209
｜收費｜否

2 貿易商大樓
建於 1951 年，1963 年由高雄市進出口商同業公會關人、建築特承螺旋自日治時期的技術，中柱式木屋架共有兩對三角，兩對方交，最具特色。

｜地址｜高雄市鼓山區臨海三路 5 號
｜電話｜
｜收費｜否

3 打狗英國領事館及官邸
為英國駐臺灣第一個正式領事館，並於 1879 年完工。領事館與官邸以石階棧相連，目前與官邸與鼓山步遊步整修後，以文化園區形式整體經營。

｜地址｜高雄市鼓山區蓮海路 20 號
｜電話｜07-5250100
｜收費｜是

4 舊三和銀行
1921 年三十四銀行創設出張所，1925 年升格成為高雄支店，舊三和銀行不只是現存第二古老的銀行建築，更是哈瑪星金融重鎮的見證之一。

｜地址｜高雄市鼓山區臨海三路 7 號
｜電話｜07-5315770
｜收費｜否

5 山形屋
於 1922 年由山田耕作所建，當時位處高雄驛前的商業精華區，高雄著名書店，亦販售書籍文具、樂器、節慶用品等，與今日相似。
｜地址｜高雄市鼓山區鼓山一路 32 號
｜電話｜07-5316209
｜收費｜否

6 哈瑪星街廓（新濱町一丁目）
1908 年第二代打狗驛建造後哈瑪星車站前蓋起店屋及店舍，快速發展成為新的商業街區，即「新濱町一丁目」。
｜地址｜高雄市鼓山區臨海二街 18 號
｜電話｜07-5315867
｜收費｜否

7 高雄代天宮
原是日治時期高雄市役所所在，照於二觀念規劃，歷代修建成格局，碗紅色的立面相似的材質校園呈現了一氣呵成的整體性。

｜地址｜高雄市鼓山區鼓波街 27 號
｜電話｜07-5518801
｜收費｜否

8 國立中山大學
不同於多數學校的西方顯念規則，校園設計採中國傳統建築布局規則。

｜地址｜高雄市鼓山區蓮海路 70 號
｜電話｜07-5252000
｜收費｜否

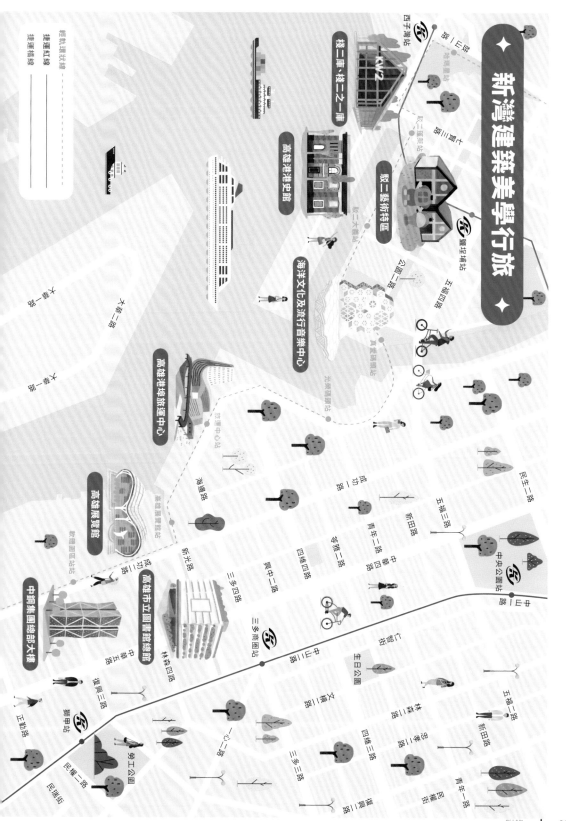

新灣建築美學行旅

輕軌運以線
捷運紅線
捷運橘線

西子灣站
哈瑪星站

駁二藝術特區

鹽埕埔站

高雄港港史館

樓二車‧樣二之一車

KW2

海洋文化及流行音樂中心

公園二路
五福四路

民生三路

高雄港埠旅運中心

成功路
新田路
青年二路
興中三路
四維四路
中央公園站
中華四路

高雄展覽館
高雄展覽館站

海邊路
新光路
仁智街

五福三路
中山路
生日公園
五福二路
新田街
林森二路
忠孝二街
四維四路
三多三路
青年一路
復興街

三多商圈站

中鋼集團總部大樓

中華三路
復興三路
林森四路
三多四路

高雄市立圖書館總館

正勤路
獅甲站
勞工公園
民權二路
民權街

1920 年，臺灣重新劃分地方行政區域，「高雄」地名首次出現，取代原有的「打狗」，成為這個城市的新名字，到了 2020 就是百歲生日。

百年來，高雄從海邊小城，一見見在城市上的建築，記憶著居民見在行走的大城，座落在城市上的建築，記憶著居民見在行走的寺廟、宅第、城牆等文化資產，及現代生活節下的產業與精選。交通建設、校園、宗教建築、住宅及商業大樓，精選自 1683 年清代至今日件經典建築作品，透過城市導覽，回顧你身身邊的經典建築作品，迎向下一個更文化、更美好的一百年。

慶祝高雄百歲生日快樂，邀請大家跟著腳步，散步路徑，一一網羅百年來文化脈絡與歷史，來品、樓古蹟設計讓大樓成為港區亮點，如火光照明的亮城市。

半日遊建議 HALF-DAY TOUR

高雄市立圖書館總館→
海洋文化及流行音樂中心→
駁二藝術特區→
樓三庫・樓二庫之一

一日遊建議 ONE-DAY TOUR

高雄市立圖書館總館→
海洋文化及流行音樂中心→
駁二藝術特區→高雄港史館→
樓三庫・樓二庫之一
台鋁 MLD→高雄展覽館

二日遊建議 TWO-DAY TOUR

第一日
高雄市立圖書館總館→
海洋文化及流行音樂中心→
高雄港史館→
樓三庫・樓二庫之一→
台鋁 MLD（新堀江）

第二日
三多商圈（八五大樓）→
零雅市場→
中央公園（漢神・大立百貨）→
中央路商場（新堀江）

新灣推薦景點

VR體感劇院
駁二樓 C9倉庫
鹽埕區大義街
電話｜07-5511211#5001
收費｜是（部份展區需購票入場）

MLD台鋁
前鎮區忠勤路8號
電話｜07-5365388

高雄捷運中央公園站
前金區中山一路11號
收費｜否

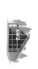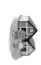

1 高雄市立圖書館總館

建築設計回應人們與樹木間的共生，成為透透的樹狀結構，上下穿透樹河強化採光，這裡不僅可以閱讀，更有咖啡、藝文展演等多用途。

地址｜高雄市前鎮區新光路 61 號
電話｜07-5360238
收費｜否

2 中鋼集團總部大樓

有著四個邊對稱的基本型態，八個樓層一單位，共四個單位，樓與樓的斜斜延展，形成本大樓成為港區亮點，如火光照明的亮城市。

地址｜高雄市前鎮區成功二路 88 號
收費｜否

3 高雄展覽館

山海河港是高雄獨特的地景，臨港區近年為大型建設的權址基地，這棟建築則是串連運輸物流、經貿、文化、休閒娛樂，高雄展覽館則是串連運輸水域的富代展覽中心。

地址｜高雄市前鎮區成功二路 39 號
電話｜07-2131188
收費｜是（部份展區需購票入場）

4 高雄港埠旅運中心

位於 18 號碼頭，屬高雄港客運港及亞洲新灣區計畫的一部分，可停泊兩艘 22.5 萬噸大型郵輪，外觀的靈動躍身的歸魚，為地上 15 層、地下 2 層鋼構建築。

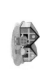

地址｜高雄港邊 18 至 21 號碼頭
收費｜否

5 海洋文化及流行音樂中心

位於 11-15 號碼頭，是港市合一重要標的，更是城市與水岸的再結合，六塊型構成的顯眼外觀，吸引人潮將本工業化的水岸與城市重新連結。

地址｜高雄港 11 至 15 號碼頭
收費｜否

6 駁二藝術特區

由文化局 2006 年營運至今，創下公部門成功營運藝術特區的範例，不斷引進各類環境藝術、打造成高雄港親水城市的，休閒新港區鐵路的。

地址｜高雄鹽埕區大勇路 1 號
電話｜07-5214899
收費｜是（部份展區需購票入場）

7 樓三庫・樓二之一庫

原址為高雄港計畫在 1912 年填築完成的第二岸壁，是高港十分可觀的倉儲空間之一，經歷修復活化，目前已打造為高雄港親水樓港區。

地址｜高雄鹽埕區蓬萊路 17 號
電話｜07-5318568
收費｜否

8 高雄港史館

位於18號碼頭港邊，興建於日治時期，當為稅關、海事出張所，高雄港務局使用，見證高雄港的發展與演變。

地址｜高雄鹽埕區蓬萊路 3 號
電話｜07-5622419
收費｜否

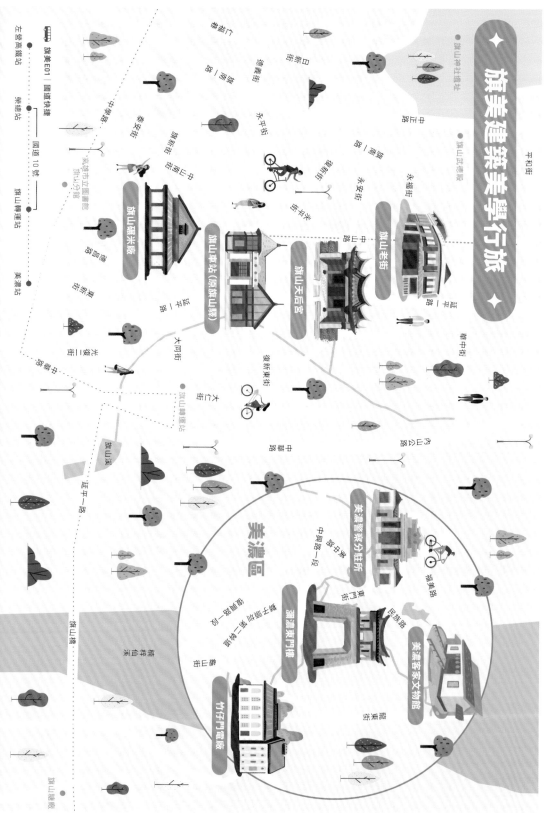

旗美建築美學行旅

平和街

● 旗山神社遺址

● 旗山武德殿

旗美 E01｜國道快捷

左營高鐵站　梁總站　旗山轉運站　美濃站

國道 10 號

中華路

仁福一街

德義街

旗南三路

永平街

日新街

中正路

旗南一路

中華路

德義街

旗山中街

福新街

永安街

復新街

永福街

旗山武德殿

旗山碾米廠

高雄市立圖書館旗山分館

德昌路

東新街

延平一路

旗山車站（原旗山驛）

大同街

光復二街

旗山天后宮

旗山老街

永平街

中山路

延平二路

延平一路

中山路

復新東街

大仁街

旗山轉運站

華中街

中華路

旗山溪

延平一路

旗山橋

美濃區

美濃警察分駐所

中正路

中興路一段

東門街

福美路

美濃客家文物館

瀰濃東門樓

竹仔門電廠

中山路

中正路

永安路一街

中正路二街

旗山溪

民族路

龍肚街

梓梓仙溪

內公路

旗山戲院

1920 年，臺灣重新劃分地方行政區域，「高雄」地名首次出現，取代原有的「打狗」，成為這個城市的新名字，到了 2020 就是百歲生日。

百年來，高雄從小漁村，進化在城市上的建築，逐步記憶著居民居在土地上的奮鬥，一座座文化資產，盤根現存在生活下的產業院、宅第、城牆等文化資產，及現代化發展下的產業大樓，精選自 1683 年清代至今日件經典建築作品，透過城市導覽，回顧你我身邊走過的文化生活風景。

慶祝高雄百歲生日快樂，邀請大家跟隨經典建築散步路徑，一覽高雄百年來歷史文化脈絡與改變，迎向下一個更好的文化，更美好的一日之百年。

半日遊建議
HALF-DAY TOUR

旗山車站→旗山老街→
旗山天后宮→美濃警察分駐所→
美濃客家文物館

一日遊建議
ONE-DAY TOUR

旗山車站→旗山碾米廠→
旗山老街→旗山天后宮→
美濃警察分駐所（手作紙傘課程）

二日遊建議
TWO-DAY TOUR

第一日
旗山車站→旗山碾米廠→
旗山老街→旗山天后宮→
旗山武德殿→旗山孔子廟→

第二日
旗山糖廠→
敬字亭→美濃板條街→
旗山舊鐵分駐所→瀰濃莊東門樓→
美濃湖→美濃客家文物館

旗山推薦景點
高雄一多

高雄市政府文化局

① 旗山車站（原旗山車驛）
高雄僅存的精緻木造車站，外觀採洋風，「八角尖頂」，讓車站猶如西方童話小屋，後方則採用和式與日式木構系統，構造多套性為其重要特色之一。

地址｜高雄市旗山區中山路 1 號
電話｜07-6621228
收費｜是

② 旗山老街
舊名蕃薯寮街，今高雄市轄內還早執行市區改正的市街。中山路是其中最具有代表性街道，街道旁有石拱圈亭仔腳，精巧灰作牌樓立面的街屋為其主要特色。

地址｜高雄市旗山區中山路
電話｜07-6612037
收費｜否

③ 旗山天后宮
為旗山信仰核心，主祀天上聖母，清嘉慶年間由羅漢門地方官員，仕紳商家出資興建，雖經歷整建修，仍保留傳統木造樣式沿襲至今，極具傳統風貌。

地址｜高雄市旗山區永福街 23 巷 16 號
電話｜07-6612037
收費｜否

④ 旗山碾米廠
創建於 1942 年，前後數經幾次修建，但因幾經過去樣貌，是高雄市現存唯一具備文化資產身份的碾米廠建築。

地址｜高雄市旗山區中山南街 1 巷 5 號
電話｜07-6612515
收費｜否（需提前預約導覽）

高雄市立圖書館 旗山分館
旗山區中學路 42 號
07-6626536

舊鼓山國小
旗山區延平一路 111 號
07-6612051

美濃湖
美濃區民權路旁

⑤ 美濃警察分駐所
1933 年設立，建築融合西式及日式、正門門廊，均屬當流行的藝術裝飾樣式，為歷座建築主要立面特徵。

地址｜高雄市美濃區永安路 212 號
電話｜07-6819265
收費｜否

⑥ 美濃客家文物館
成立於 2001 年，彷彿美濃地區語言、文物、美食、屋宇、音樂、自然等多元展示，讓灰黑色調瓦、建築結構以混凝土與鋼構為主體，為美濃地方的特色的文物館。

地址｜高雄市美濃區民族路 49-3 號
電話｜07-6818338#9,11
收費｜是

⑦ 瀰濃莊東門樓
東門樓早期是瀰濃出入門戶之一，今日東門樓與清代興建之初形式多有不同，但其象徵門樓的重要精神文化乘義與歷史之脈絡，凸顯造座門樓的重要。

地址｜高雄市美濃區民族路 16 巷 9 號
電話｜07-6812029
收費｜否

⑧ 竹仔門電廠
為高雄第一代的電廠，是目前僅存興建於 1900 年代且仍運轉的川流式電廠，於 1909 年開始發電，其發電水源引自荖濃溪工，1910 年開始發電。

地址｜高雄市美濃區獅山里竹門 20 號
電話｜07-5252000
收費｜否

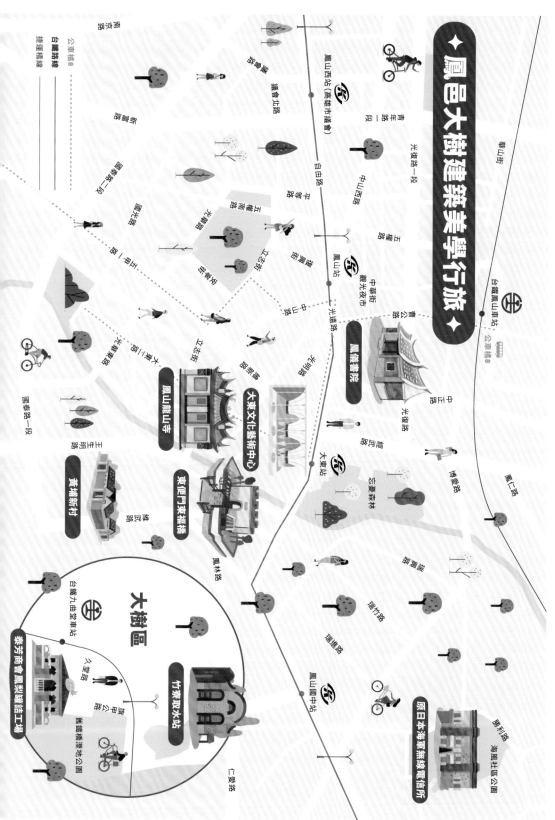

鳳邑大樹建築美學行旅

半日遊建議 HALF-DAY TOUR

大東文化藝術中心→鳳儀書院→
原日本海軍鳳山無線電信所→
黃埔新村→
九曲堂泰芳商會鳳梨罐詰工場

一日遊建議 ONE-DAY TOUR

大東文化藝術中心→東便門→
鳳山龍山寺→鳳儀書院→
原日本海軍鳳山無線電信所→
黃埔新村→原日本海軍鳳山無線電信所→
九曲堂泰芳商會鳳梨罐詰工場
（鳳梨罐頭彩繪封罐體驗）

二日遊建議 TWO-DAY TOUR

第一日
鳳儀書院→城隍廟砲台→
中華街觀光夜市

第二日
衛武營國家藝術文化中心→黃埔新村→
大東文化藝術中心→鳳山龍山寺→
原日本海軍鳳山無線電信所→
九曲堂泰芳商會鳳梨罐詰工場

1920 年，臺灣重新劃分地方行政區域，「高雄」地名首次出現，取代原有的「打狗」，成為這個城市的新名字。到了 2020 就是百歲生日。

百年來，高雄從海港小城，逐步邁展成臺灣的第一大城，在這「見築智讀」盤點現存於生活中的寺廟、書院、宅第、交通建設、校園、宗教建築，及現代生活發展下的產業，精選出自 1683 年清代至今百件經典建築作品，透過城市漫步，回顧我身歷境的生活風景。

慶祝高雄百歲生日快樂，邀請大家跟隨著經典建築散步路徑，一窺高雄百年來文化脈絡與改變，迎向下一個更文化、更美好的一百年。

鳳邑大樹推薦景點

中華街觀光夜市
鳳山區中華街
| 地址｜高雄市鳳山區中華街
| 電話｜否
| 收費｜否

蓄鐵橋
大樹區竹寮路
07-6522292

三和瓦窯
大樹區竹寮路 94 號

1 大東文化藝術中心

| 地址｜高雄市鳳山區光遠路 161 號
| 電話｜07-7430011
| 收費｜否

2 鳳儀書院

創建於 1814 年，為臺灣現存最完整的書院建築，抱鼓石及石柱球的雕紋質樸雅趣，木結構用料簡約，講求學習環境的迂緩幽穆。

| 地址｜高雄市鳳山區鳳明街 62 號
| 電話｜07-7405342
| 收費｜是

3 東便門東福橋

東便門外現存有一座東福橋，是清代鳳山通往屏東的門戶，建連沖毀但已重建，原橋墩移至鳳山溪旁，新建的東福橋則繼續擔負二岸民眾百多年來通行的任務。

| 地址｜高雄市鳳山區三民路 44 巷 22 號前
| 電話｜否
| 收費｜否

4 鳳山龍山寺

龍山寺主祀觀世音菩薩，約創建於清乾隆年間，建築承留了清代的格局配置，細部設計精巧，保留了傳統匠師技藝，就歷史或藝術價值上皆極富意義。

| 地址｜高雄市鳳山區中山路 7 號
| 電話｜07-7410248
| 收費｜否

5 黃埔新村

黃埔新村位於鳳山陸軍官校旁，1950 年更名為「黃埔新村」，前身為日本陸軍官舍群，第一代眷村。

| 地址｜高雄市鳳山區中山東路旁
| 電話｜否
| 收費｜否

6 原日本海軍鳳山無線電信所

創建於 1917 年，現為國定古蹟，歷經日治時期電信所、二戰後海軍白色恐怖時期招待所，及曾為士兵的明德班，歷史底蘊豐厚。

| 地址｜高雄市鳳山區勝利路
| 電話｜07-702189X
| 收費｜否

7 九曲堂泰芳商會鳳梨罐詰工場

是目前全臺僅存的日治時期鳳梨罐，三觀後交付經營鳳梨罐會「隆單九曲堂新村」，二觀使用。為洋式紅磚樓房，外部的拱廊眼其主要特色。

| 地址｜高雄市大樹區鐵路街 42 號
| 電話｜07-6522548
| 收費｜否

8 竹寮取水站

竹寮取水站是位於高雄第一個現代化自來水工程（今高雄港）築港工程，於 1913 年 12 月竣工，供應港地以及新市街地所用用水。

| 地址｜高雄市大樹區竹寮路 47 號
| 電話｜07-6512007
| 收費｜否

見築百講：1684-2020 高雄經典建築

撰文　　　侯慶謀、陳玉霖、陳佑中、陳家宇、陳坤毅、黃于津、黃則維、劉呈祥、蔡侑樺、蔡寧、龍霈
攝影　　　張簡承恩
地圖設計　尤洞豆
發行人　　王文翠
企劃督導　林尚瑛、簡美玲、簡嘉綸、盧致禎、李毓敏、曾宏民
行政企劃　陳嘉昇、鍾建宏、謝恒明、吳翎瑋

高雄市政府文化局
地址　　　高雄市苓雅區五福一路67號
電話　　　07-222-5136
傳真　　　07-228-8824
見城計畫網址　http://oldcity.khcc.gov.tw

編印發行　遠足文化事業股份有限公司
社長　　　郭重興
總編輯　　龍傑娣
協力編輯　施靜沂
美術設計　林宜賢
電話　　　02-22181417
傳真　　　02-86672166
客服專線　0800-221-029
E-Mail　　service@bookrep.com.tw
官方網站　http://www.bookrep.com.tw
法律顧問　華洋國際專利商標事務所・蘇文生律師
印刷　　　凱林彩印股份有限公司

共同出版　高雄市政府文化局・遠足文化事業股份有限公司
初版　　　2021年3月
定價　　　450元
ISBN　　　978-986-508-080-8
GPN　　　1011000032

見城

本書為「再造歷史現場－左營舊城見城計畫」出版系列
指導單位｜文化部、高雄市政府

國家圖書館出版品預行編目(CIP)資料

建築百講：高雄經典建築/黃于津等作.-- 初版.-- 新北市：遠足文化事業股份有限公司,2021.3
　　面；　公分
ISBN 978-986-508-080-8(平裝)

1.建築藝術 2.建築史 3.高雄

923.33　　　　　　　　　　　　　　　　　　　　　　　　　　　　　109018366